可愛設計
KAWAII DESIGN

 中國青年出版社　CHINA YOUTH PRESS　　視傳文化事業有限公司

目錄

Alexandra
Petracchi
亞歷山德拉·彼得拉基

Q 你認為什麼樣的特質是可愛的？你認為的"可愛"中加入了什麼元素？

A 我認為的"可愛"是甜美的、惹人喜愛的。"可愛"的設計還應富有詩意，讓觀者看到會有大自然般的清新感覺。

Q 你是如何在作品中呈現這種"可愛"元素的？

A 我會透過表現人類、動物和自然之間重要關係的詩歌和作品，傳達出我作品的可愛。於我而言，維護好這三者之間穩定、和平的關係，人們將會安居樂業，生活美滿溫馨。這也是我想要在作品中表達的中心思想。

1 棲息在樹枝上

2 音樂課

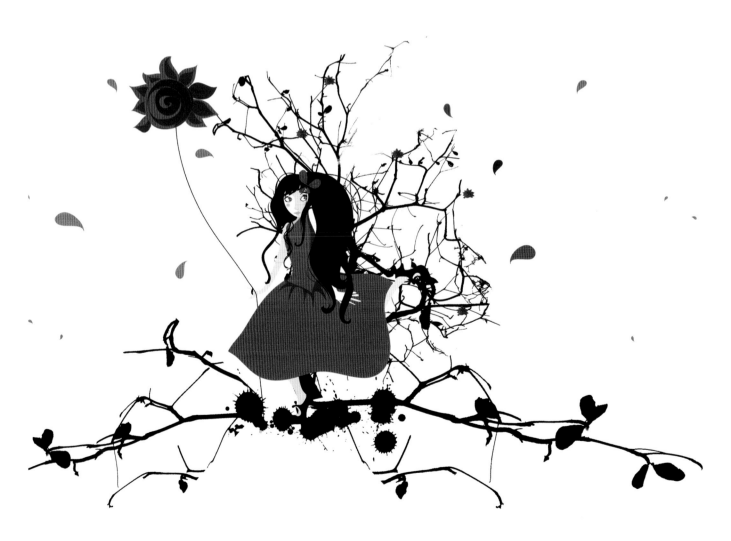

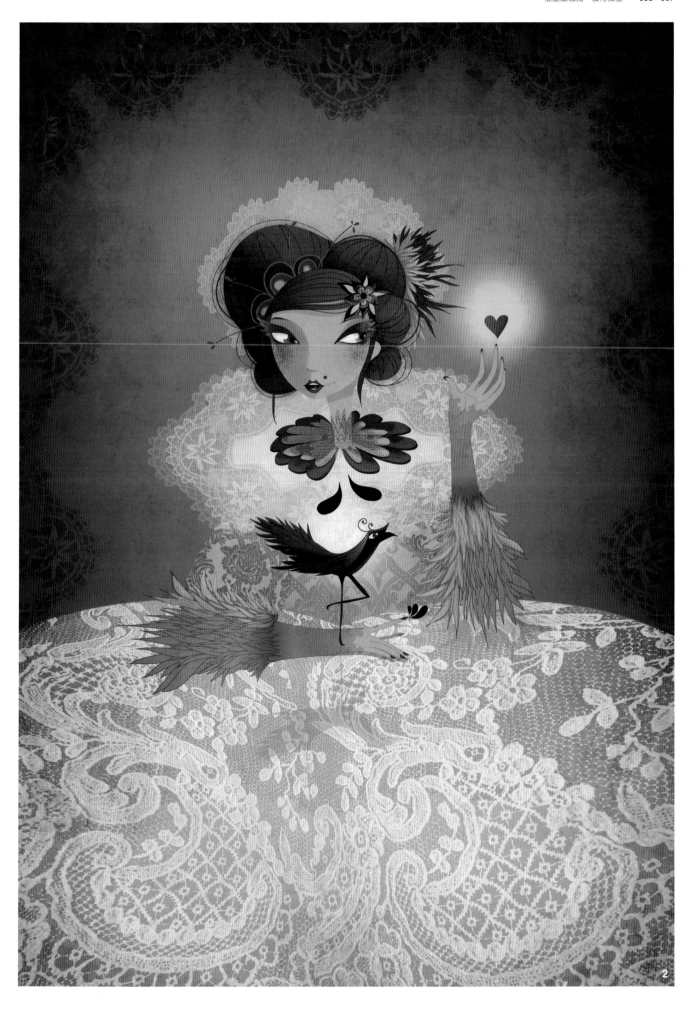

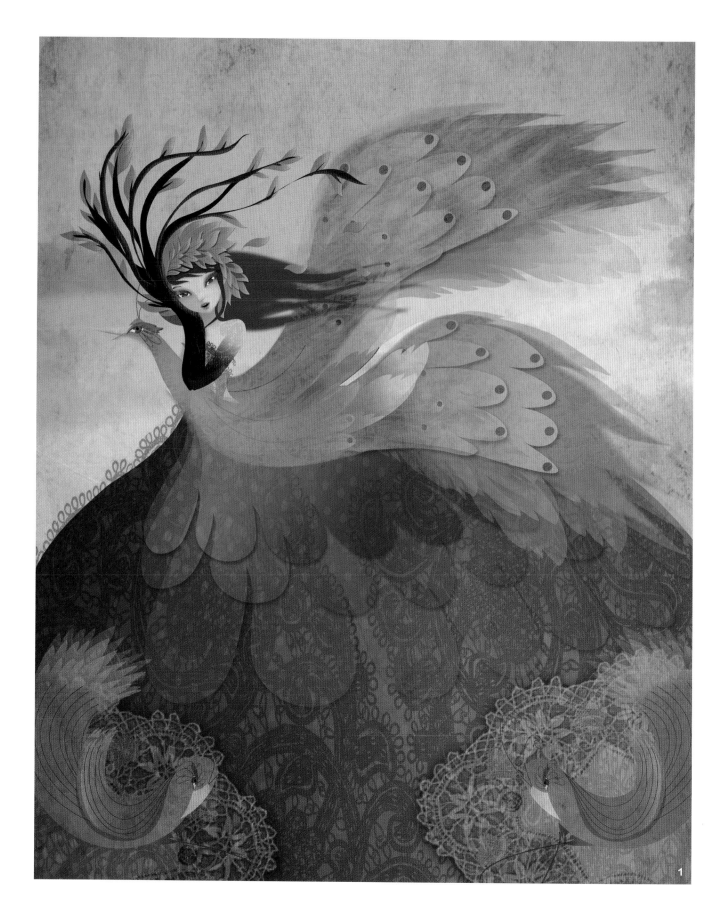

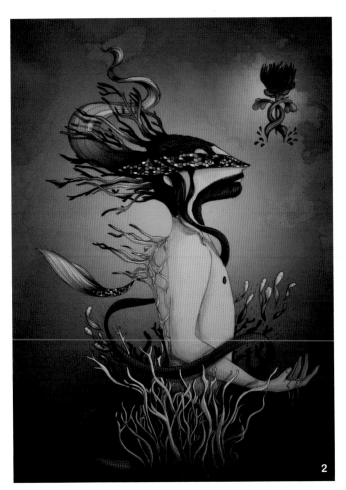

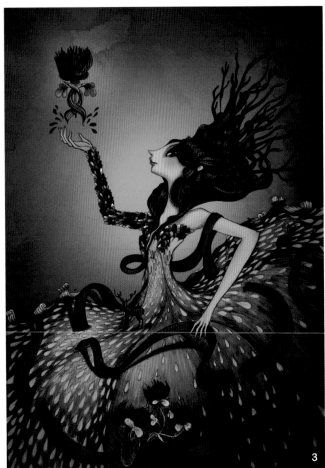

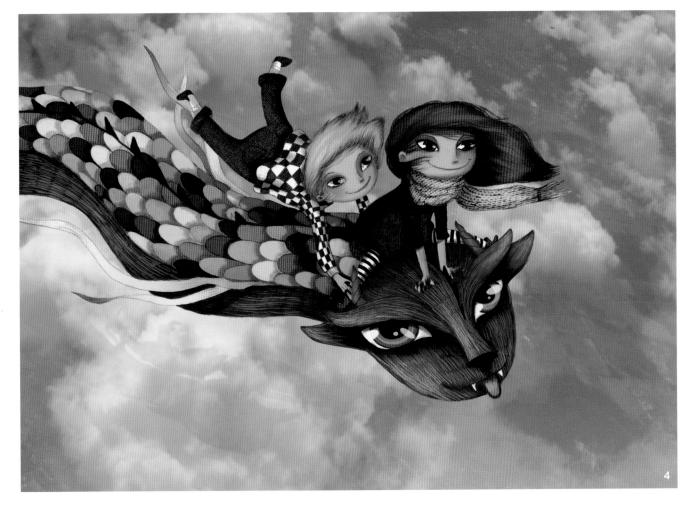

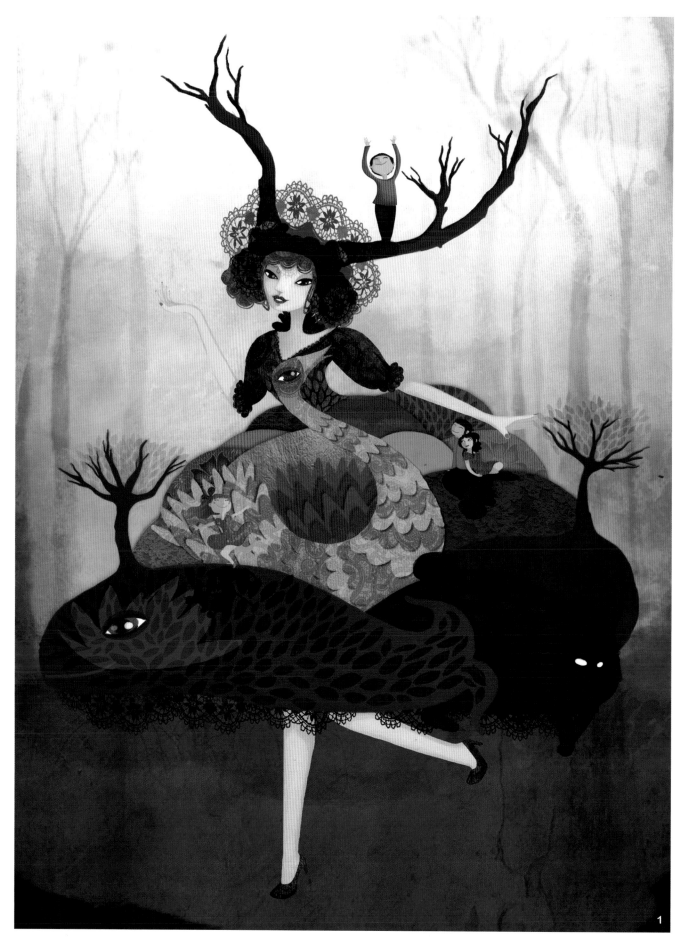

1 大地女神蓋亞

2 夜曲

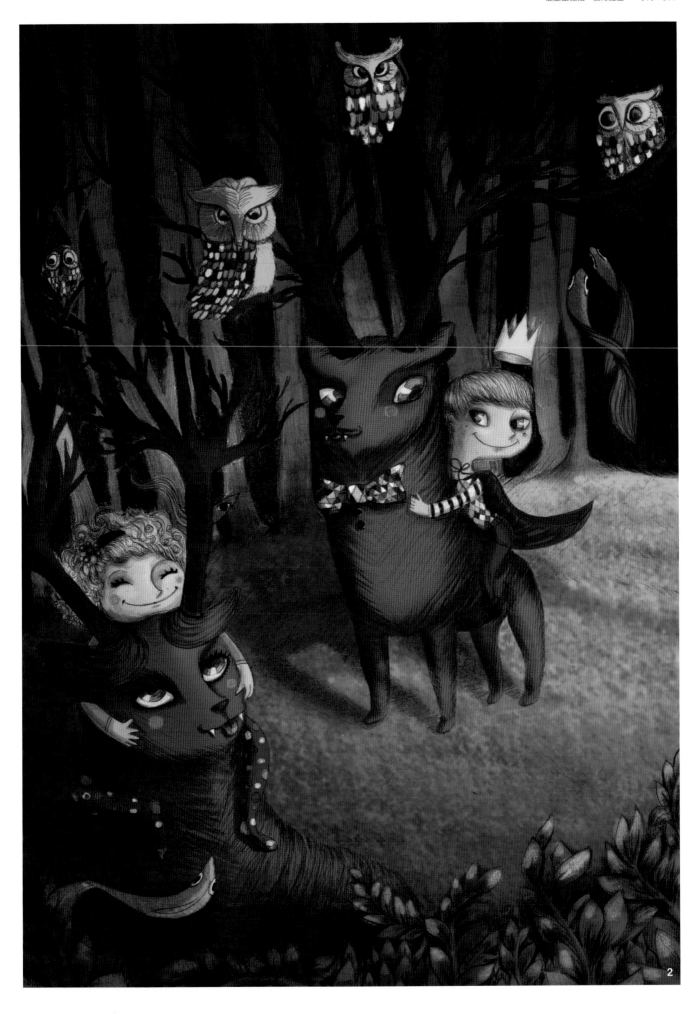

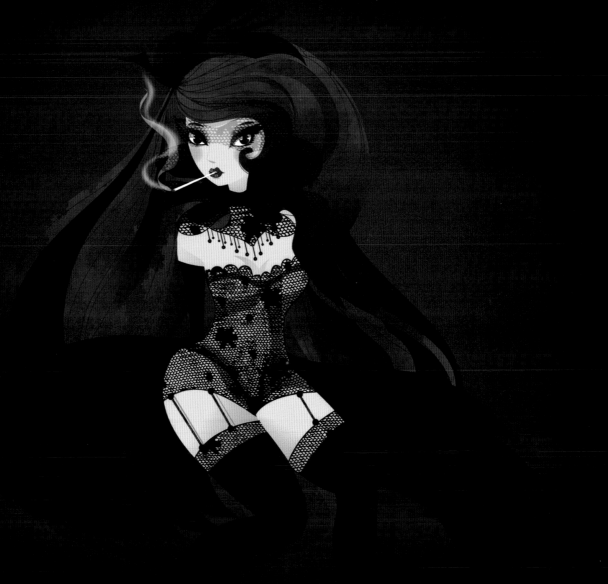

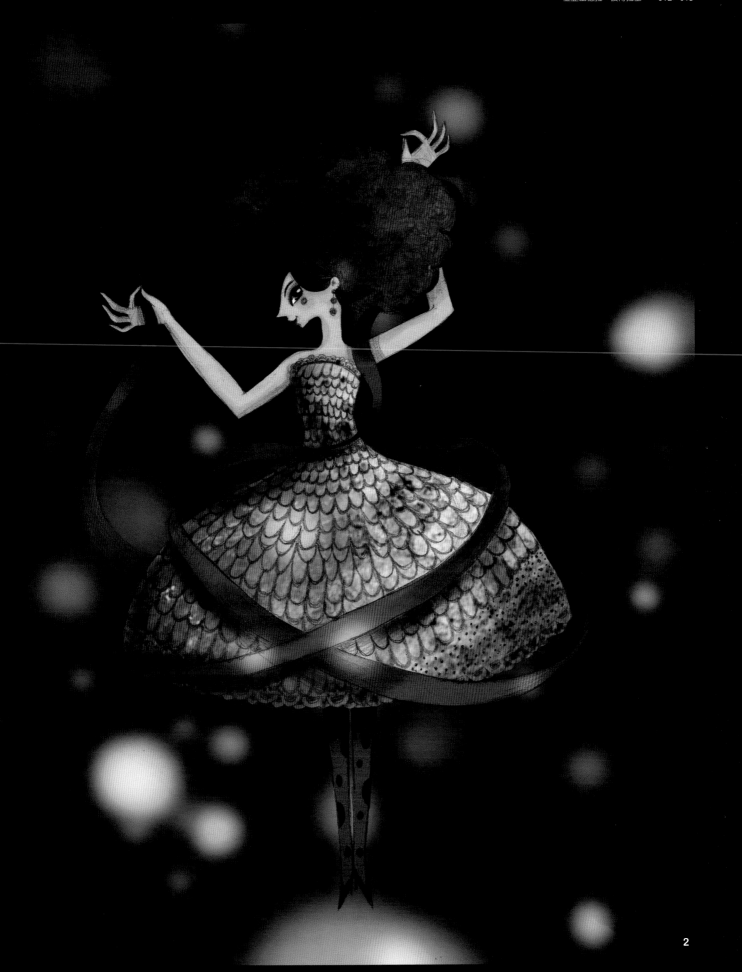

Sikan Techakaruha

西坎・德差卡魯哈

Q 你認為"成人式可愛"和"兒童式可愛"之間的區別是甚麼？

A 我認為"成人式可愛"的角色設計需要有正確的結構比例。我喜歡給它們設計一些可愛的姿勢，同時搭配上可愛的造型，讓它們看起來更加生動、可愛。而相對"兒童式可愛"的角色設計則比較容易，因為不必嚴格遵守正確的身體比例。雖然我的一些設計也很"兒童式"，有大大的腦袋、水靈靈的眼睛、小巧的身體，但是我認為"成人式可愛"應該更加貼近現實，特別是在服裝造型上的表現。

Q 你作品中標誌性的可愛元素是甚麼？你是如何呈現這種"可愛"的？

A 我作品中標誌性的"可愛"之處便是它們百變靈巧的性格。我喜歡創作有趣可愛的男孩、女孩和小怪獸。我的創作過程可以分為以下六個步驟。第一步，勾勒出角色概念和故事框架；第二步，用簡單的形狀確定角色身體比例和表情；第三步，細緻地畫出小巧的身體，並賦予角色運動動態；第四步，根據角色性格設計造型服裝；第五步，添加細節，例如增加一些小怪獸，作為主要角色的好朋友；最後一步，跟著當時的感覺填充顏色。

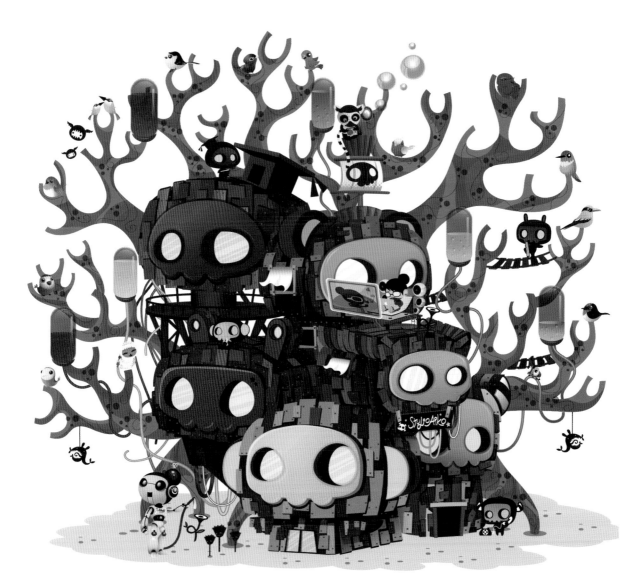

Bonbon

Miwmiw

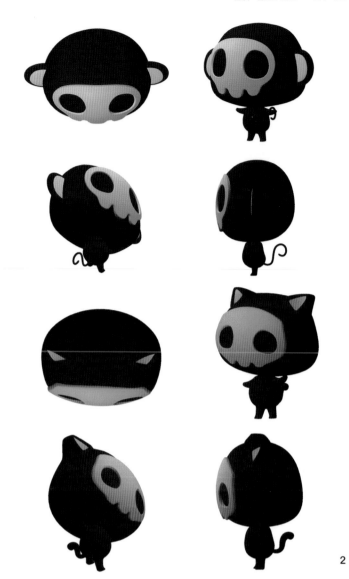

2

3

1 骷髏樹城堡

2 骷髏公仔3D項目

3 怪物主題

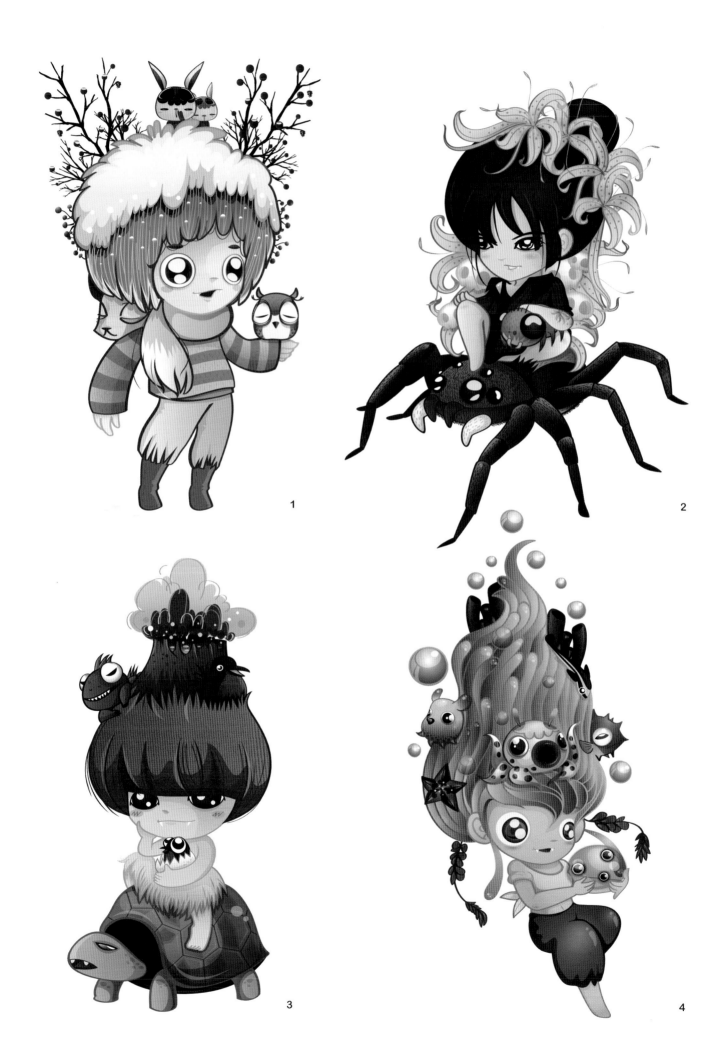

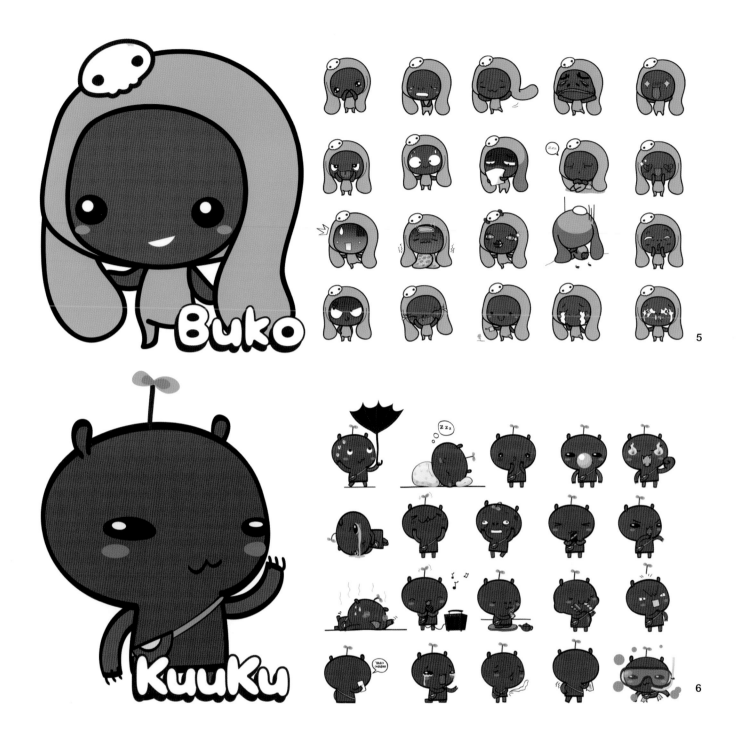

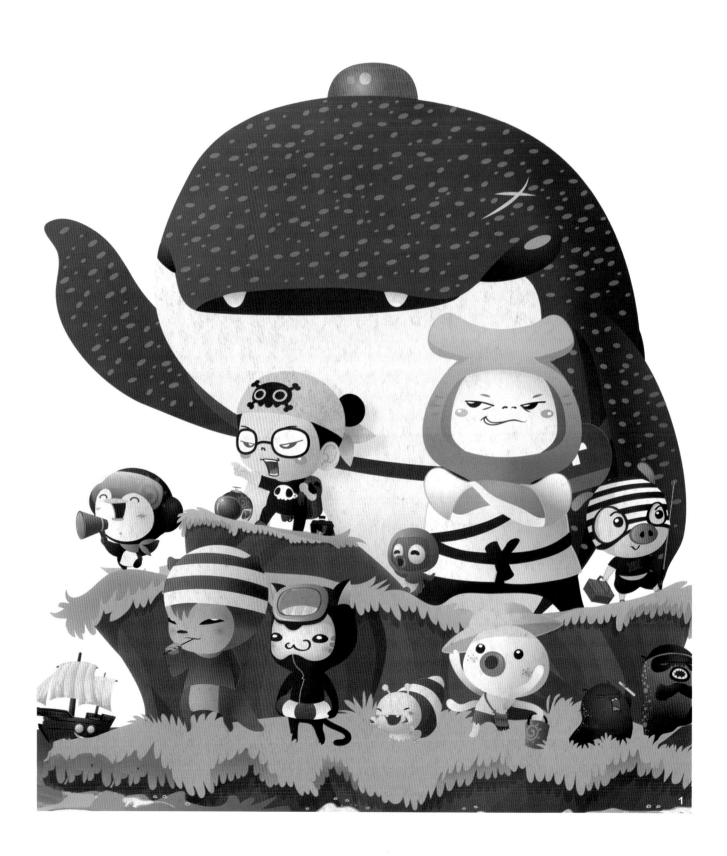

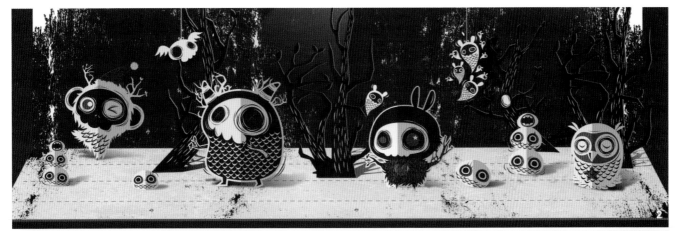

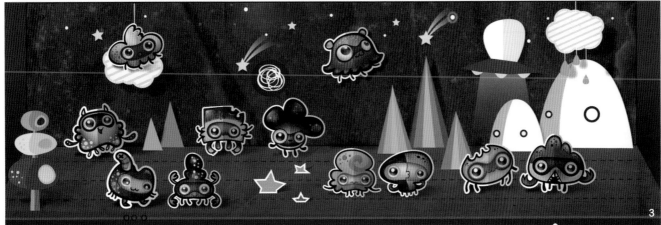

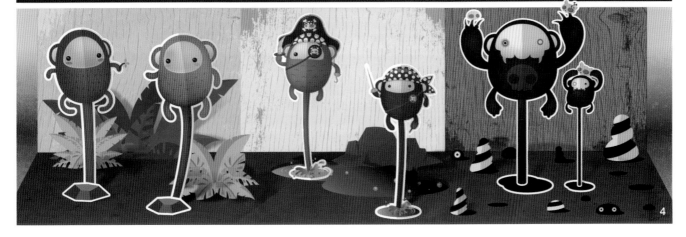

1 戴維幫

2 暗黑驚悚：聖誕主題

3 小怪物：太空派對主題

4 小猴兒跳跳

Andy Ward
安迪·沃德

Q 你認為"成人式可愛"和"兒童式可愛"之間的區別是甚麼？

A 我認為與單純的可愛相比，"成人式可愛"所表現的更加複雜，作用層面也更加豐富。孩子們可能體會不到"成人式可愛"作品中的懷舊、媚俗、諷刺，甚至是威脅，因為要體會到這些需要大量的參考源。對於孩子而言，他們還需要在生活中累積這些信息。我認為孩子們喜歡的是更加直接的圖像，這些圖像存在於他們自己的世界中。小時候我們認為可愛的東西，長大後並不一定依然這樣認為，因為當下的自己已具有足夠的知識或生活經驗，我們會挑戰並告知自己"可愛到底應該是甚麼"。

Q 你作品中標誌性的可愛元素是甚麼？你是如何呈現這種"可愛"的？

A 我希望自己的作品通俗易懂並且受到歡迎。自然天真的繪畫風格，能使我的作品看起來很真誠。在創作過程中，我常常為了達到內心滿意的標準而不斷掙扎，有時還會導致作品中的一些元素看起來不是很完美，比如，頭大了、手小了之類，這是我作品的一個弱點。繪畫時，我通常會先完成小的元素，然後將它們組合到一起，形成一個大的構圖。我在作品中傾注了許多愛，並竭盡所能去渲染每個細節。有時候自己內心很滿意這幅作品，但實際看起來可能有些彆扭。它就像一隻剛出生的鸚鵡，雖醜但很可愛。

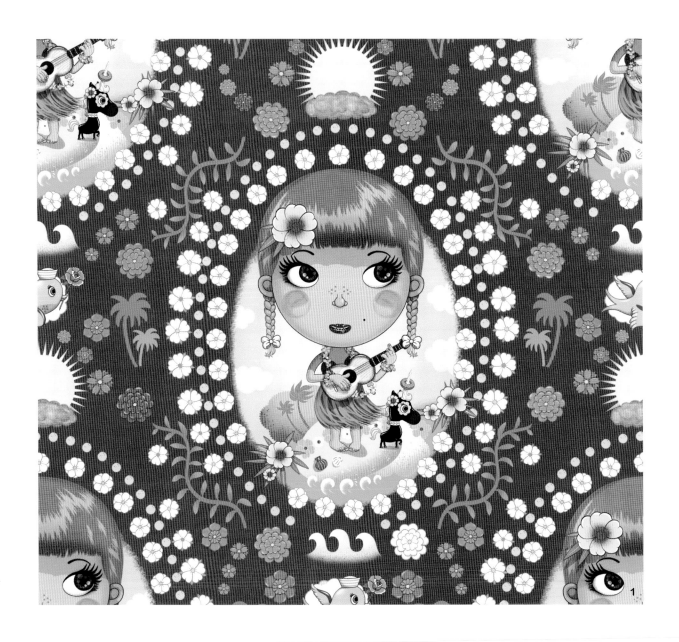

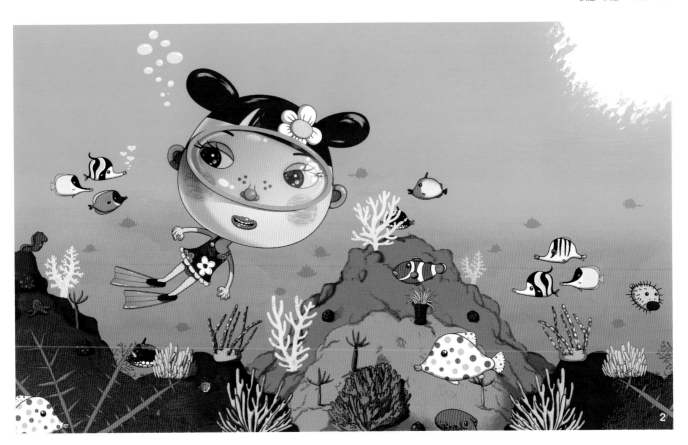

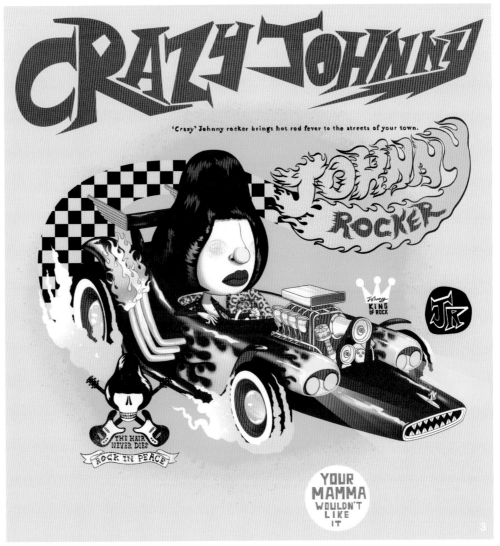

1 粉色莉莉

2 海底景觀

3 瘋狂約翰

1 藝妓與娃娃圖案組合

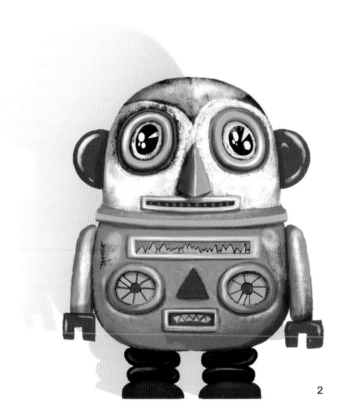

2

3

4

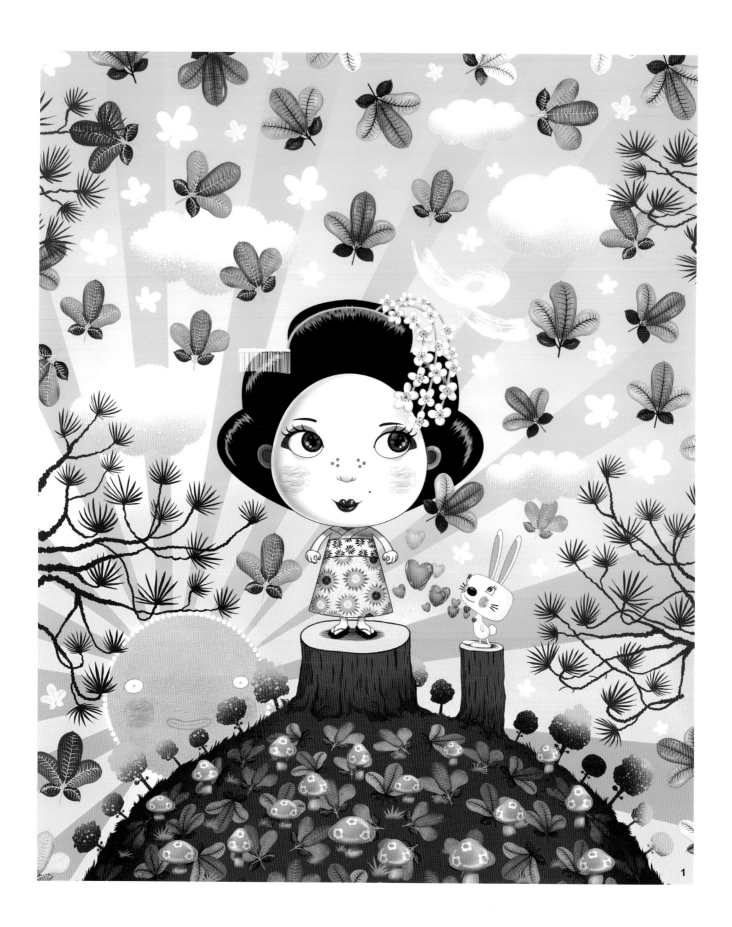

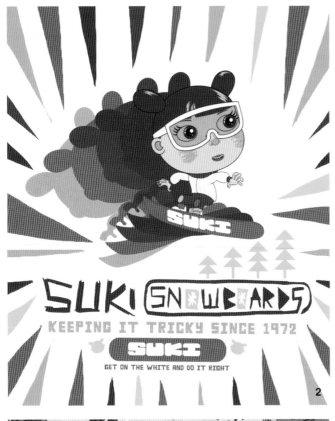

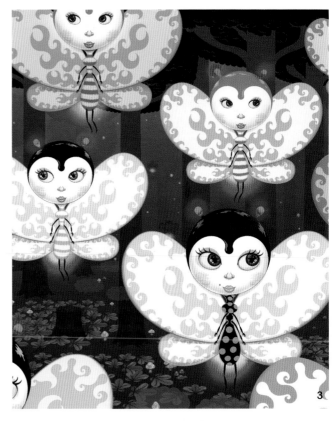

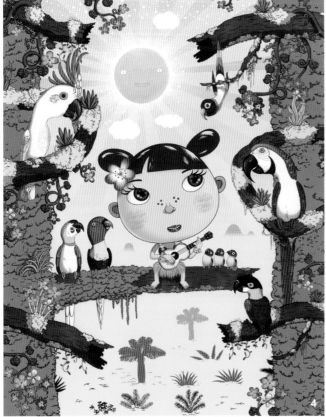

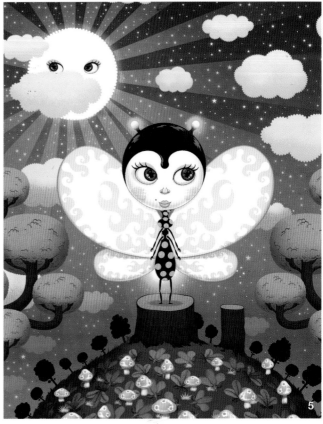

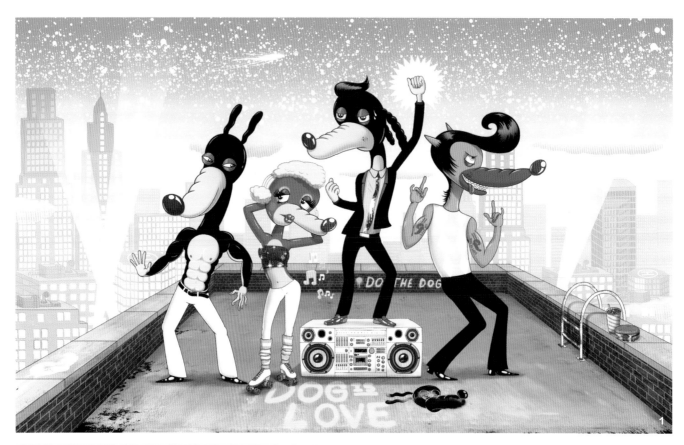

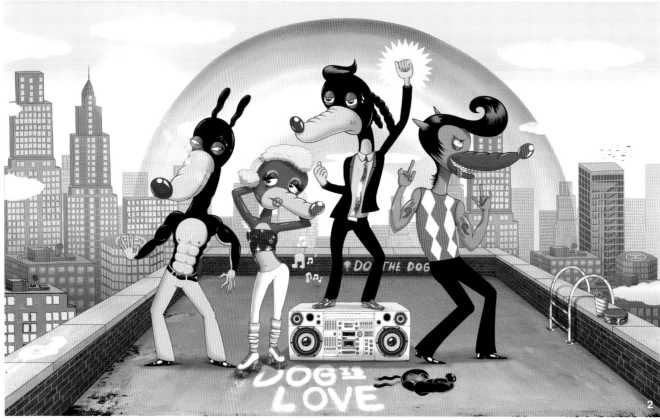

1 戀愛中的小狗（夜景版）

2 戀愛中的小狗（冬日彩虹版）

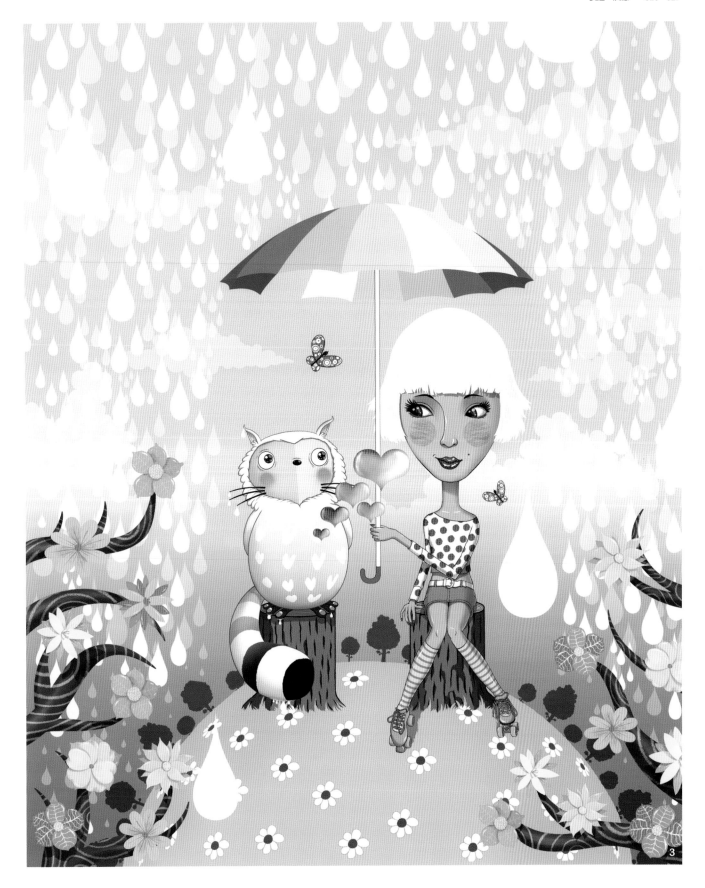

3 雷陣雨

Miki Mottes
米基·莫泰斯

Q 你認為 "成人式可愛" 和 "兒童式可愛" 之間的區別是甚麼？

A 我認為二者之間的區別並不一定存在於可愛的實物上，而在於欣賞這些可愛作品的人。孩子們看到可愛的動物或虛構的角色後，會認為它們是純潔無暇的，僅僅是從視覺上享受這些生動有趣的形象。但是成人看到這些可愛的作品後，則會附加其他的感覺與認知，可能是重拾的記憶或是過往的情景，或是對現實生活的逃離，抑或是快速繁雜的信息。於我而言，"成人式可愛" 是一種記憶、一種感覺，而 "兒童式可愛" 僅僅是展現可愛角色的存在。但無論哪種，都讓我非常著迷！

Q 你作品中標誌性的可愛元素是甚麼？你是如何呈現這種 "可愛" 的？

A 我還從來沒有想過這個問題。我覺得自己作品中 "可愛" 的標誌性元素是他們並不可愛的外表，有的甚至很醜，大多數還毛茸茸的，不是少一隻眼就是多只手。但是大多數情況下，他們都是無辜的、善良的，似乎他們從來沒有傷害過別人，沒有撒過謊，沒有隱瞞過任何秘密一樣。

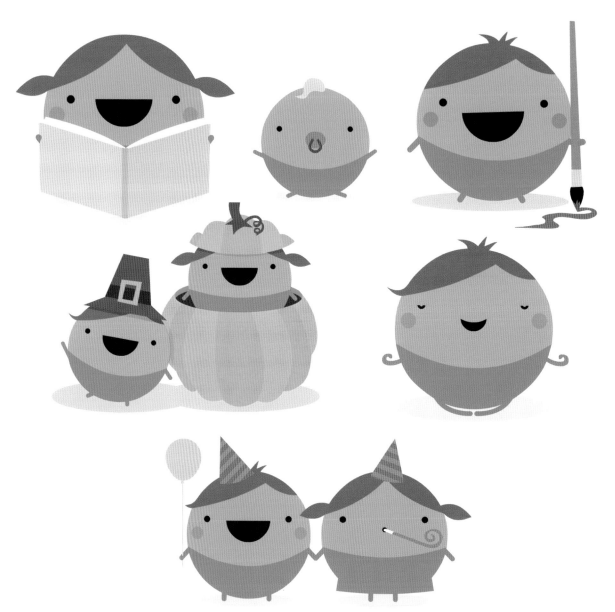

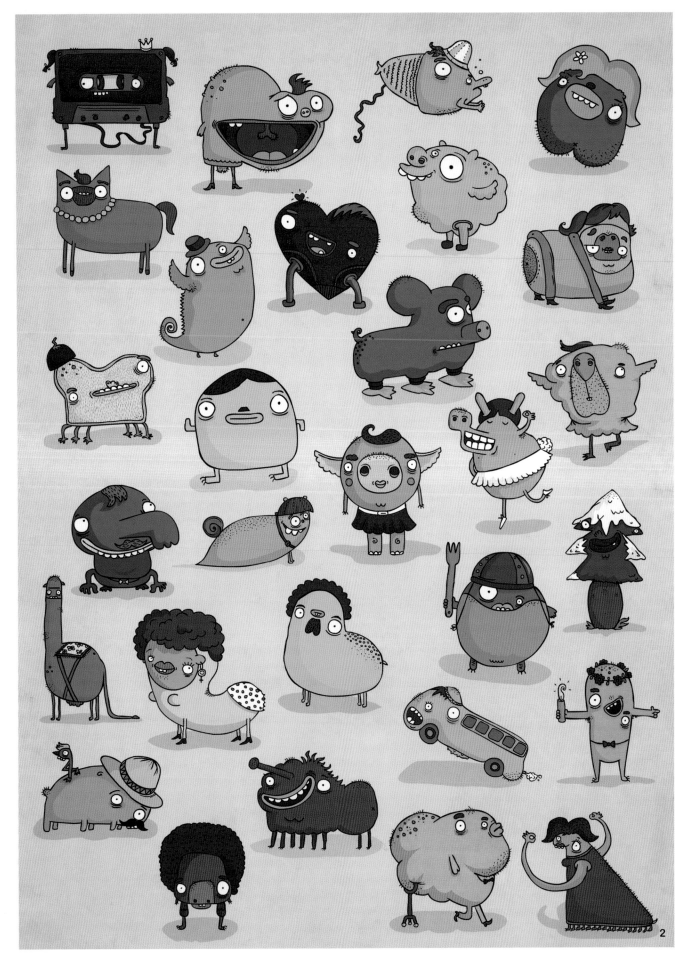

צער בעלי חיים
רמת גן והסביבה
spca.org.il

בכלל לא אכפת לה
ששוב לא הורדת את הזבל

תעריץ אותך
גם אם תשאיר את הנעליים באמצע הסלון

את האקסים שלו
בחיים לא תפגוש בחדר כושר

צער בעלי חיים
רמת גן והסביבה
spca.org.il

צער בעלי חיים
רמת גן והסביבה
spca.org.il

לא יעשה פרצוף
גם אם כל הכלים נשארו בכיור

1

2 去看電視吧！

3 鴨子阿里扎

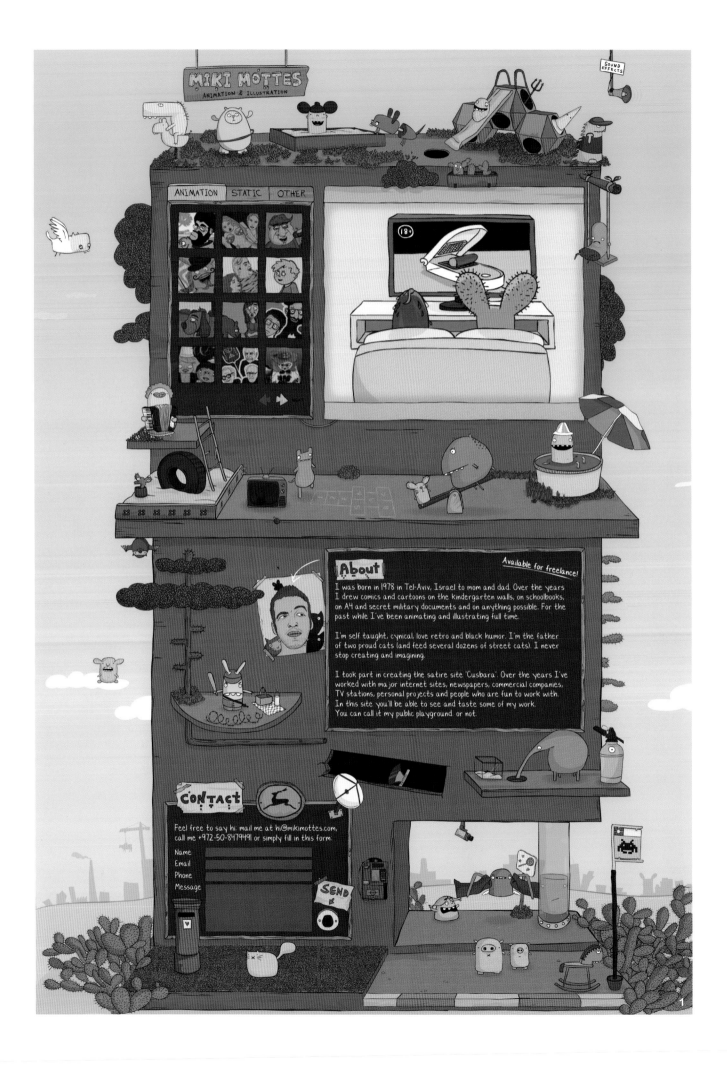

2

3

4

1 個人網站首頁設計　　　　3 蛋糕派對

2 貓塔　　　　　　　　　　4 好朋友之樹

Teodoru Badiu
特奧多魯·巴迪烏

Q 你認為"成人式可愛"和"兒童式可愛"之間的區別是甚麼？

A 我覺得對於成人和兒童來說，可愛的定義是一樣的。典型的可愛角色都是具有大大的腦袋、水汪汪的眼睛，以及玲瓏小巧的身體。"成人式可愛"和"兒童式可愛"之間的區別更多地是來自於作品欣賞對象的不同。孩子們可能會覺得皮卡丘、凱蒂貓、迪士尼卡通人物、五顏六色的花朵、彩虹、小馬非常可愛，但對於成人而言，不同性別和社會背景的人對於可愛的概念是不同的。有人會覺得甜美的"蘿莉"是可愛的，也有人會覺得流行公仔是可愛的。每個人都有自己的主觀判斷，因此對可愛的定義更像是一件只關乎自己的事情。

Q 你作品中標誌性的可愛元素是甚麼？你是如何呈現這種"可愛"的？

A 我深受迪士尼經典卡通人物的影響，使得自己的繪畫風格也帶有很強的可愛風。我喜歡用簡潔的圓形來堆砌人物，並賦予它們大大的眼睛、燦爛的笑容，然後在身體比例上誇張一些，發揮一點想像力。之後在3D建模時，我會盡可能地與原作保持一致。而顏色的選擇和使用是使作品更具個性化的重要步驟。最後，當然我還要在人物可愛的臉上加上一絲壞壞的，甚至有些邪惡的表情！

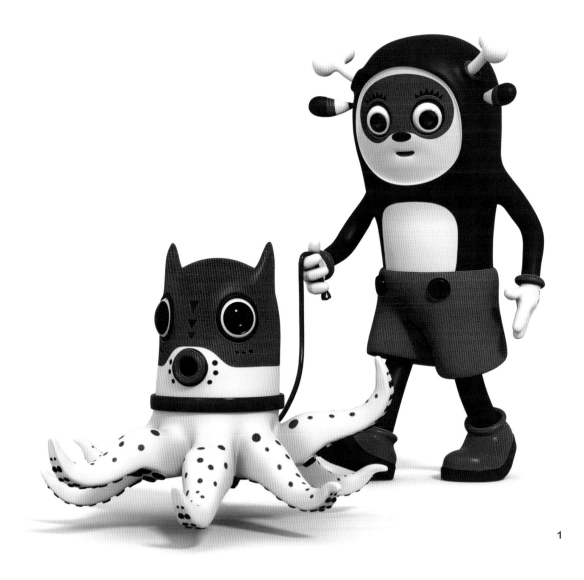

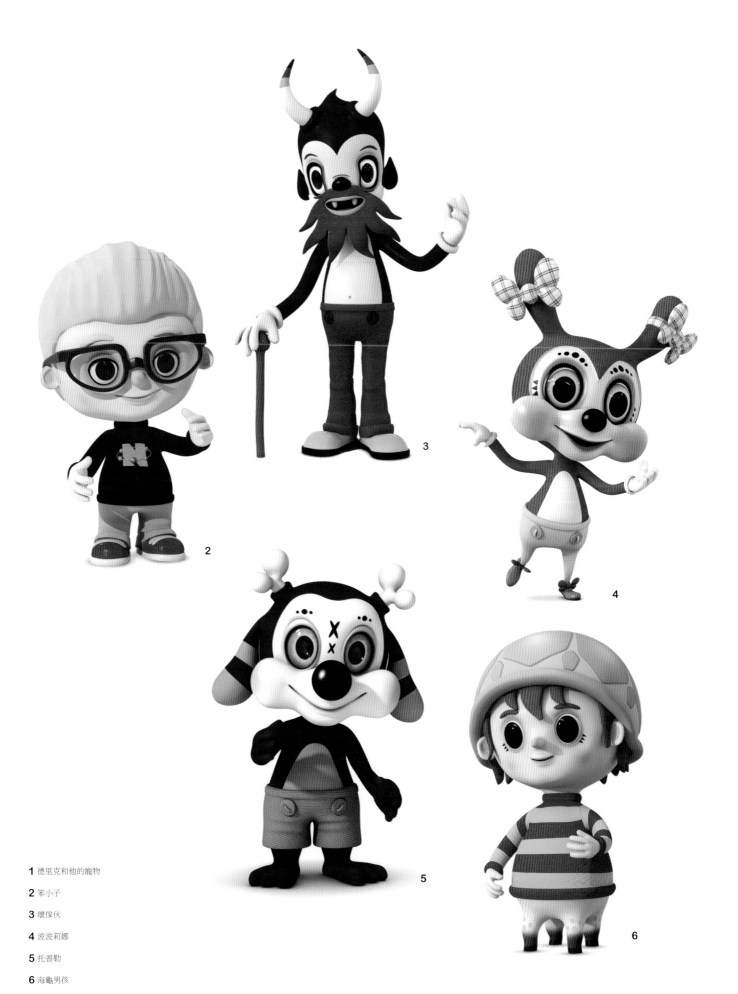

1 德里克和他的寵物

2 笨小子

3 壞傢伙

4 波波莉娜

5 托普勒

6 海龜男孩

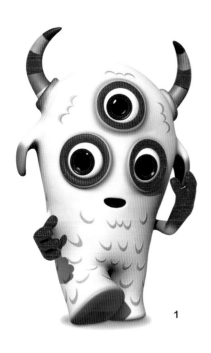

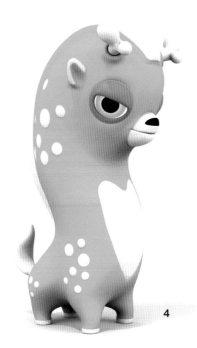

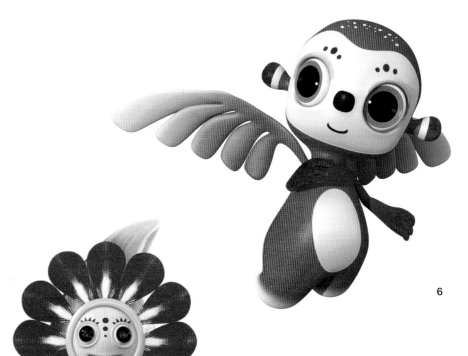

1 牛眼小精靈

2 神奇小精靈

3 托利諾

4 綠色韋伯

5 紅色韋伯

6 飛天小精靈

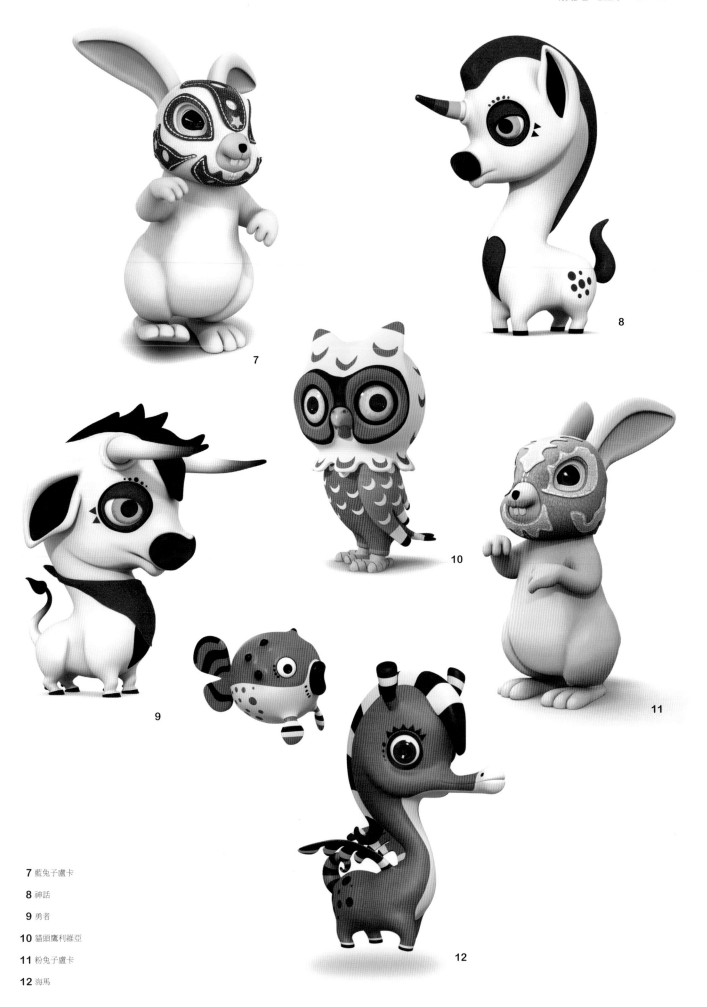

7 藍兔子盧卡

8 神話

9 勇者

10 貓頭鷹利維亞

11 粉兔子盧卡

12 海馬

Q 你認為“成人式可愛”和“兒童式可愛”之間的區別是甚麼？

A 在“成人式可愛”的背後，我認為設計師會給予作品更深層次的含義，會反映出當下的社會現狀、流行文化，不同的觀者、不同的文化背景，對此也會有著不同的理解。而“孩子式可愛”更多情況下是針對兒童世界的，比較單純和美好。

Q 你作品中標誌性的可愛元素是甚麼？你是如何呈現這種“可愛”的？

A 我認為最重要的元素是“快樂”。我創作時一定要保持快樂的情緒，這樣作品中的形象才會是可愛的、古靈精怪的，同時也只有這樣才能夠傳達出我想要表達的情緒。當人們看到我的作品時，我希望他們能從中得到正能量，發現生活中的美好。即使某些作品主題有些暗黑，但我也會盡力在其中加入一些積極的元素。

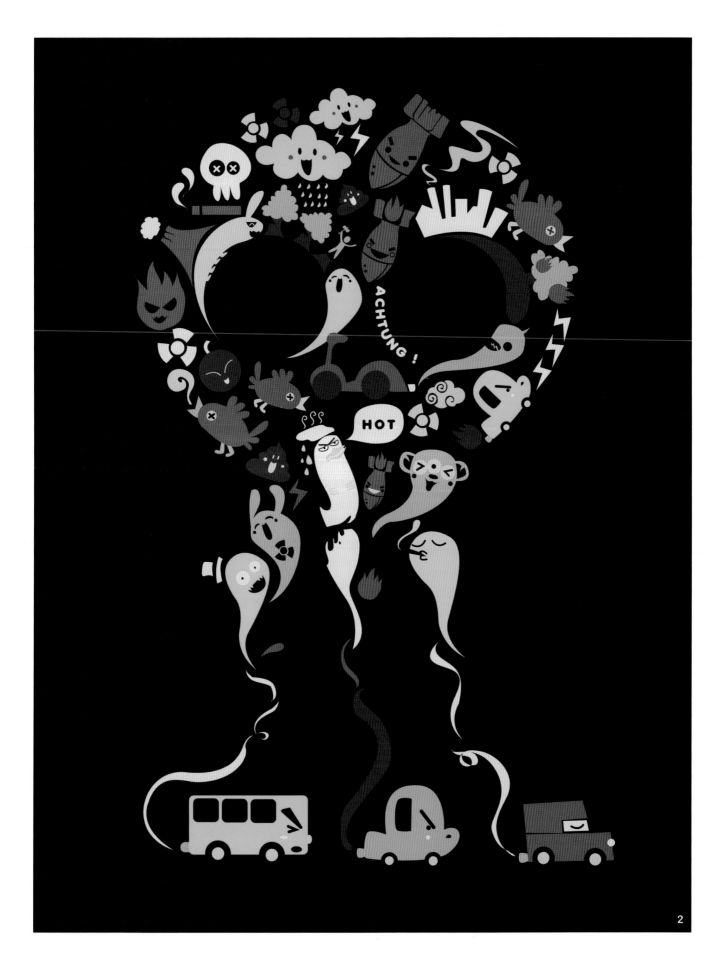

1 互助 2 污染效應

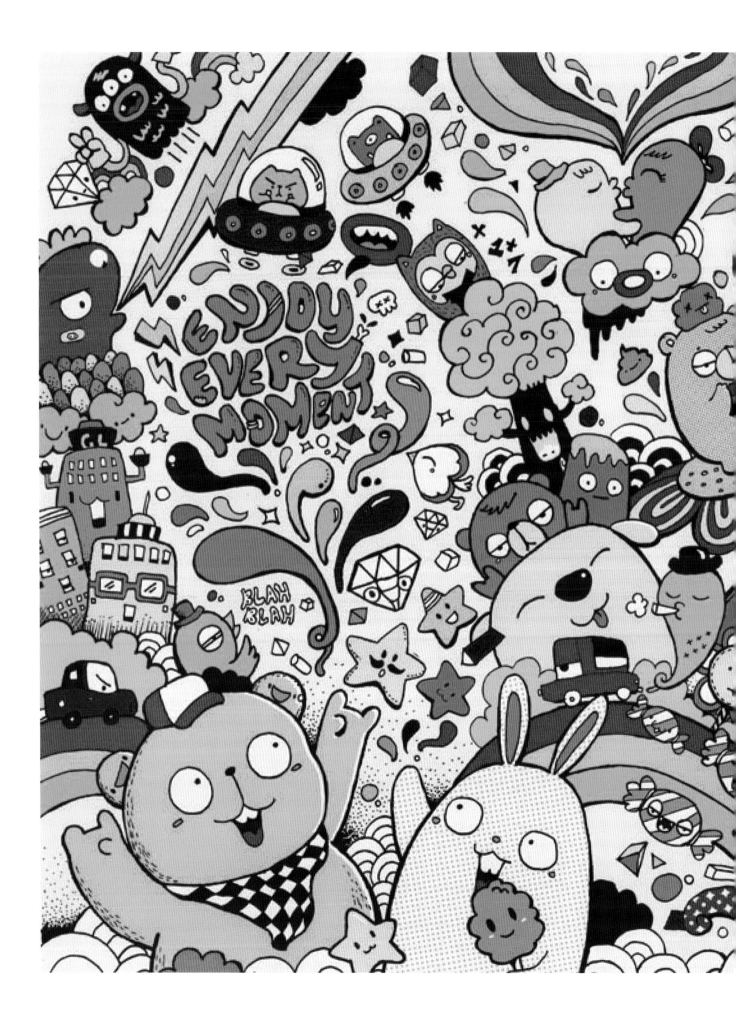

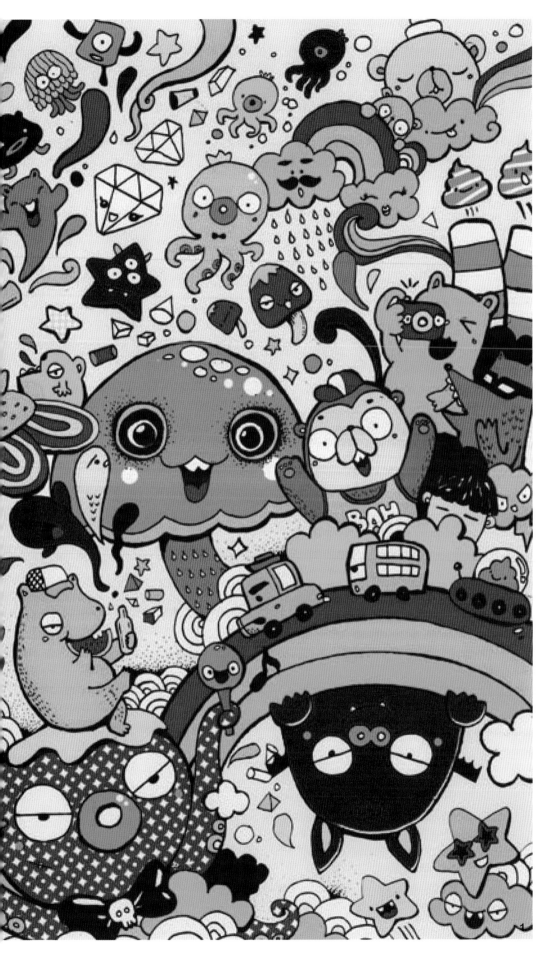

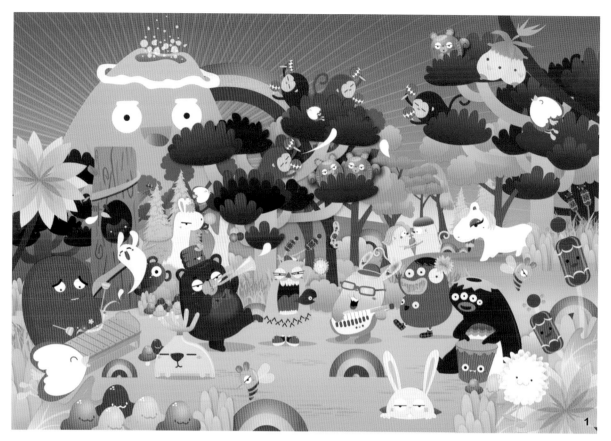

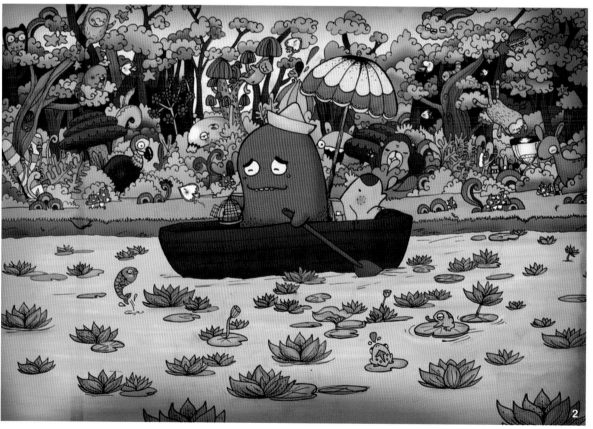

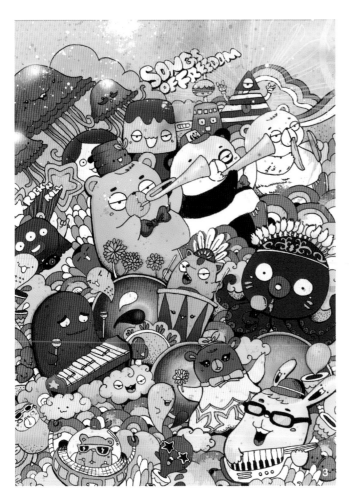

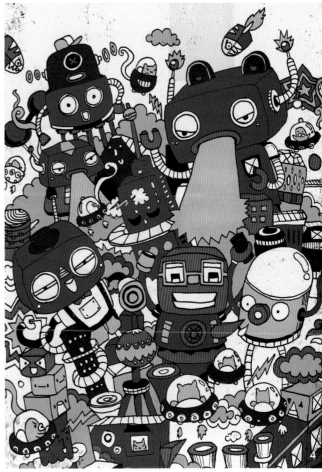

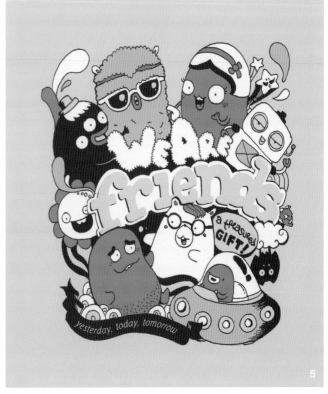

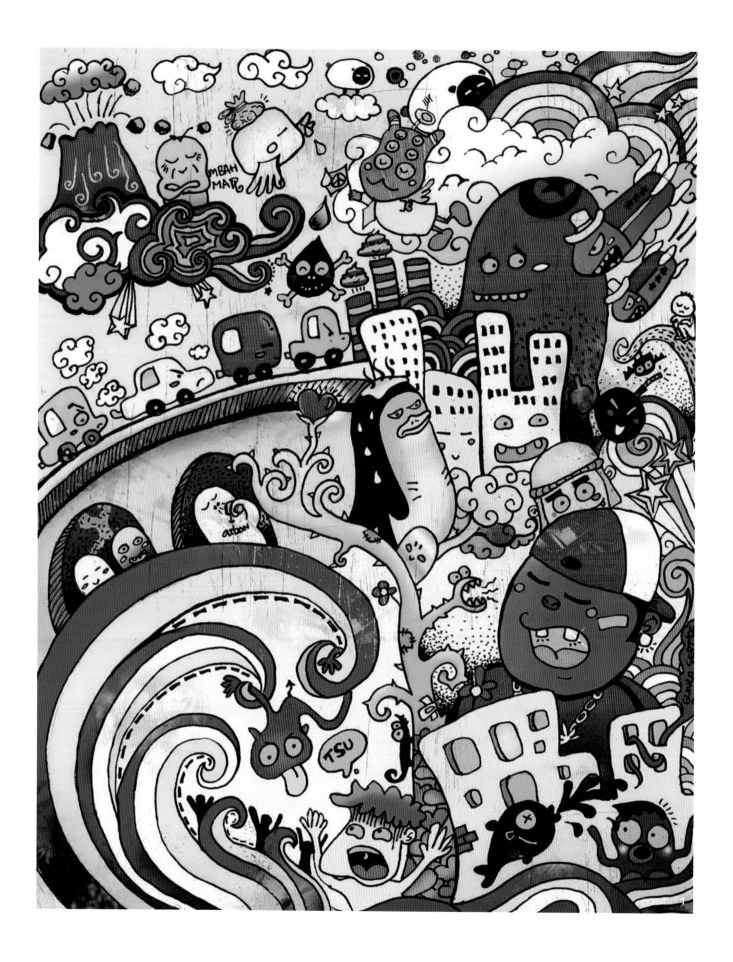

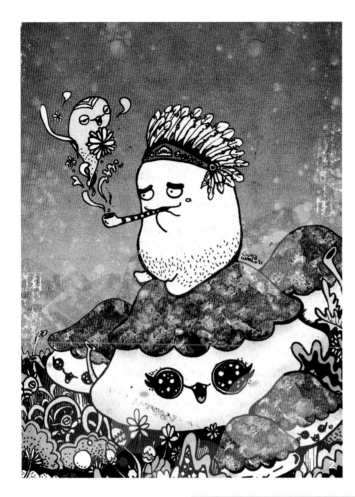

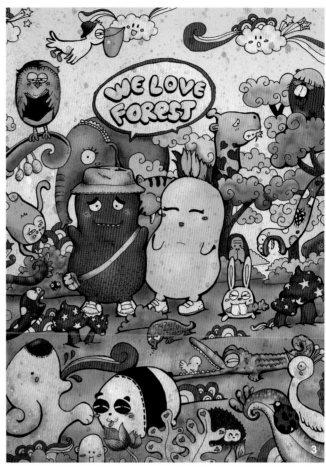

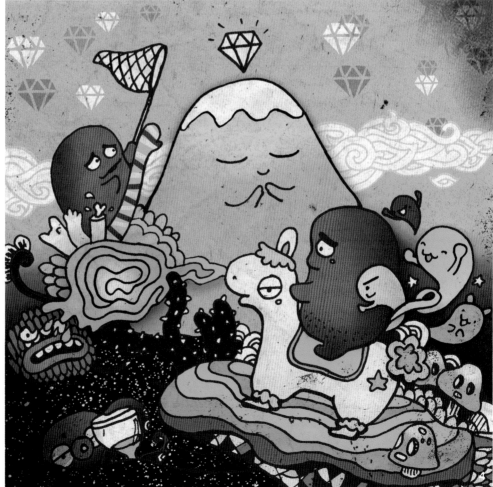

2 波瑞斯和他的大煙管

3 我們愛森林

4 跳躍

Graciela Gonçalves
格拉謝拉·貢薩爾維斯

Q 你認為"成人式可愛"和"兒童式可愛"之間的區別是甚麼？

A 為孩子們創作，我一般會透過稚嫩的圖形和精挑細選的概念來打動他們。我們努力為孩子描繪出一個美好的世界，而不會毫無保留地向他們展示現實社會的殘酷。成人對這個世界的想法比較複雜，有些暗黑，有些混亂。保留這些暗黑混亂的內容，並用簡單的形式、明亮的色彩展現出來，最終你便會看到許多創意豐富的作品。你不覺得這些擁有深層情感的作品看起來也很可愛動人嗎？雖然人們還是很難擺脫色彩繽紛的作品都是"兒童式可愛"這一概念，但其實喜歡可愛作品的成人只要擁有開放的態度，多體會一下作品也能發現其中的精彩之處。

Q 你作品中標誌性的可愛元素是甚麼？你是如何呈現這種"可愛"的？

A 我喜歡畫動物，並且喜歡創作另類的生物。即使角色是人，我也會在作品中加入身穿華服的其他生物，表現出自由有趣的感覺。另外，我還會加入一些神秘色彩，為角色們虛構一些禮節和儀式，為毫無生氣的元素賦予生命。其實，我眼中的世界基本上也是這樣的。

1 地質學：地核

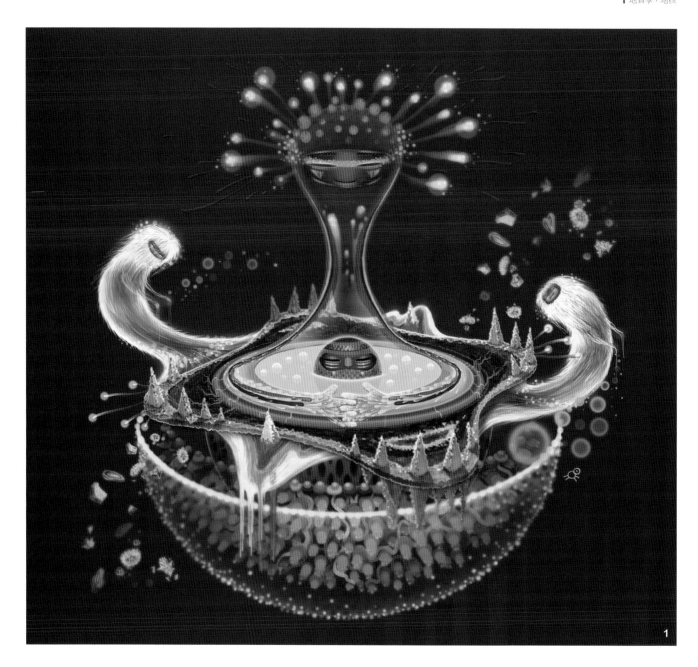

1

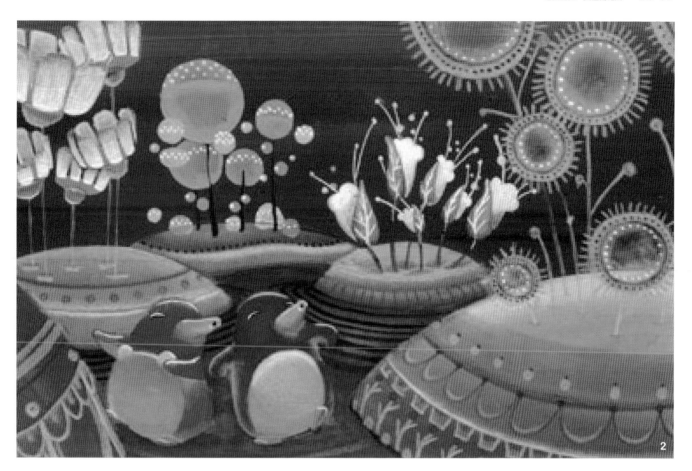

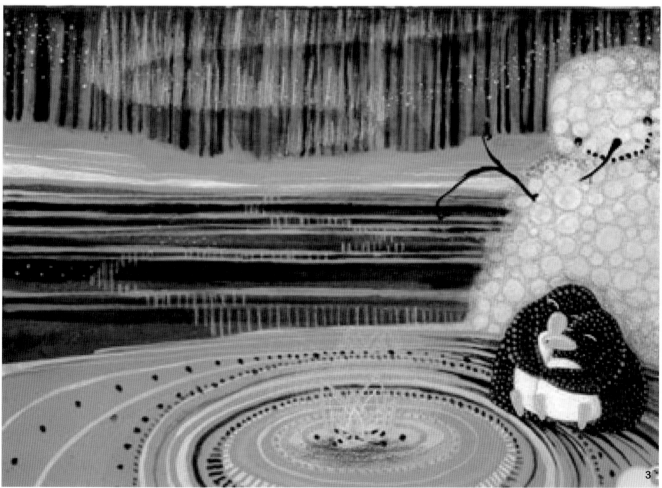

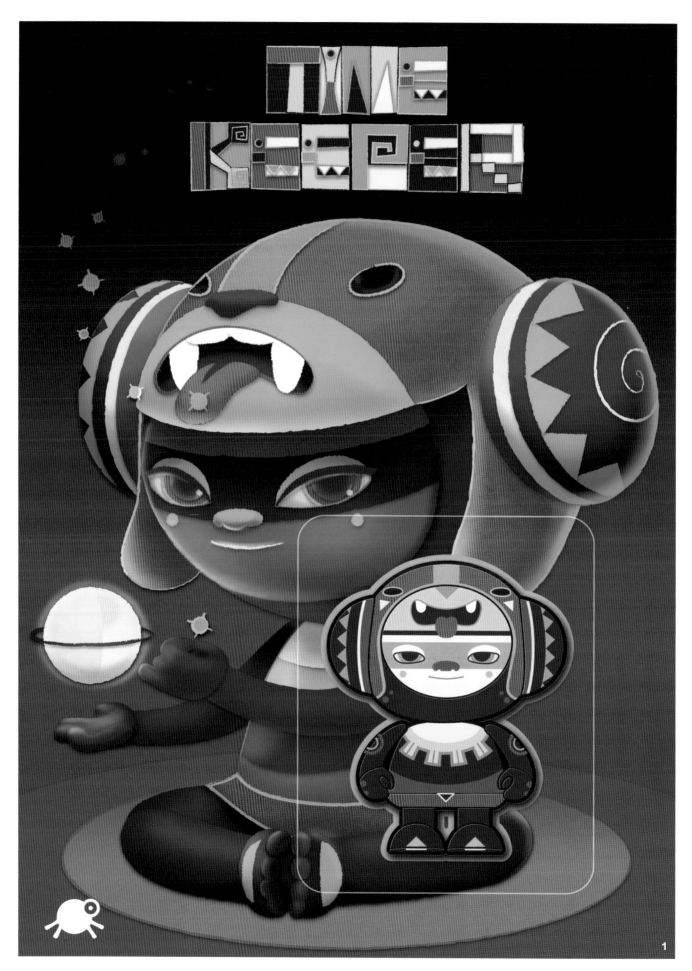

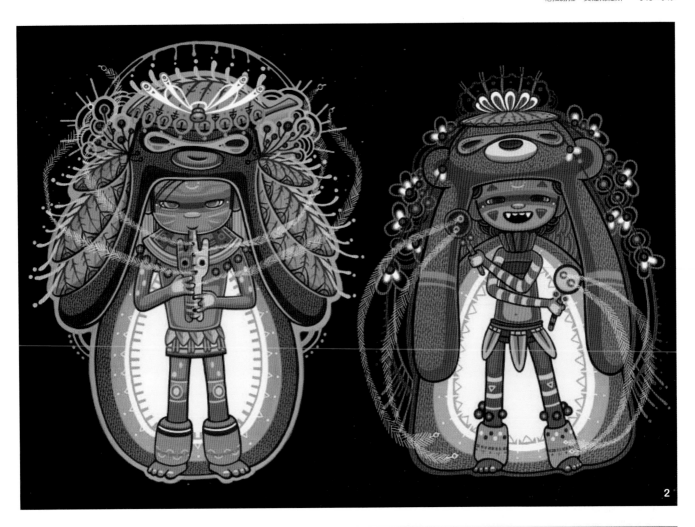

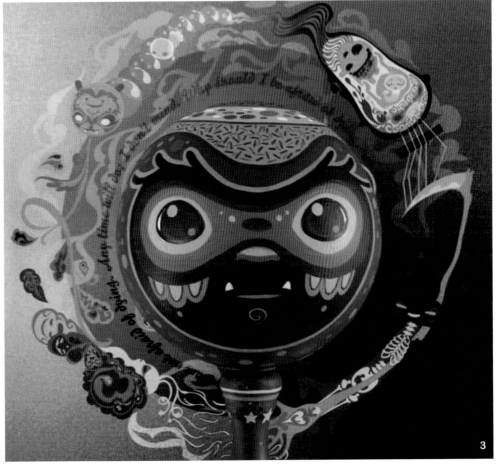

2 PengaKutek與Oxamama

3 小小大星球

Hiroshi Yoshii
吉井廣司

Q 你認為甚麼樣的特質是可愛的？你認為的"可愛"中加入了甚麼元素？

A 我認為"可愛"最初指的是人們想要保護弱小而毫無自衛能力的動物和孩子免受傷害的感覺。這種感覺繼而使人們想要擁有這些弱小的生物。換句話說，人們想要控制或擁有"可愛的"東西。從另一方面而言，可愛的事物利用自己"可愛"的特質保證了自身安全，但也因此成為了人們的階下囚。

Q 你是如何在作品中呈現這種"可愛"元素的？

A 我作品中的"可愛"元素包括矮胖的身軀、粗短的尾巴或四肢、大大的眼睛、長長的睫毛、明亮的顏色等等。

1 不給肉吃就去死

2 公仔系列作品-1

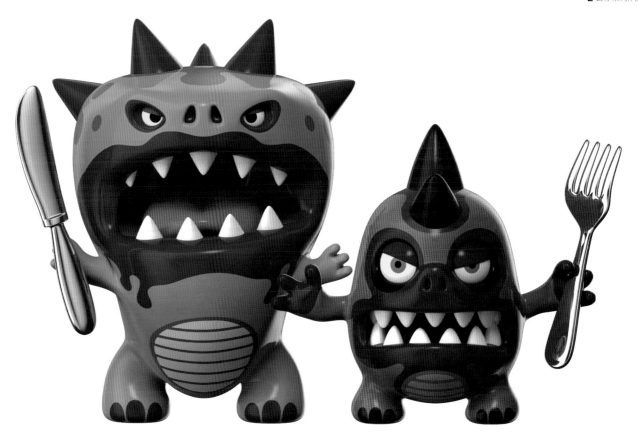

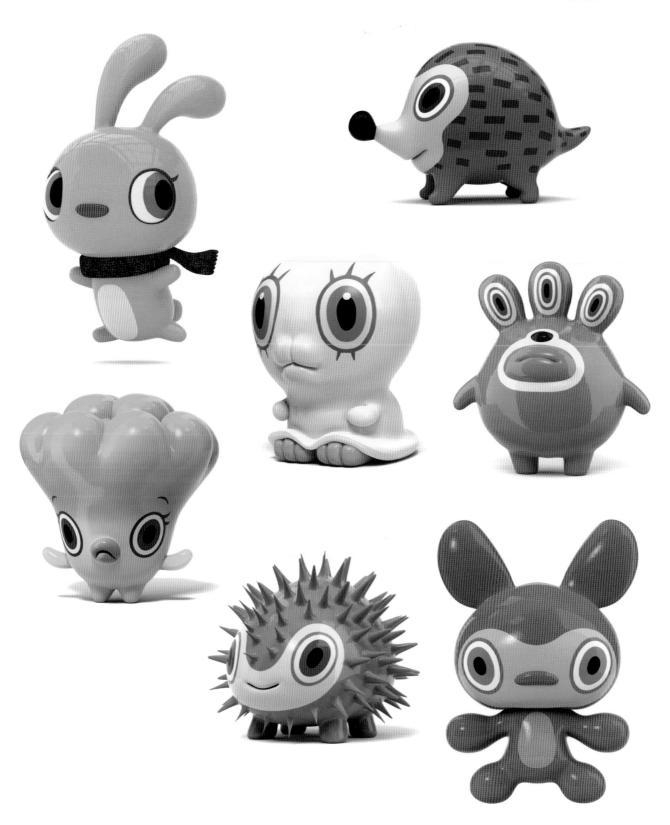

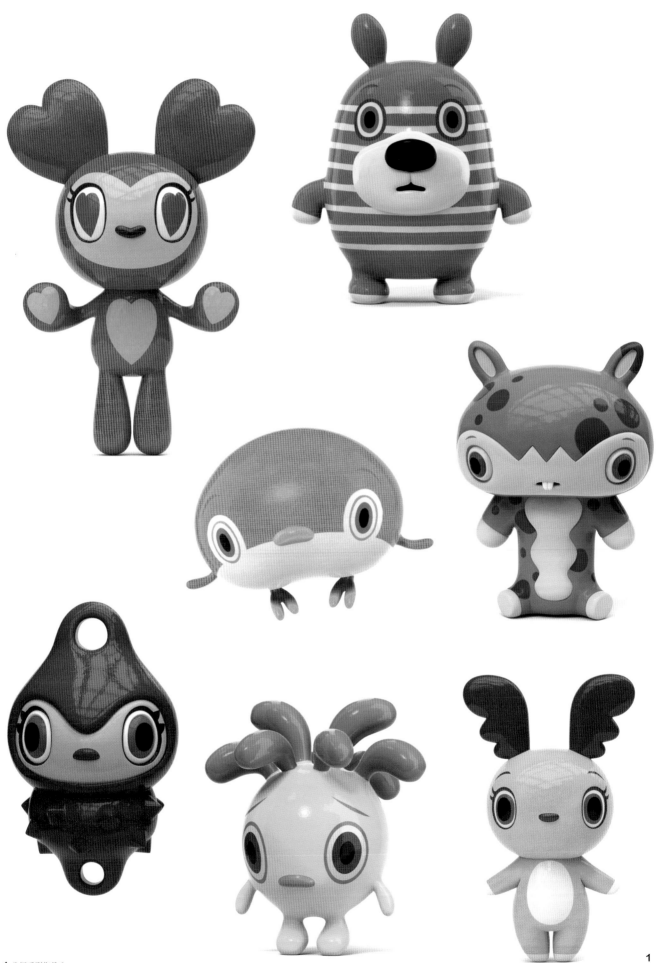

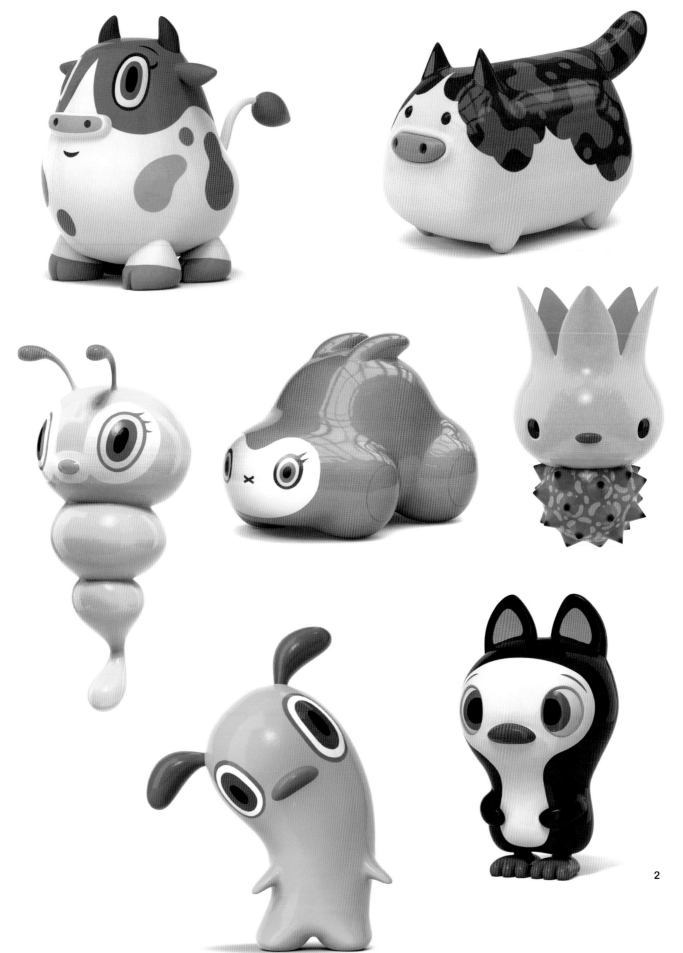

2

Lorenzo Milito
洛倫佐·米利托

Q 你認為"成人式可愛"和"兒童式可愛"之間的區別是甚麼？

A 我認為"成人式可愛"中包含更多的自我意識，有暗黑的、病態式的可愛，超乎尋常的滑稽式可愛，還有一種從心底激起成人想要哺育幼兒的"嬰兒式可愛"。同時，孩子們也並不是因為角色"可愛"才喜歡他們。我想與外觀相比，孩子會對角色的行為更感興趣。"兒童式可愛"是甜蜜的，是孩子們在看待事物時保有的一種童真。但孩子們又不喜歡被家長視為"小孩子"，他們總是以"大人"自居，幻想著能夠與畫中的角色產生某些聯繫。

Q 你作品中標誌性的可愛元素是甚麼？你是如何呈現這種"可愛"的？

A 從嚴格意義上來講，我的大多數作品稱不上是可愛類型，他們既沒有水汪汪的大眼睛，也沒有胖嘟嘟的肚子。但又因為他們是搞笑的、生動的，甚至還有點怪異，他們依然可以稱作是可愛的。我所設計的角色性格很直接，如果他們喜歡某個東西，就是真的喜歡，不會摻雜任何形式的諷刺意味，就像20世紀50年代至60年代廣告裡走出來的人物那樣，天真無邪、愉悅歡樂。

1 鬍子

2 人工智能

3 午茶時光

1

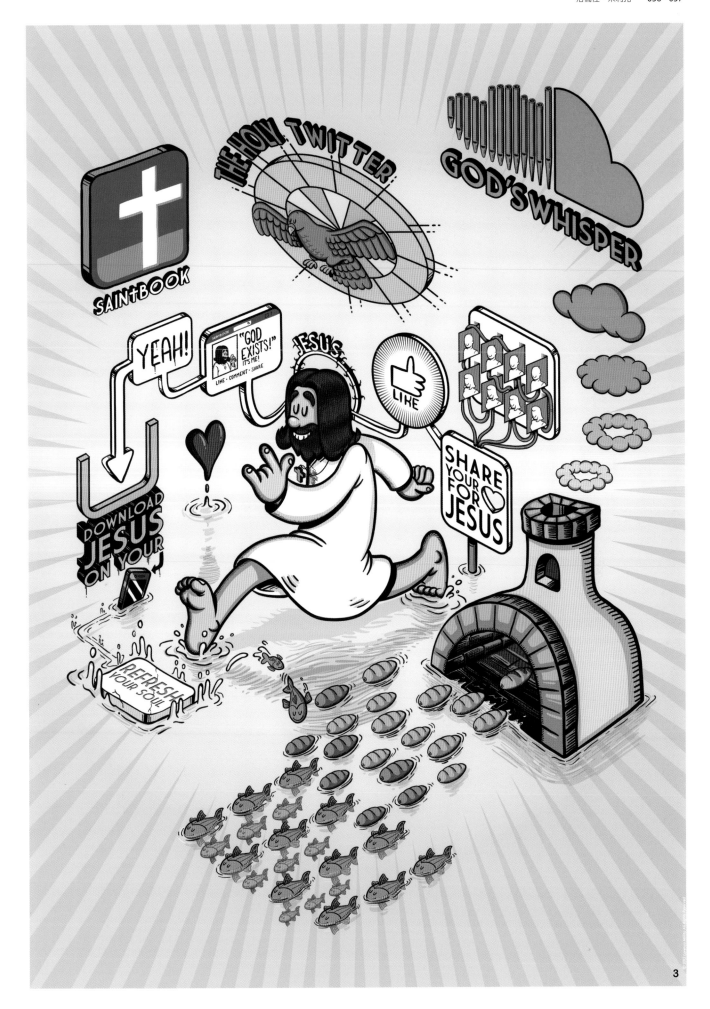

Erwin Kho

歐文・科

Q 你認為"成人式可愛"和"兒童式可愛"之間的區別是甚麼？

A 這個有點難回答，因為我從來沒有真正地專門為孩子設計過甚麼東西。不過確實有客戶曾經跟我講過，說他們喜歡我的作品，因為他們看上去很美好，但又不會很幼稚。在創作屬於"成人式可愛"的作品時，我不會把成人當作孩子，因為他們對這個世界是有一定認知的，是瞭解這個世界的規則的。但是對於孩子而言，我就需要試著降低這個標準，使一切變得簡單，因為孩子所能承受的不多。這個問題用有限的200字很難解釋清楚，我想我可以就此寫一篇碩士論文了。

Q 你作品中標誌性的可愛元素是甚麼？你是如何呈現這種"可愛"的？

A 我會使用大量柔和的色彩，這樣可以有效地削弱作品過於冰冷的氣質，但最重要的還是因為其中的武器形狀被縮小了，因此脫離了現實。我認為僅僅透過三角形來表現現實世界還是蠻有意思的，可能也正是因為這個原因人們才喜歡上我的作品的。

1 懸崖

2 "快樂之島"——阿魯巴的時尚達人

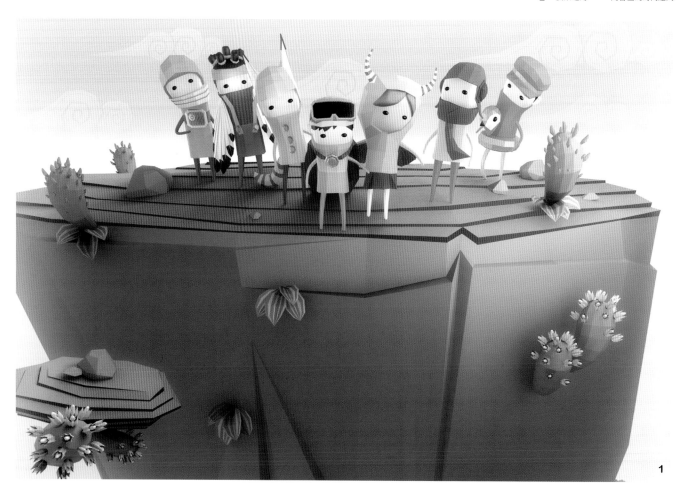

1

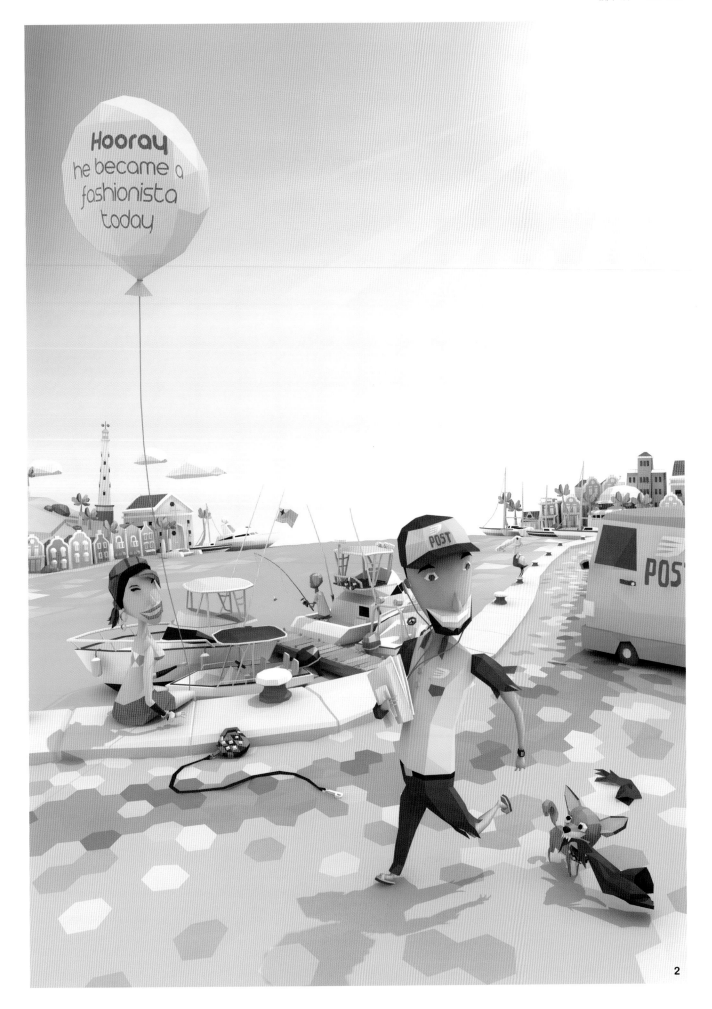

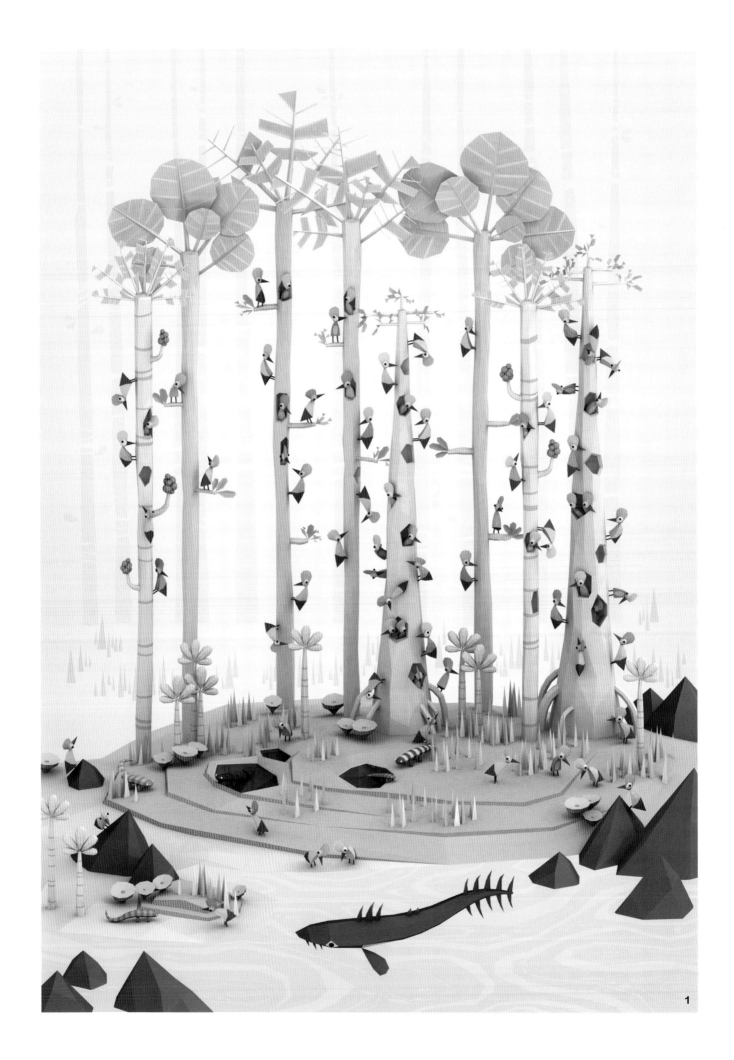

1 群鳥島嶼（選自"根"系列）

2 芬恩的出生證明

3 奧斯卡的出生證明

1 軌道

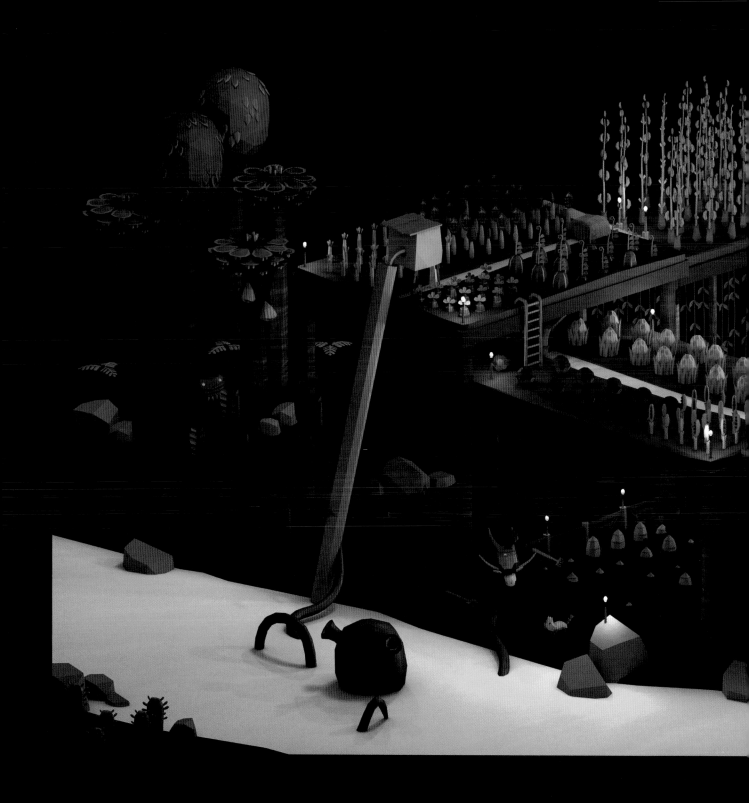

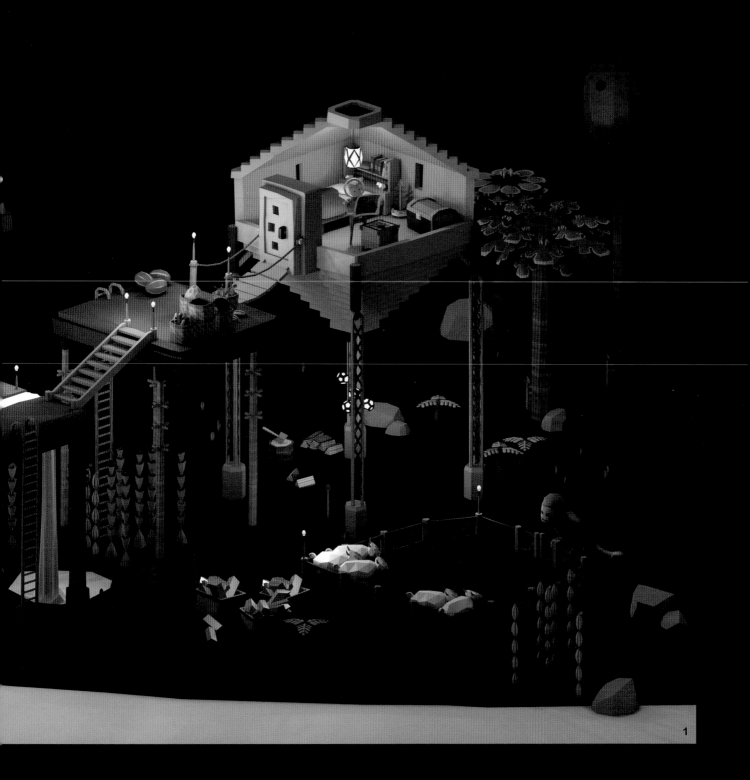

1 森林冒險奇遇故事之大農場

Miss Miza
米斯·米扎

Q 你認為"成人式可愛"和"兒童式可愛"之間的區別是甚麼？

A 我認為二者間的不同之處在於我們眼中的"成熟"。昨天讓我們感動的一個細節今天並不一定還會感動我們，因為漸漸地我們長大了，有了更多的人生經歷。所有看起來可愛的東西都是和我們童年相關的，如對童年時光的眷戀、兒時的寵物等等。兒時我們眼中的可愛是和成人世界相關的，如懷抱著的嬰兒，飼養小貓的責任等等，可如今相同的事物看起來一樣，但實則不然。這些感覺產生的意圖和變化會影響我們，不管我們多麼想回到過去，自己仍然在長大。我只是想用畫筆捕捉心靈碰撞的那一瞬間，讓一些時刻或記憶成為永恆，並讓這些永恆的精華之處轉而感動他人。

Q 你作品中標誌性的可愛元素是甚麼？你是如何呈現這種"可愛"的？

A 我的每一幅插畫中都有一些和過去相關的元素，如復古的圖案、柔和的顏色等等。它們就像在我記憶中玩"捉迷藏"一樣，在我感到自信安全的地方創建一片天空。我作品中的角色都是快樂而又天真無邪的孩子，他們面露童真，不帶一絲憂傷。當我創作時，似乎這個世界都停止轉動了。沒有任何噪音或煩人的問題……我又重新做回了那個天真無邪的小女孩，只不過多了一些動人心弦的溫柔。大多數情況下，我還會在作品裡加入一些自然元素，因為大自然的富足和慷慨為世界帶來了平和與寧靜。

1 安安

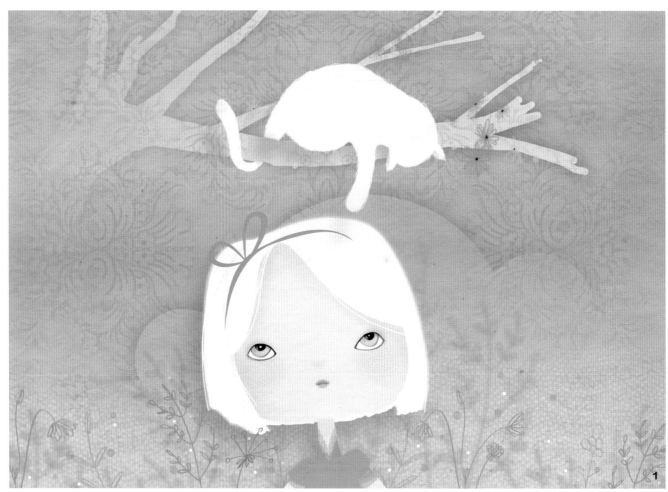

1

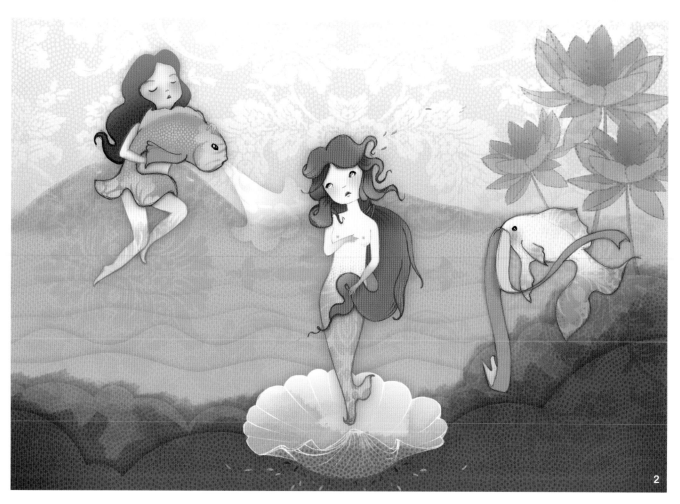

2

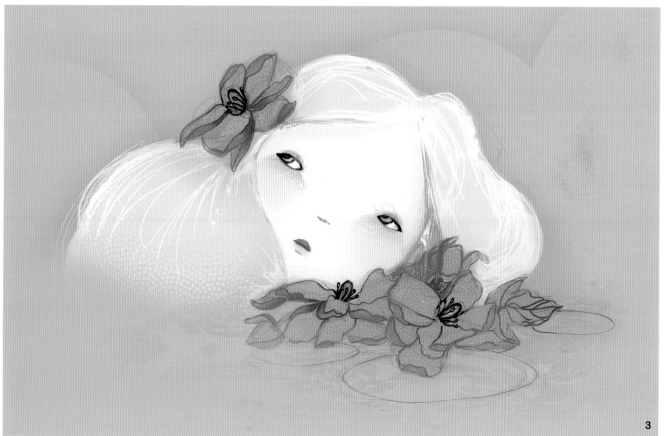

3

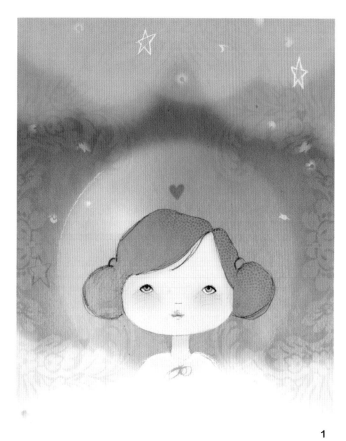

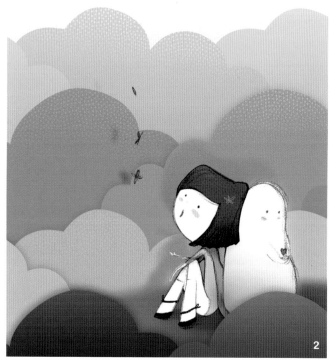

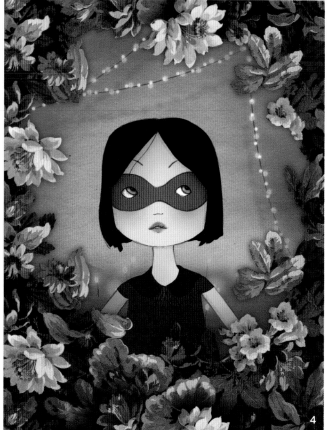

1 萊昂諾爾　　　　**3** 米婭

2 線　　　　　　　**4** 面具俠

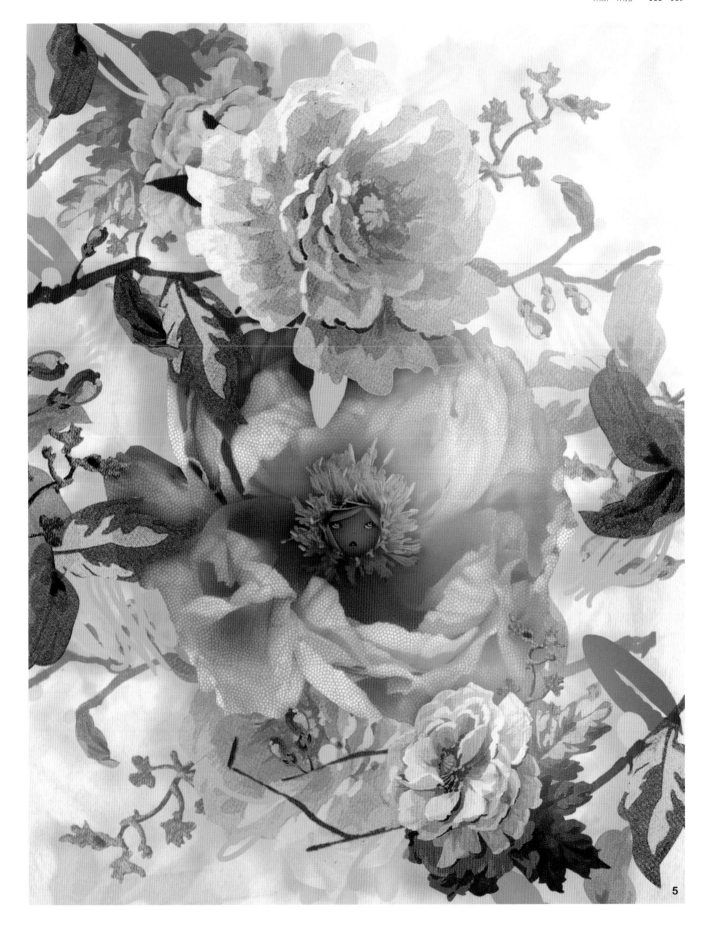

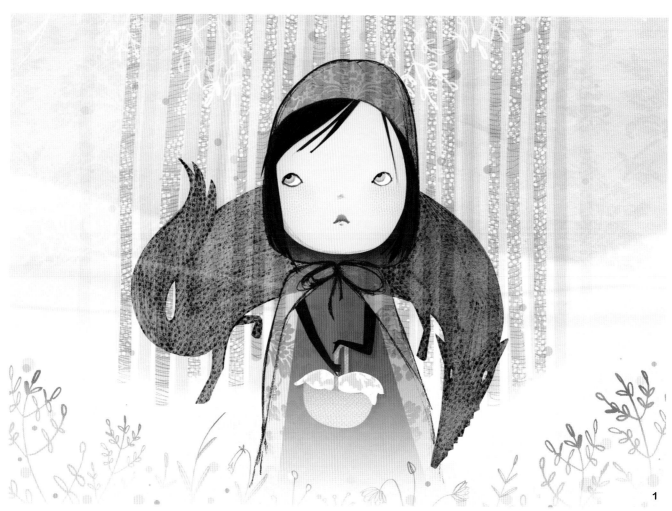

1

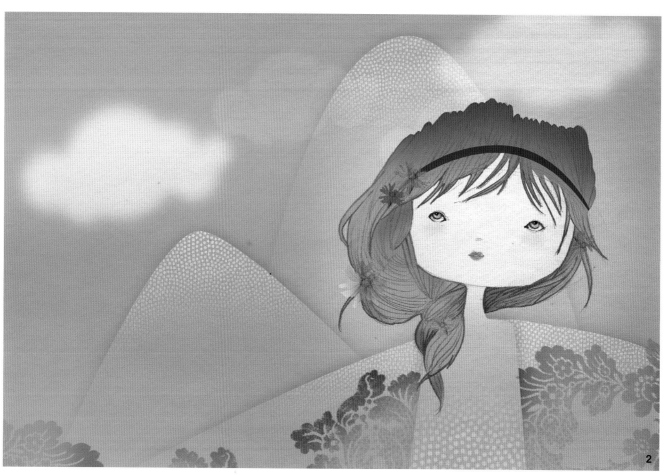

2

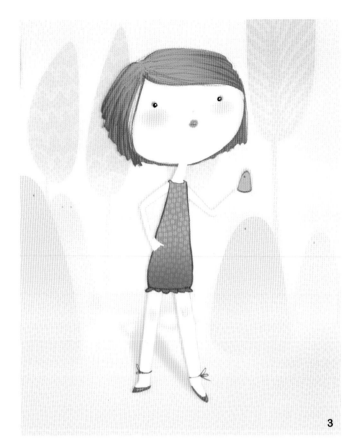

3

4

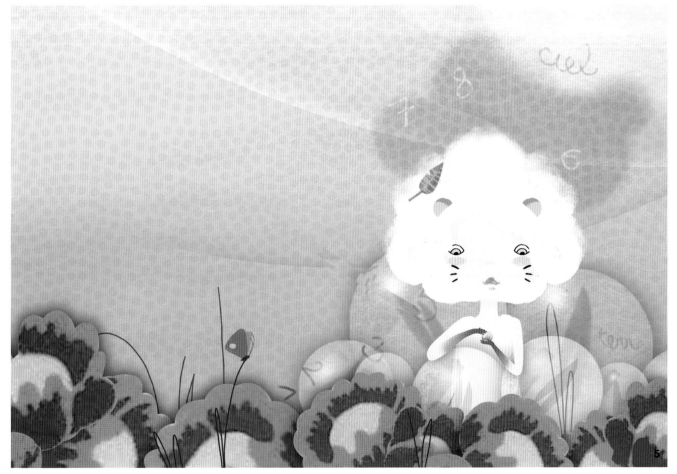

5

1 小紅帽　　　　　4 瑪拉

2 呼吸　　　　　　5 棉花女

3 盧拉

Fuco Ueda
上田風子

Q 你認為"成人式可愛"和"兒童式可愛"之間的區別是甚麼？

A 我覺得"可愛"的概念比較廣，使用範圍也比較模糊。"孩子式可愛"是那種能夠激起人們保護慾望的東西，而"成人式可愛"則是能夠激起複雜情感的東西。

Q 你作品中標誌性的可愛元素是甚麼？你是如何呈現這種"可愛"的？

A 我認為自己作品中標誌性的可愛元素是畫面中美麗世界與人物內心世界的碰撞，既融合了夢想和預感，也能夠激起人們內心的孤獨感。我一般會透過細節來呈現可愛的外表。例如，我尤其喜歡用衣服領口或鞋尖的設計來呈現作品的品質。

1 旋轉木馬

2 切蛋糕

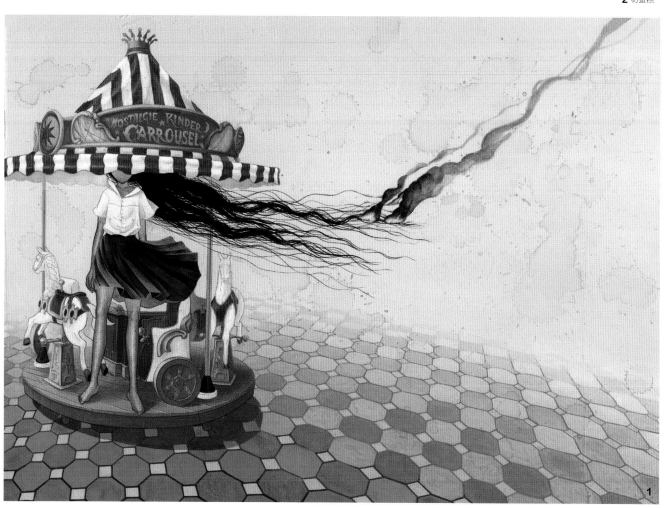

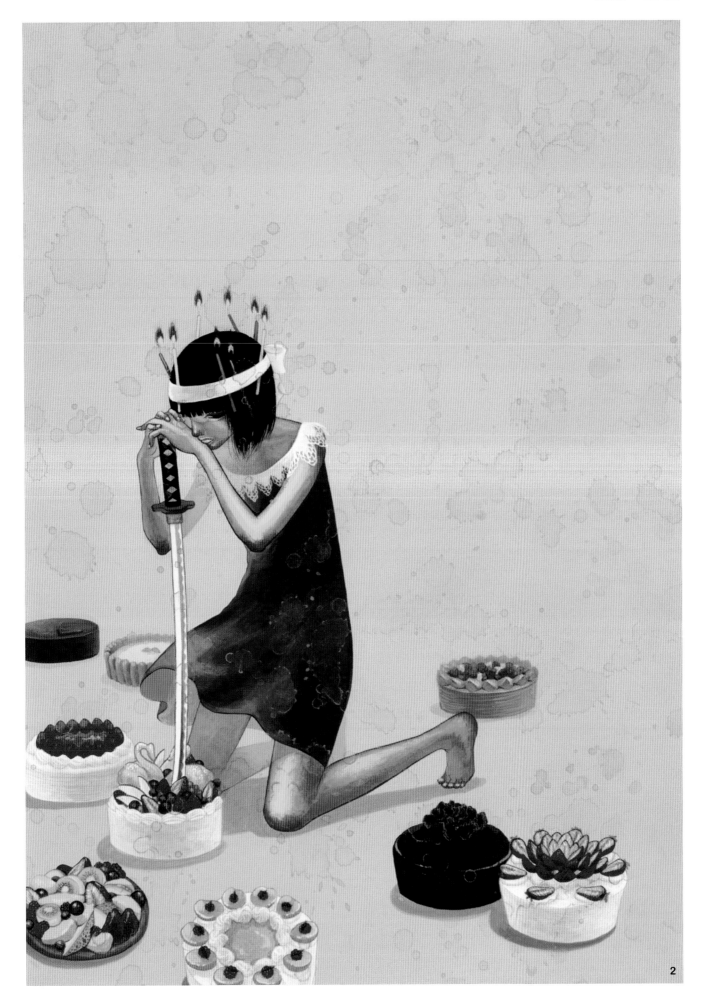

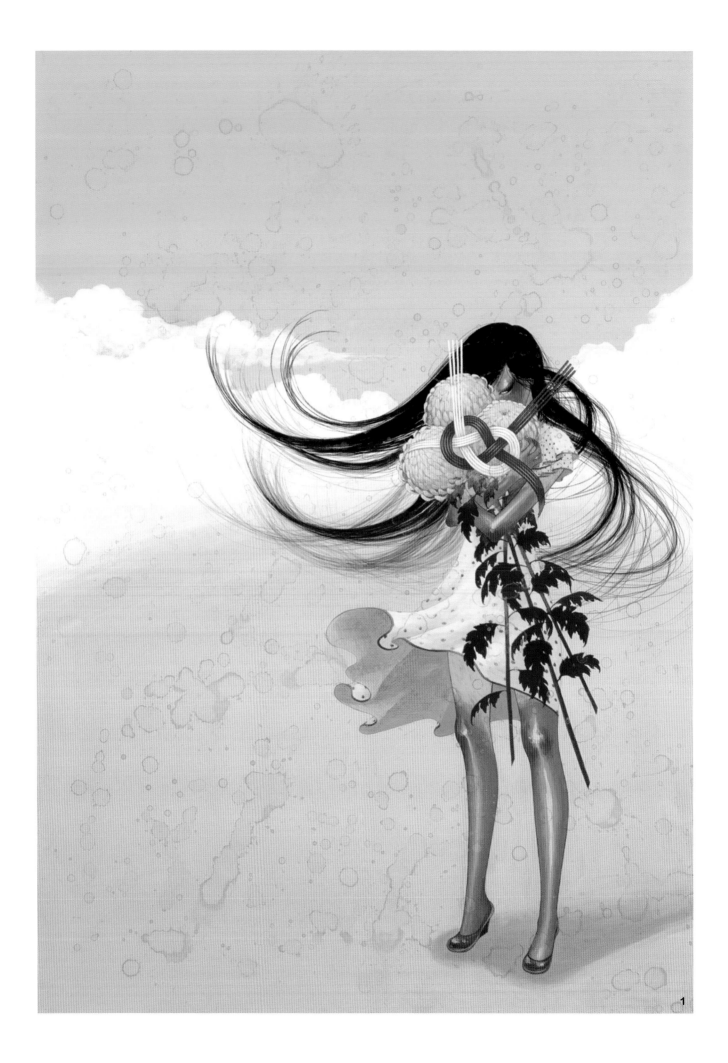

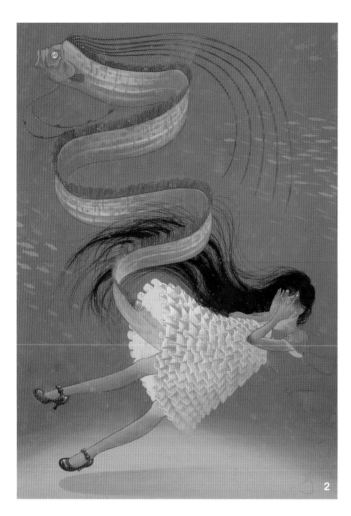

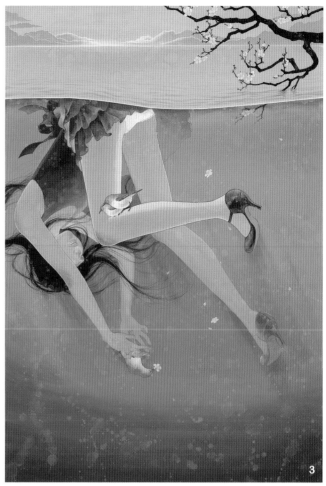

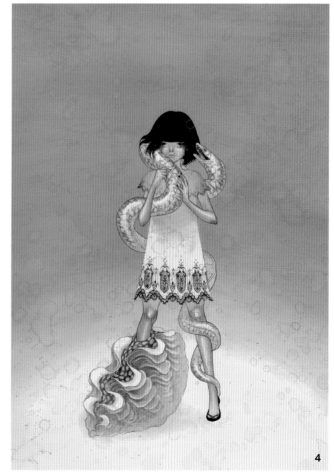

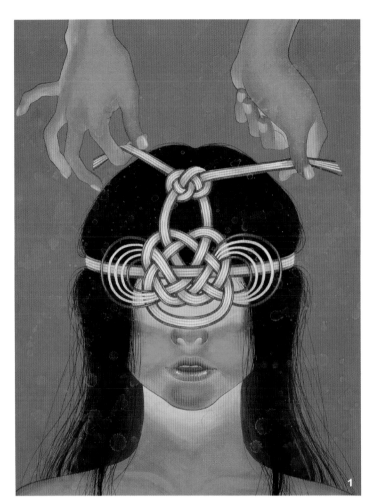

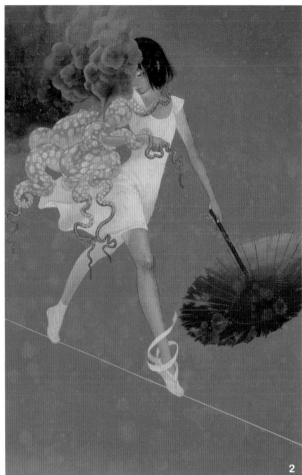

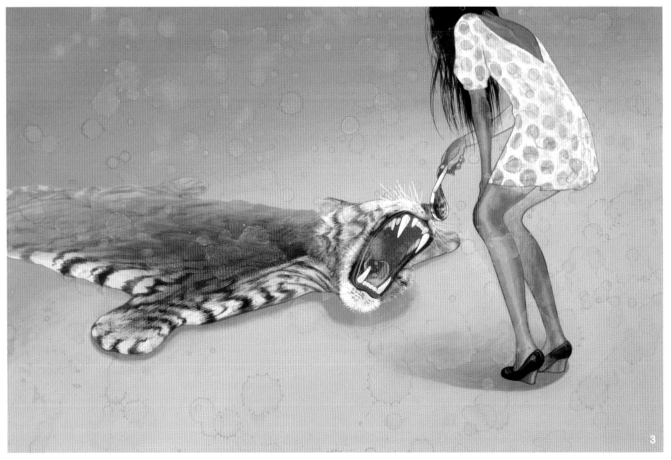

1 秘密　　　　　　　　　　　2 我看到的只是一場夢　　　　　3 老虎

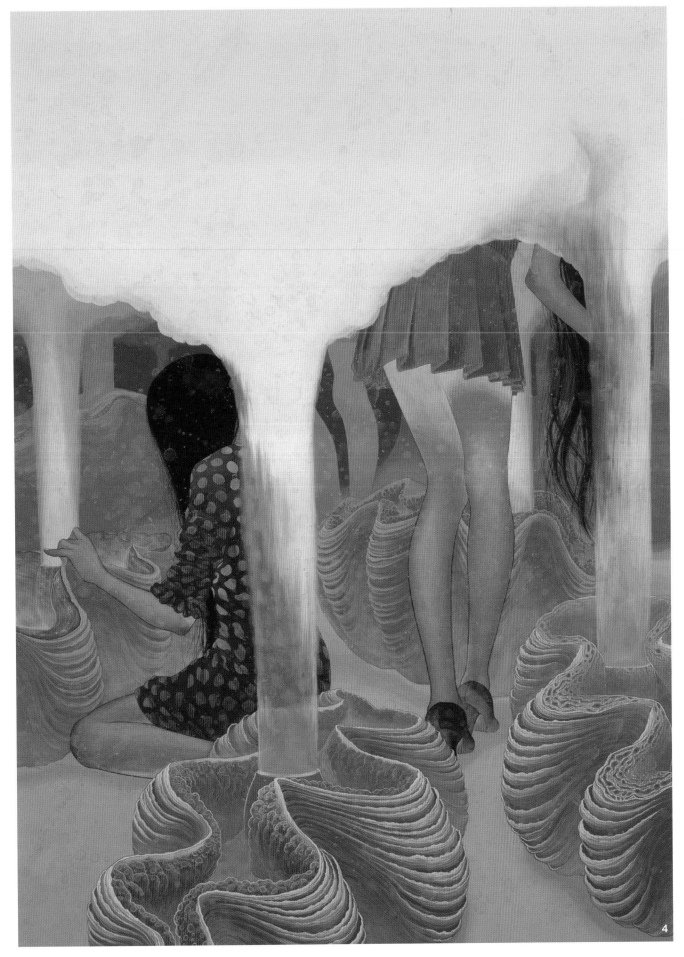

4 精神花園

Jeremy Kool
傑若米·科爾

Q 你認為甚麼樣的特質是可愛的？你認為的"可愛"中加入了甚麼元素？

A 我認為"可愛"是你非常想要的東西，就是那些你想讓它成為自己世界中的一部分，或者你想成為那個世界中一部分的事物。"紙狐狸"的世界是一個多彩的世界，單純、友愛，有誰會不想成為這其中的一部分呢？

Q 你是如何在作品中呈現這種"可愛"元素的？

A 如果觀者認為我的作品是可愛的，那是因為他們和我注入到每個角色中的靈魂產生了共鳴。"紙狐狸"中的角色在很大程度上代表了我內心溫柔而又稚氣的一面，我希望人們看到我的作品時能感受到這些。

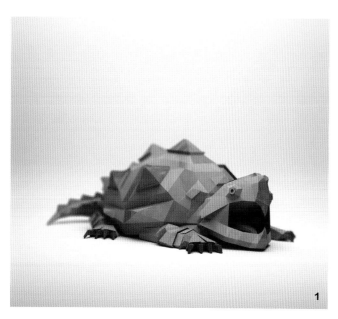

1

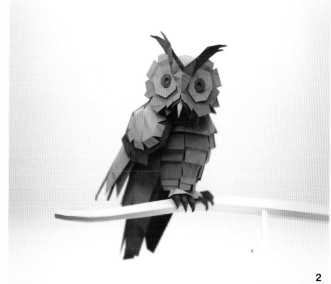

2

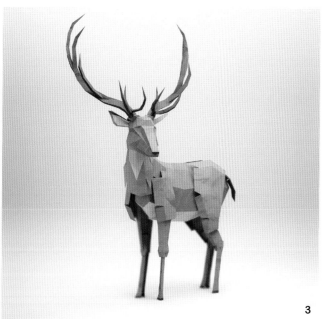

3

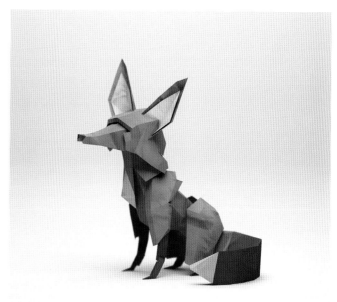

4

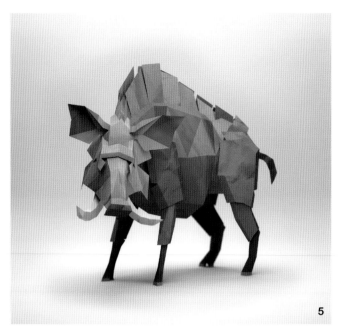

5

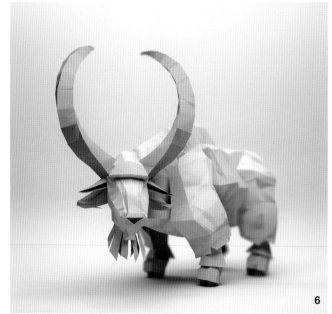

6

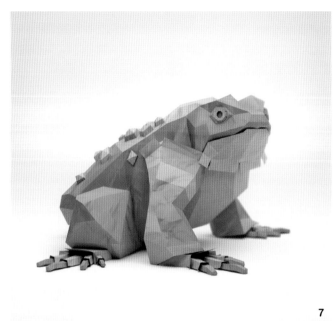

7

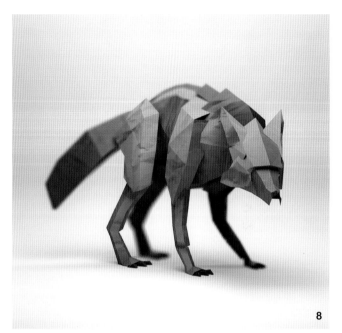

8

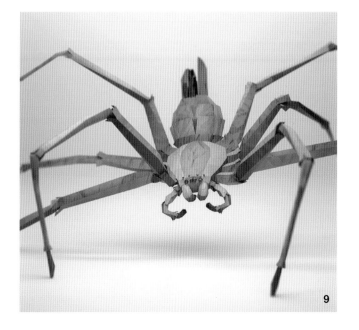

9

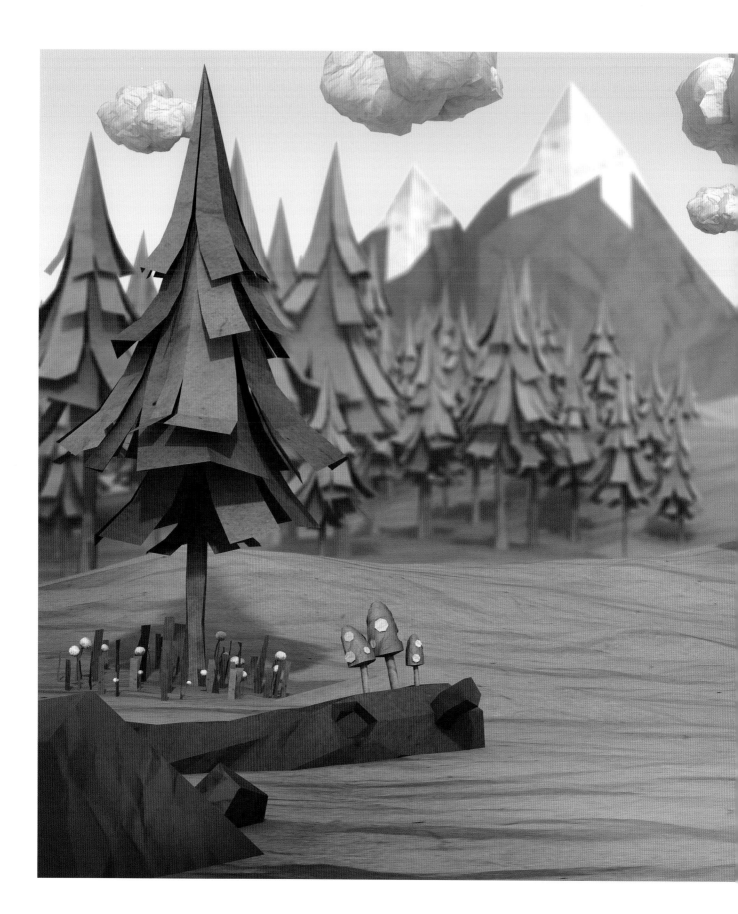

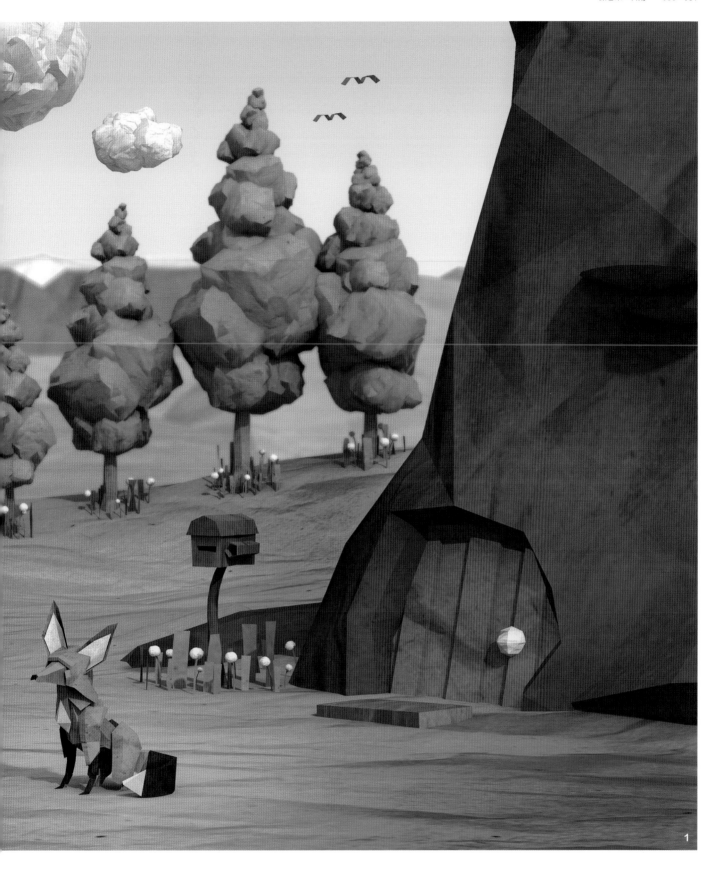

1

Cesc Grané
切斯‧格拉內

Q 你認為甚麼樣的特質是可愛的？你認為的"可愛"中加入了甚麼元素？

A 對於我而言，可愛就是讓我一看到就會笑的設計，不管用的是甚麼技巧或表現出了怎樣的品質，可愛都是一種很美好的感覺，我想很多人都體會過。另外，我認為可愛也是一種你認為任何事都很容易，似乎壞事根本就不會發生的心境，就像童年時光。然而，我並不認為自己的作品屬於百分百的可愛類型。當然它們是具有可愛元素的，因為作品中的角色通常都面帶微笑，會為人注入持久的快樂感。但是它們的笑容並不是快樂的結果，也有可能是角色進入了幻想狀態。

Q 你是如何在作品中呈現這種"可愛"元素的？

A 我的作品之所以被認為可愛是因為作品中的角色有簡單的形體、單一的顏色，同時場景設計也具有相似的特徵，整體看來流暢簡單。我之前說過，我的設計不屬於可愛類型，雖然它們之間有很多相似點……我其實只是試著畫出自己心中想去的那些地方。

1 玩具-1

2 玩具-2

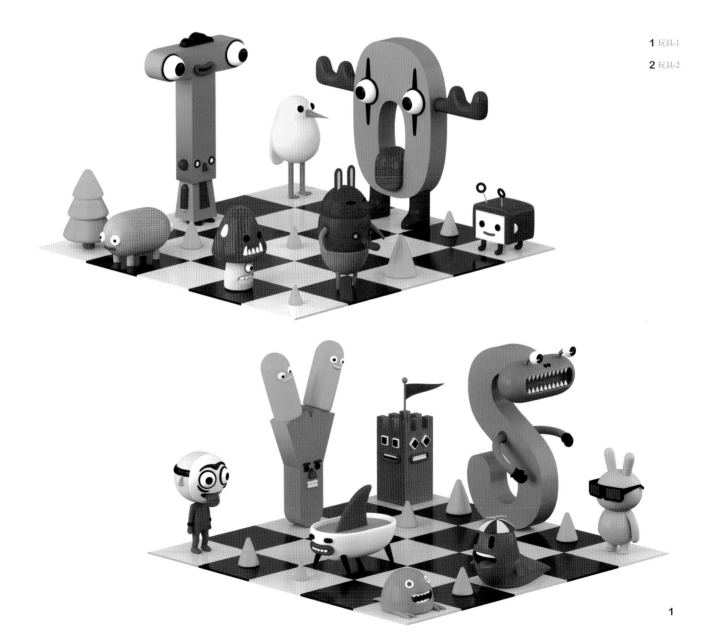

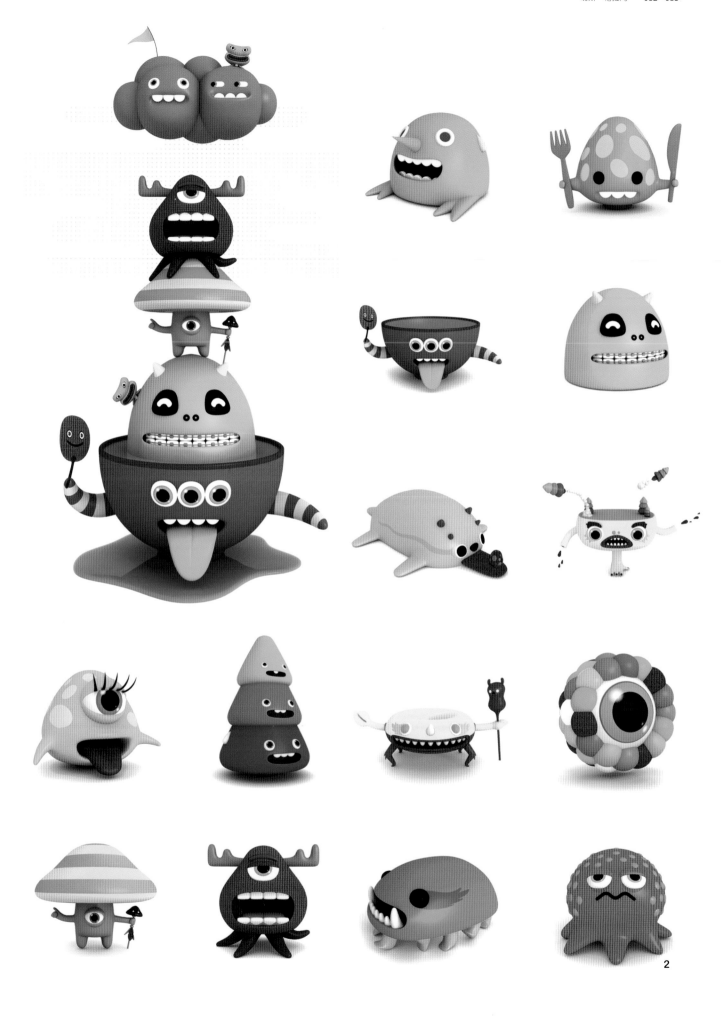

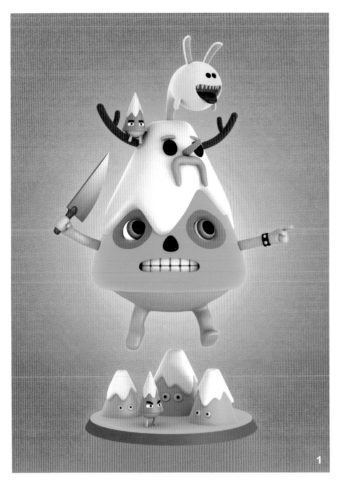

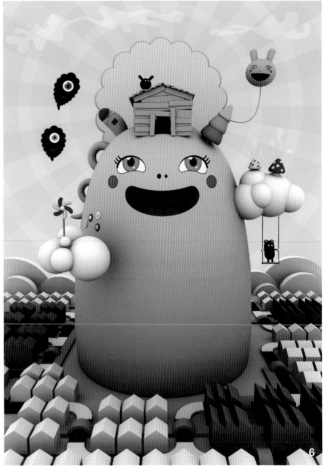

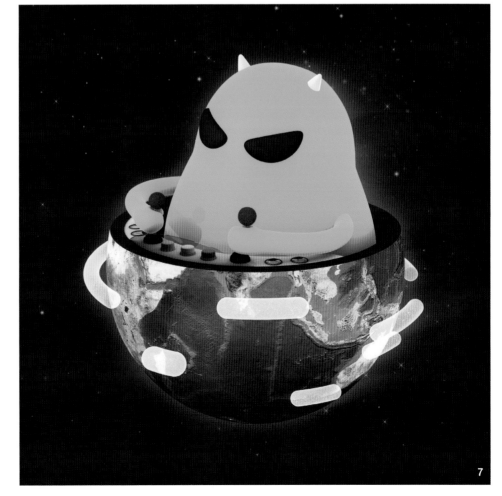

1 圖騰角色

2 妖怪

3 富狗

4 富士山

5 雷木小子

6 甜蜜的家

7 地球

Francesco Poroli
弗朗切斯科·波羅利

Q 你認為"成人式可愛"和"孩子式可愛"之間的區別是甚麼？

A 我認為二者之間的區別在於觀者的不同。這就是藝術的偉大之處：每位觀者都能從插畫中看到自己想要看到的東西。過去幾年，有人說我的作品"孩子氣"，有人說"很具代表性"，也有人說"很大眾有趣"。另一方面，也許二者之間的區別來自於作品所要傳達的信息。畢竟畫骷髏或搖滾少年終歸是與畫彩虹或小鳥有很大不同的。

Q 你作品中標誌性的可愛元素是甚麼？你是如何呈現這種"可愛"的？

A 我不認為我的作品有甚麼標誌性的可愛元素。我的創作風格是盡可能使用簡單的向量圖形，這樣出來的作品既大眾又可愛。另外，我認為顏色的選擇也很重要。不同顏色的同一藝術作品會給人帶來不同的感覺。我會花大量時間來選擇調色板，找到正確的調色板是我創作過程中很重要的一部分。

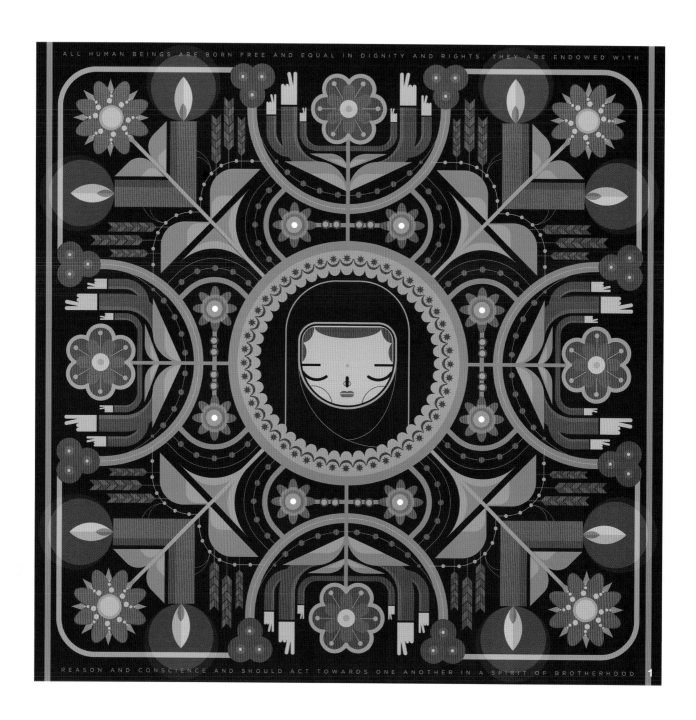

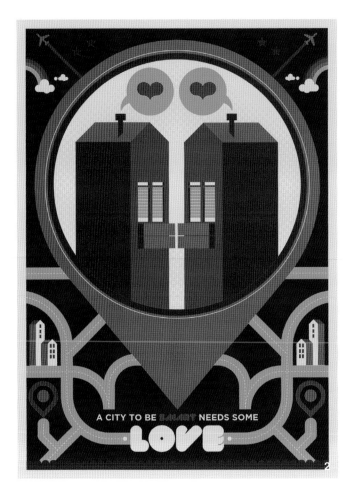

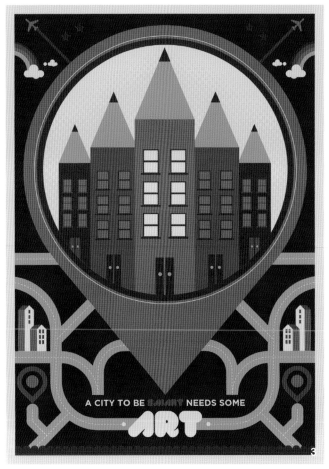

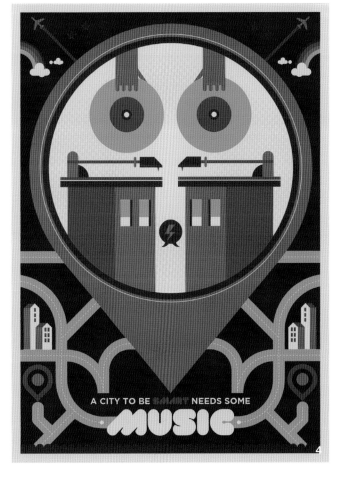

1 人權

2 智慧城市—愛

3 智慧城市—藝術

4 智慧城市—音樂

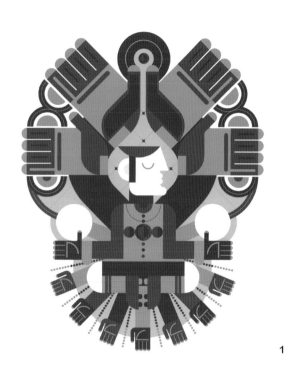

1

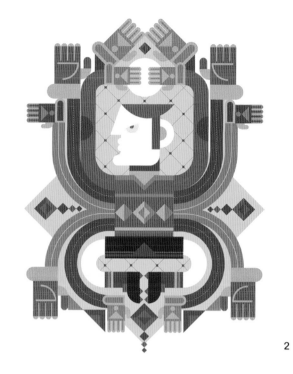

2

3

4

5

6

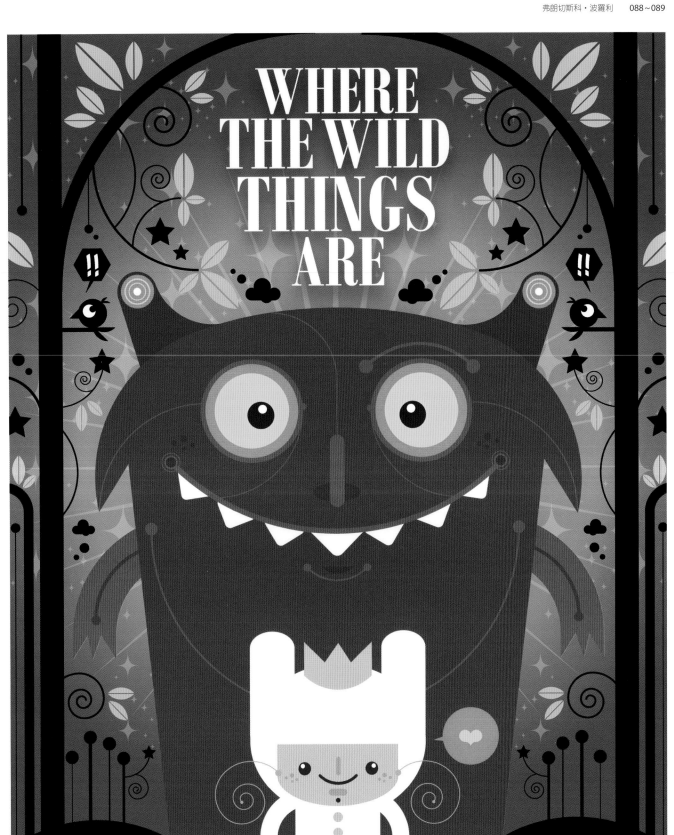

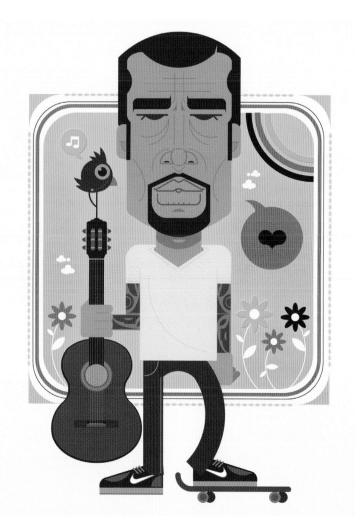

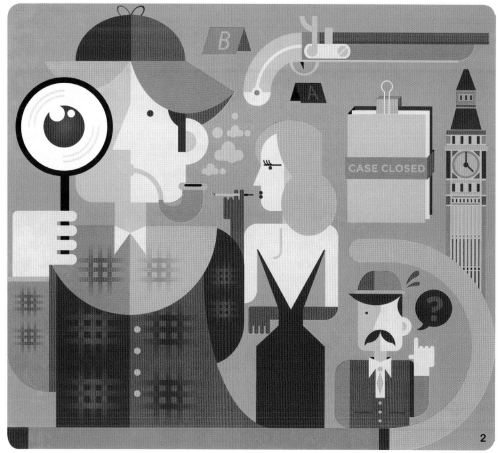

1 本・哈珀

2 福爾摩斯

3 安迪・沃霍爾與讓・巴斯奎特

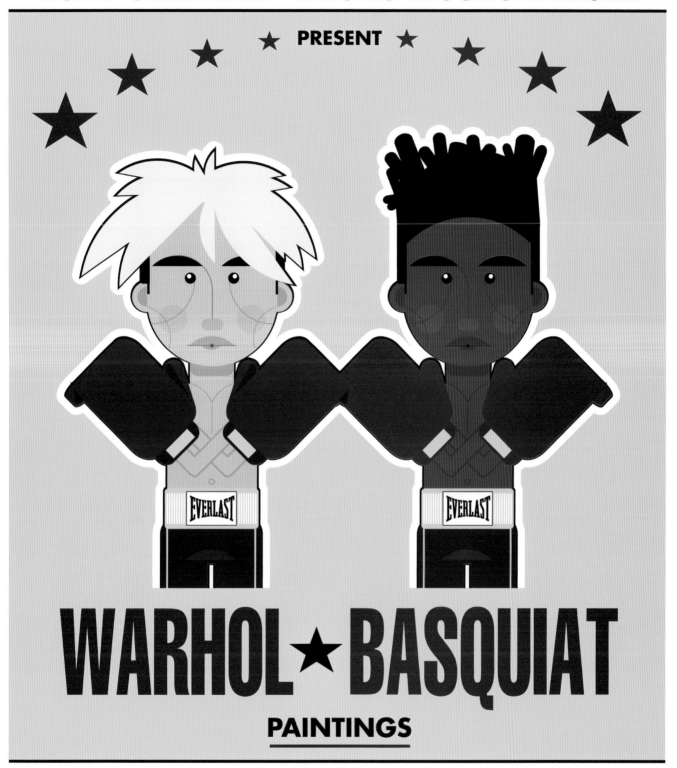

Hiné Mizushima
水島海因

Q 你認為"成人式可愛"和"兒童式可愛"之間的區別是甚麼？

A 我認為二者之間並沒有太多不同，但與"兒童式可愛"相比，"成人式可愛"可能有更廣泛的表達方式吧！畢竟成人的接受程度要遠遠高於孩子。

Q 你作品中標誌性的可愛元素是甚麼？你是如何呈現這種"可愛"的？

A 我想透過作品傳達出一種扭曲式的可愛，這種可愛色彩豐富，風格復古，帶些女孩子氣，但又怪異媚俗。在創作時，我會透過人物的表情、造型、道具，以及作品背後的故事來表現這種扭曲式的可愛。

1 我撐著，你來纏線

2 太空員赤嶺危機！

3 宇宙指令M-75：耐心傾聽

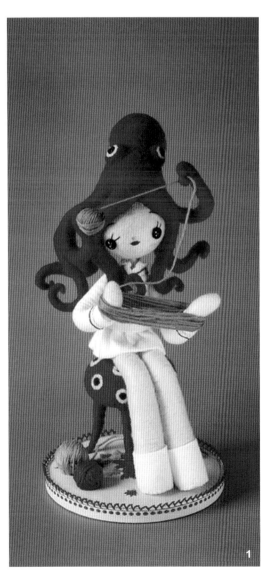

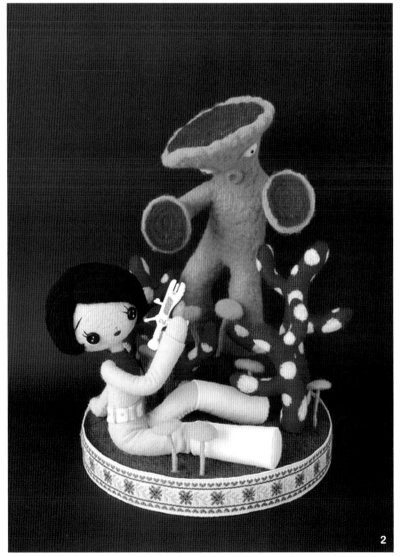

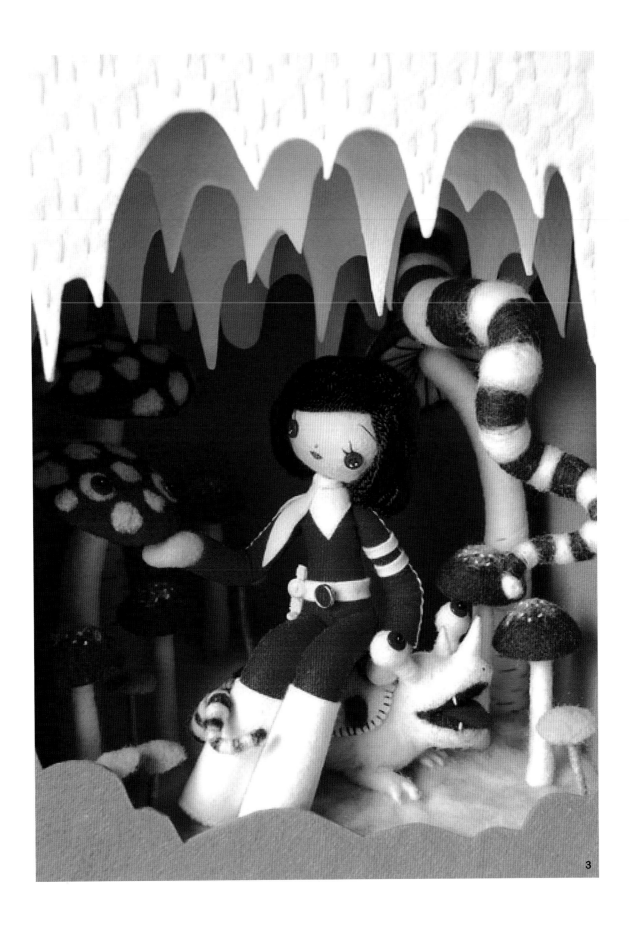

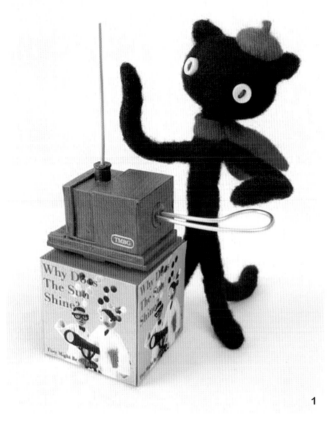

1 演奏泰勒名電子琴的貓

2 解剖女

3 雪莉和蝸牛

4 微生物

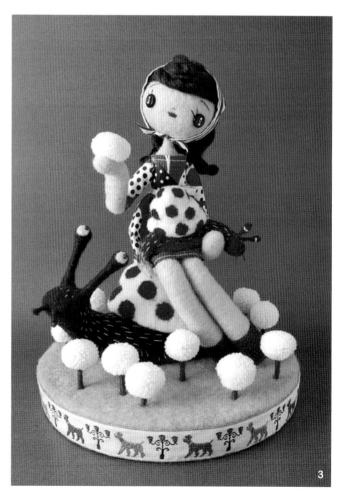

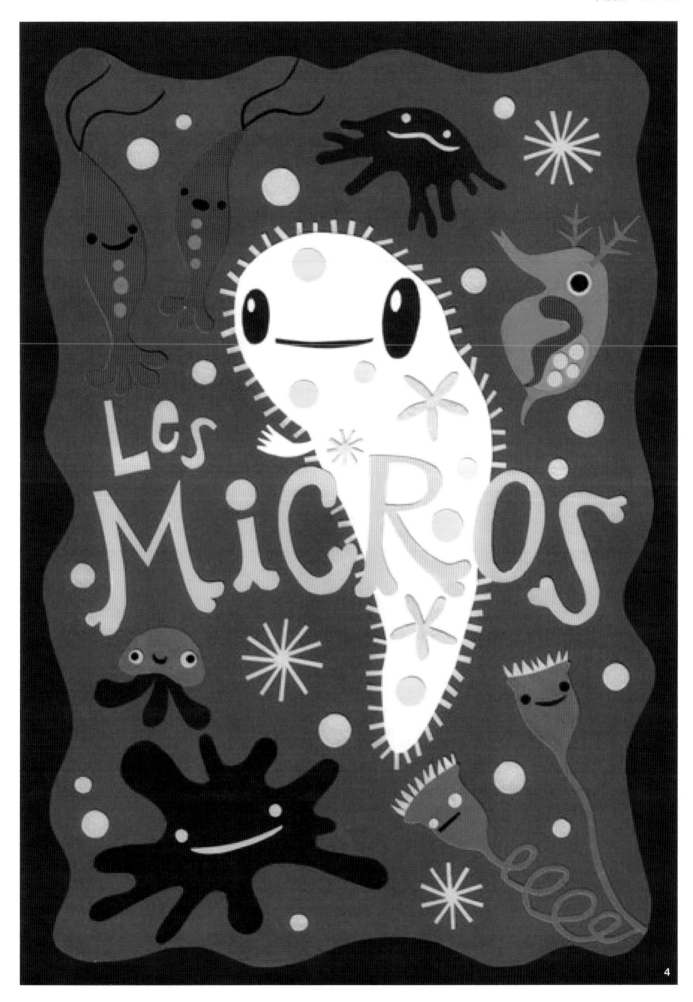

Juan Orozco
胡安・奧羅斯科

Q 你認為"成人式可愛"和"兒童式可愛"之間的區別是甚麼？

A 我認為二者之間的差別在於插畫風格和藝術家所關注的領域。藝術家想要傳達的信息不同，所選擇的創作形式、繪畫風格也會不同。喜歡某類插畫風格的欣賞者是不會考慮這些作品是為孩子還是成人創作的。有的插畫既受孩子喜歡，又受成人歡迎，但是也有些插畫是只有成人才能全面欣賞的。我的作品孩子們很喜歡，但是恐怕只有成人才能理解其中背後的深層含義吧，這當然包括創作細節、繪畫風格，以及作品本質所針對的對象。

Q 你作品中標誌性的可愛元素是甚麼？你是如何呈現這種"可愛"的？

A 我認為創作出可愛作品的秘密在於創作時的情緒和對作品細節之處的關注。擁有愉快的心情或者受到的激勵，比如想念女朋友時，或者度過了美好的一天等，都是我創作出可愛作品的直接動力。通常我喜歡創作簡單但又具備細節的形狀。對我而言，材質和顏色是相當重要的，顏色能夠快速地吸引人們的注意力。但有時候我用的顏色種類並不是很多，這完全取決於創作目的。

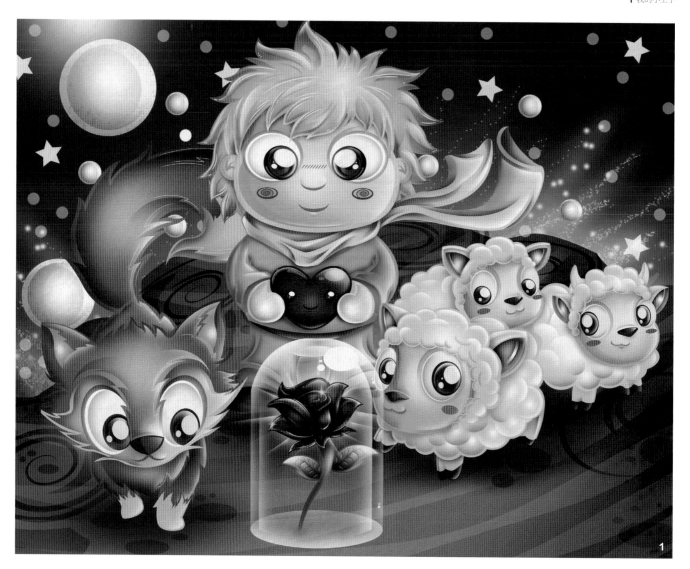

1

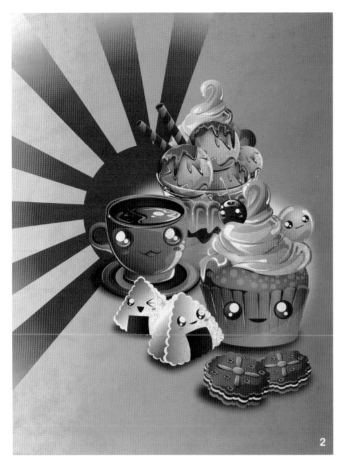

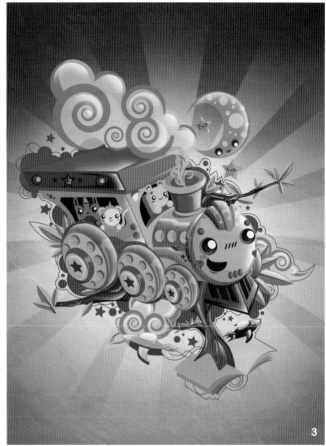

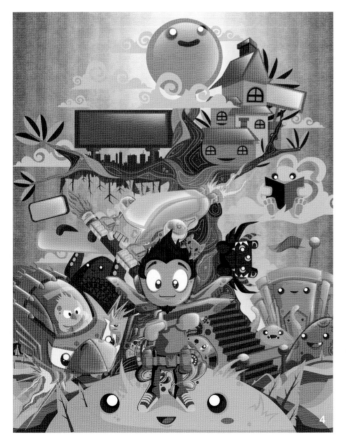

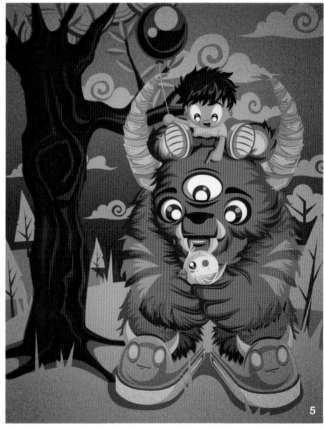

1

2

3

4

1 烏龜莫莉　　　　　3 我和這個瘋狂的世界

2 可愛的動物們　　　4 戰鬥雞

5

6

5 團子聚會

6 太空朋友

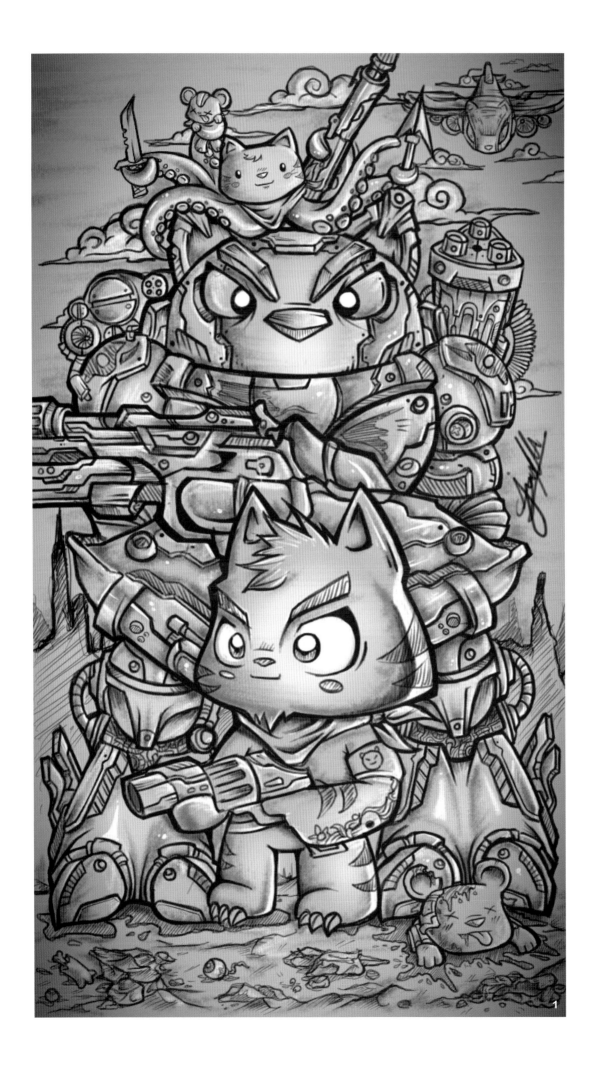

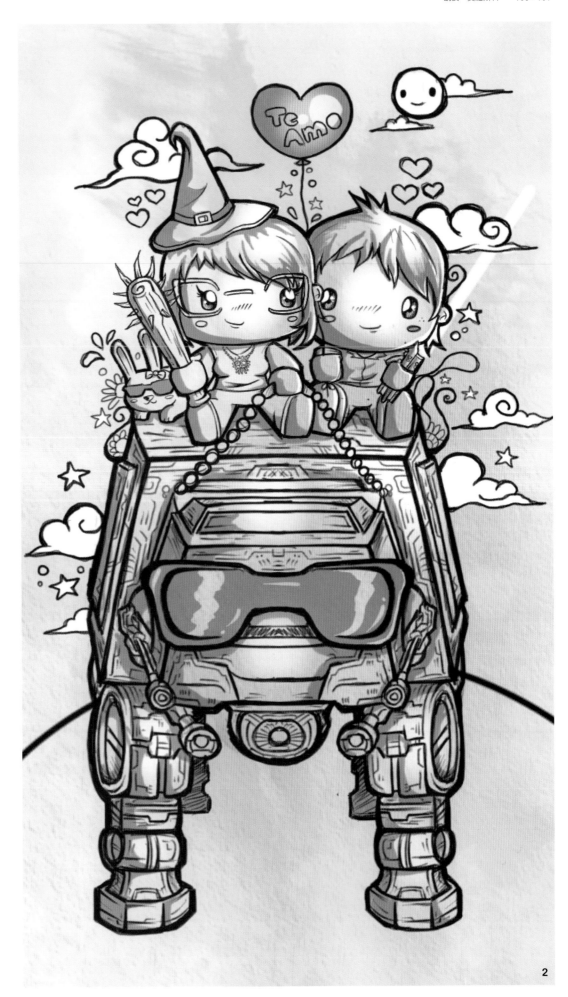

1 殺死老鼠

2 與雷神托爾同行

Chris Nowak
克里斯・諾瓦克

Q 你認為甚麼樣的特質是可愛的？你認為的"可愛"中加入了甚麼元素？

A 我的作品中"可愛"並不能透過第一眼感覺到，它隱藏得比較深，哈哈。我的作品輪廓鮮明、角色性格透過其表情、動態和行為呈現出甜美可愛。在進行插畫創作時，我會特別著重刻畫細節，譬如眼神、張開的嘴、小鈕扣，或者刺青等。

Q 你是如何在作品中呈現這種"可愛"元素的？

A 小時候讀過的漫畫書，看過的很多卡通片，以及開朗的性格都影響了我的創作風格。我一般會透過生動的肢體語言，以及面部表情來呈現角色"可愛"的性格。但我自認為並不是只畫可愛的東西，我覺得這樣的創作過程能讓自己獲得最大的快樂。

1 擁抱日

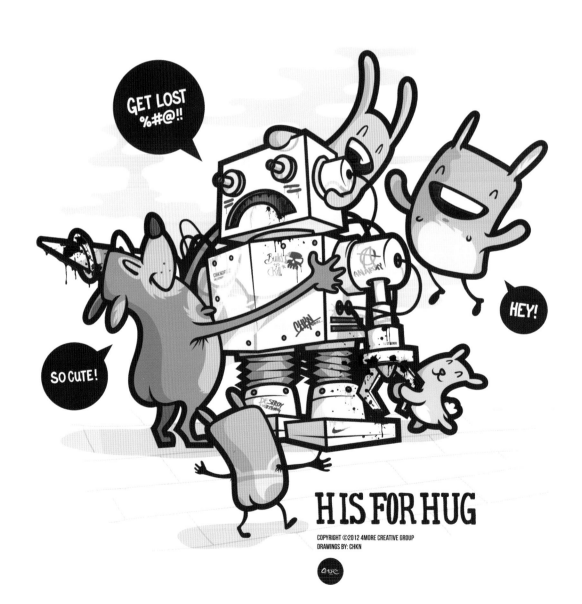

H IS FOR HUG

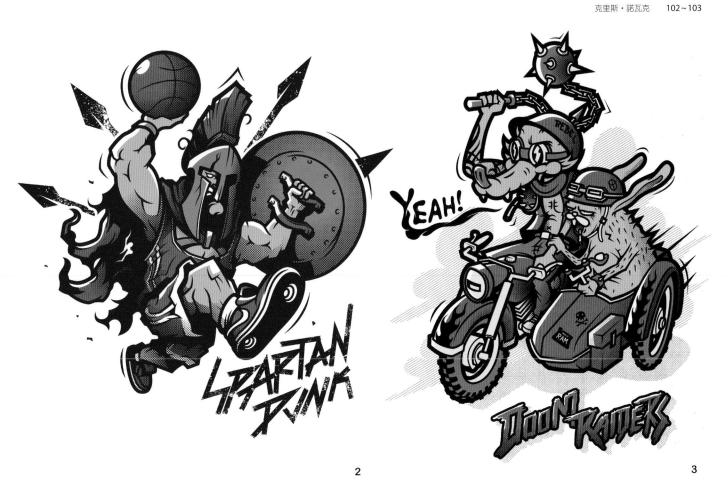

2 斯巴達扣籃

3 末日入侵者

4 輪車

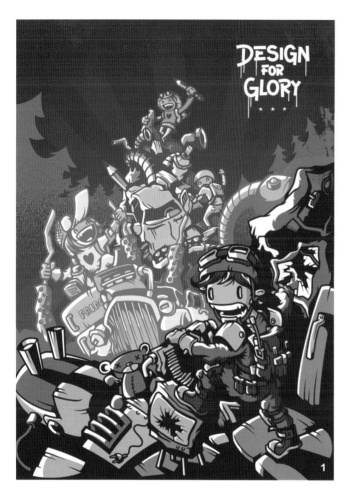

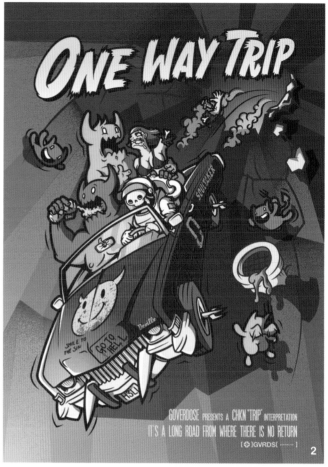

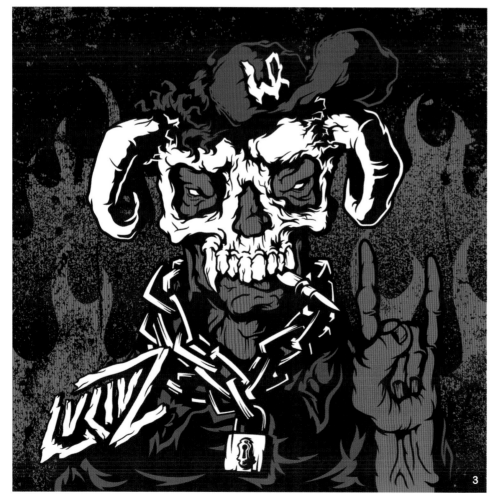

1 為榮耀而設計

2 單向旅程

3 邪惡的Luciuz

4 怪物

5 重生

Michael Dashow
邁克爾・達肖

Q 你認為 "成人式可愛" 和 "兒童式可愛" 之間的區別是甚麼？

A 我認為 "兒童式可愛" 主要源於事物的表面，要想看來可愛，並吸引孩子們的注意力，藝術家就需要做到簡單、天真、直接。而 "成人式可愛" 的觀眾是大人，他們更加優雅而有教養，因此針對成人的可愛需要更加精緻的渲染效果，或塑造出更加真實的世界，抑或是孩子們所不能理解的微妙含義或笑話。這類作品可以傳達更多的信息，成人所能接受的可不僅僅只是作品的表象。另外， "成人式可愛" 還可以很性感，我相信沒有人會將性感的可愛定位於兒童市場。

Q 你作品中標誌性的可愛元素是甚麼？你是如何呈現這種 "可愛" 的？

A 我作品中的可愛元素主要會受到動漫、卡通的結構比例和表現方式的影響。另外，細緻的渲染和光效，大量的新世界框架和場景意識也增添了不少可愛元素。我的作品中很多有趣的內容都來源於角色和場景設計，以及這些角色和環境的互動。我希望觀者能體會並欣賞這一點，希望他們認為這是可愛的。

1

2

3

4

1 吻別

1 可愛的外星人

2 巨魔圍攻

Song Yang
宋洋

Q 你認為"成人式可愛"和"兒童式可愛"之間的區別是甚麼？

A 我認為"成人式可愛"是帶有社會性、指向性與情色元素的可愛，是更廣泛的可愛，並在一定程度上將"可愛"的意義"最大化"了。然而，"兒童式可愛"則是一種自由、單純的，更簡單化的可愛。兩種可愛具有各自的範圍與傳播方式。

Q 你作品中標誌性的可愛元素是甚麼？你是如何呈現這種"可愛"的？

A 我的作品基本上來自於我創造的形象——"壞女孩"（Bad girl），她是一名中國的青年任務代表，喜歡購物、談戀愛、泡夜店，享受一切新鮮時尚的事物。同時，她內心深處也重視父母與家庭，是新時代中國青年對立矛盾的產物。她的"可愛"具有一種反叛的精神與孩子般的可愛。"壞女孩"是我放入中國大時代中的一個小個體，她的可愛在於敢嘗試一切青年文化，蘿莉裝、教師裝、SM裝、護士裝……她一直不停地變換著身份，扮演成別人。但同時，她生活的這個世界也如同鏡子一樣，映射出我自己與觀者本身，反映出了你、我、大家的生活。

1 "壞女孩"系列-1

1

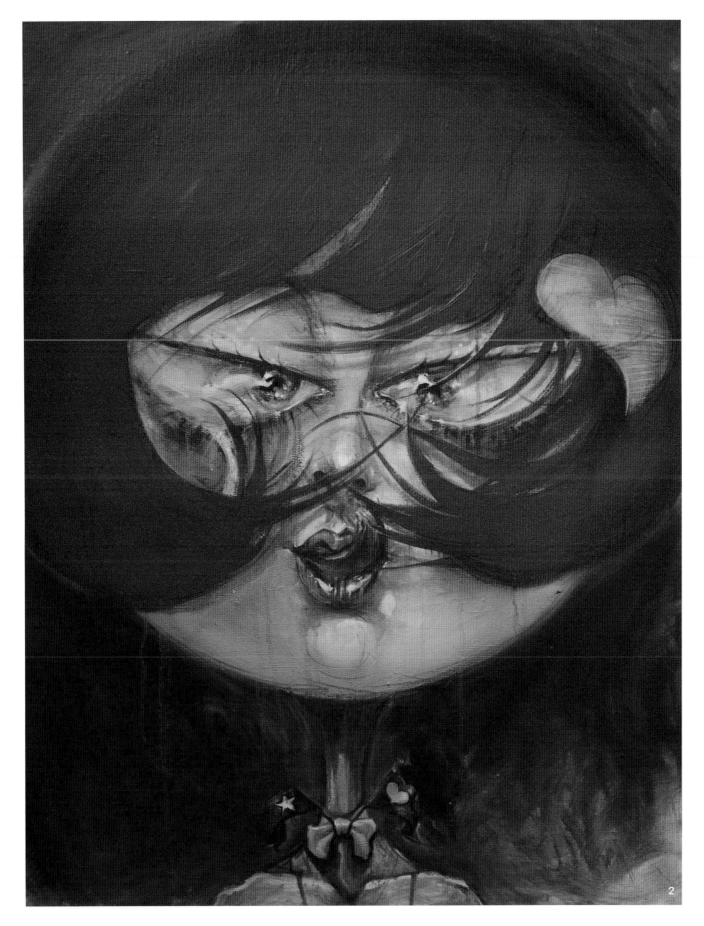

2 "壞女孩" 系列-2

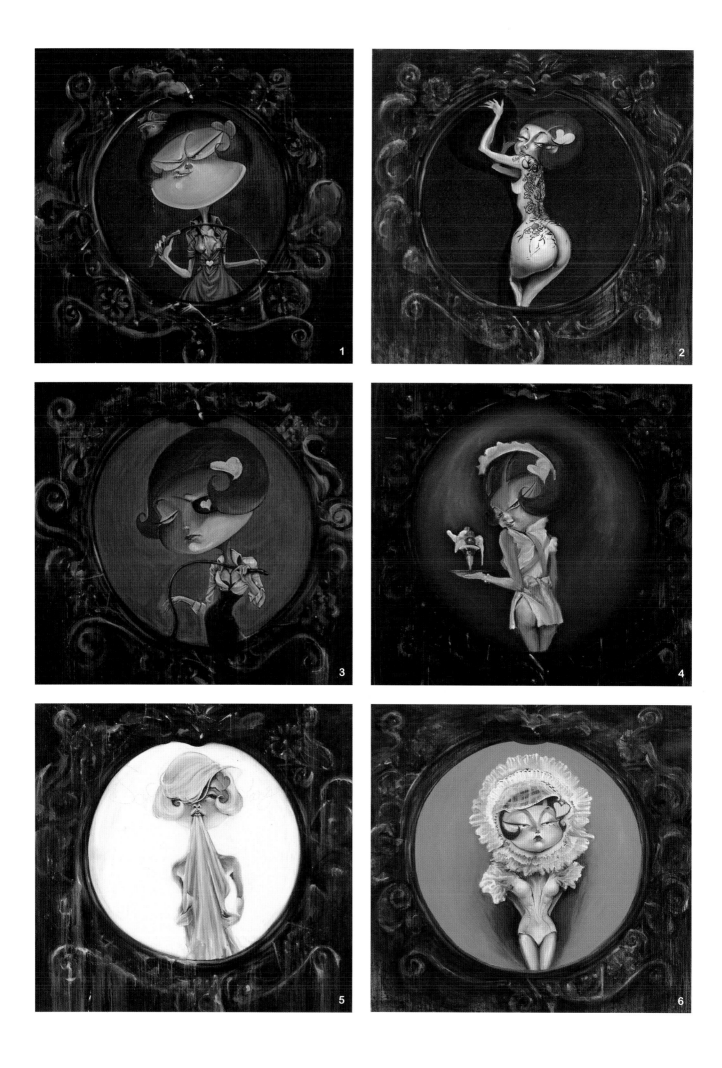

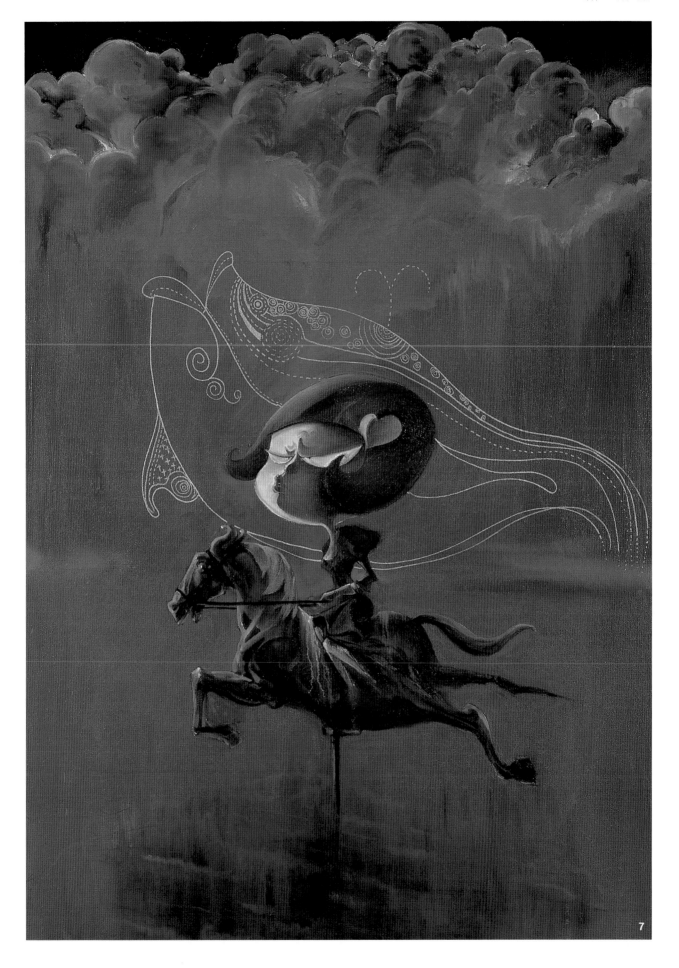

1~6 "壞女孩"系列-3　　　7 "壞女孩"系列-4

Rafahu
拉法舒

Q 你認為 "成人式可愛" 和 "兒童式可愛" 之間的區別是甚麼？

A 我覺得二者之間的主要區別在於作品的背景，也就是可愛的靈魂，雖然乍看之下並不是很容易分辨出來。動畫或兒童書中的許多可愛角色也有陰暗的一面，但這種陰暗更多是表現在心理而非外表上。

Q 你作品中標誌性的可愛元素是甚麼？你是如何呈現這種 "可愛" 的？

A 我喜歡創作一些帶有暗黑色彩的可愛作品，可能有的還很瘋狂。那些外表看起來很可愛的角色，可能內心都曾經受到過創傷，因為生活可能會把一隻可愛的小狗變得像野獸一般，我覺得這是最恐怖的。

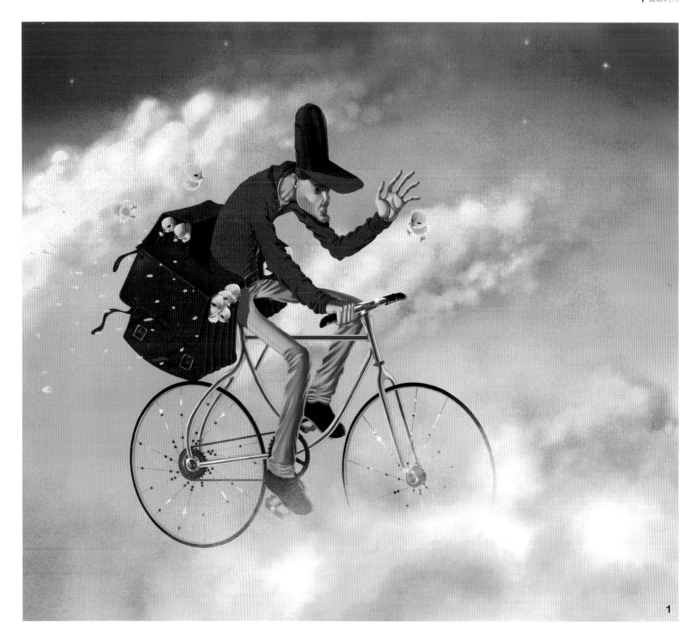

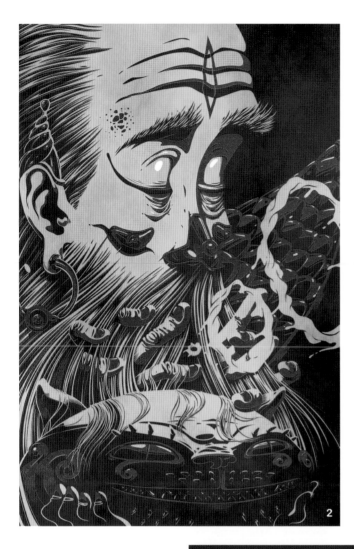

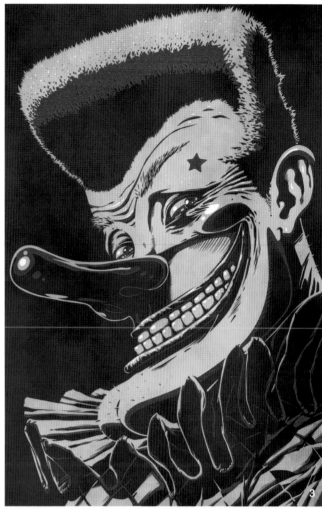

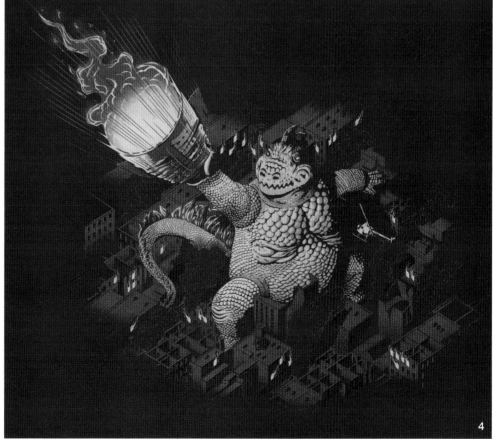

2 巫師

3 小丑

4 胡斯拉

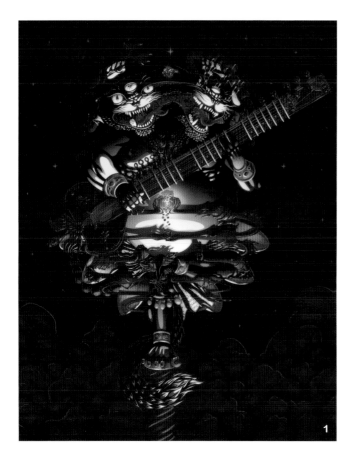

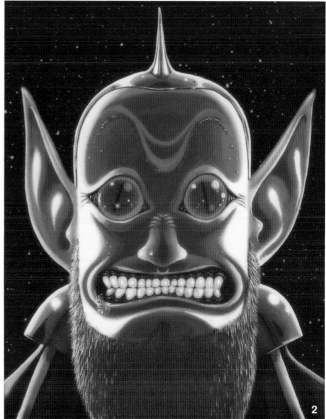

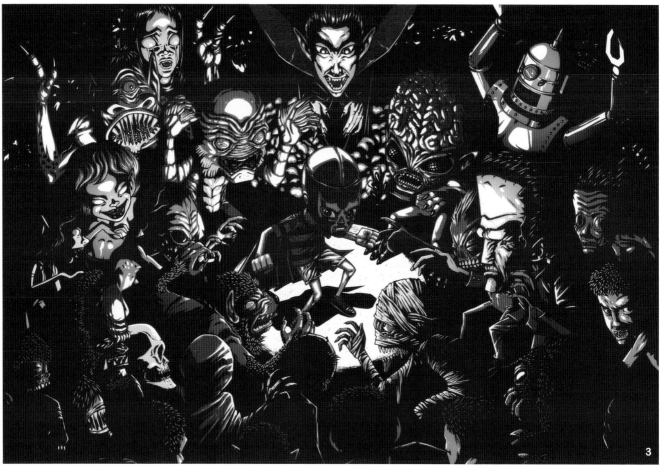

1 不和諧的和弦　　　3 藍巨怪VS野獸

2 克羅加國王　　　　4 金剛

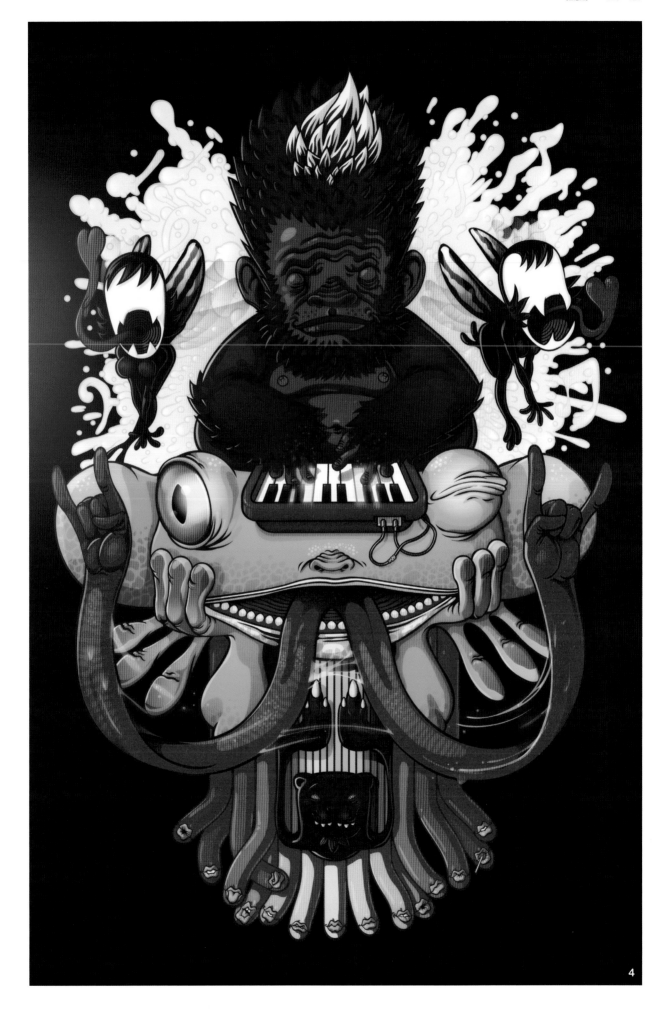

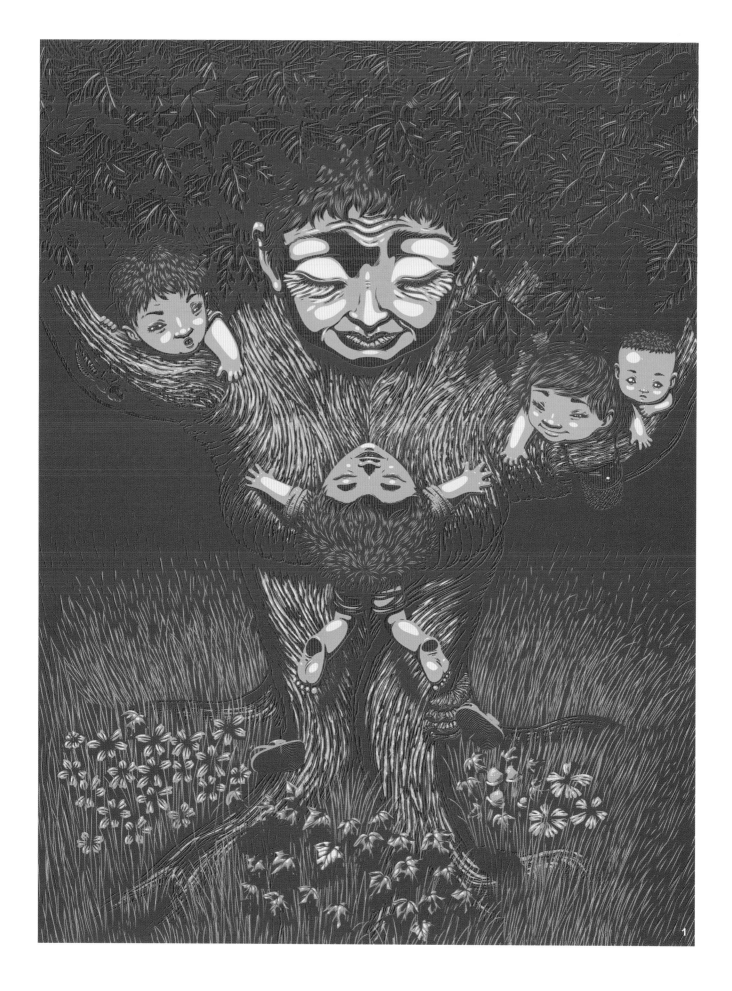

1 母親樹

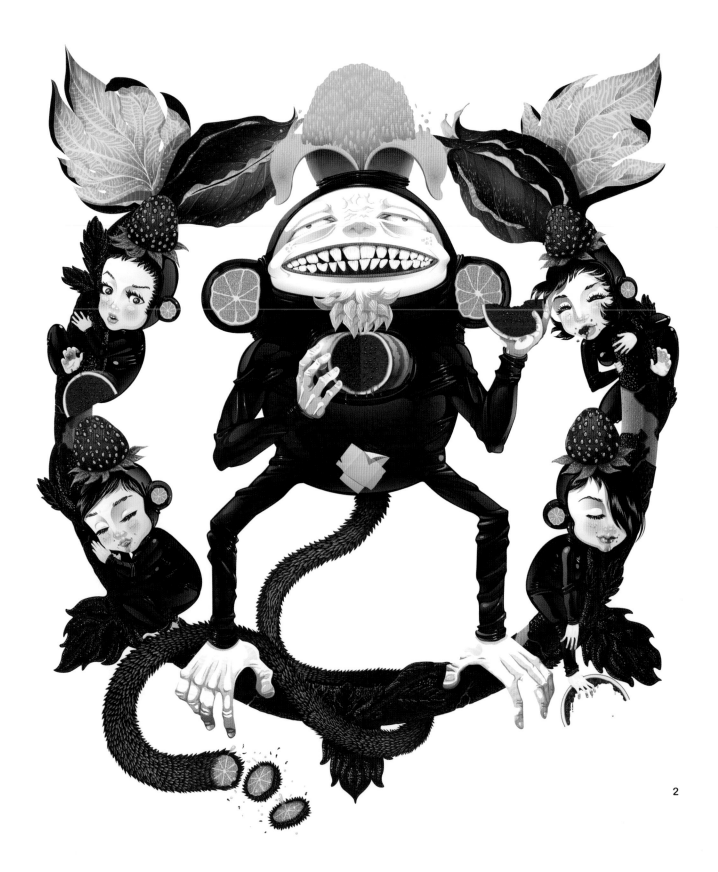

Manifactory
Manifactory工作室

Q 你認為"成人式可愛"和"兒童式可愛"之間的區別是甚麼？

A 我覺得在"兒童式可愛"中再多一些對細節的關注就會變成"成人式可愛"。在"成人式可愛"的作品中，藝術家可以加入更多的細節，如名人引言、漫畫或是對童年假想人物的致敬。你也可以透過設計角色的服飾，例如可愛的鞋子、飛行員頭盔、奇怪的帽子等，以及獨特的交通工具來進行創新。另外與"兒童式可愛"相比，因為成人有更強的認知和解讀，所以"成人式可愛"的角色動態和表情會更豐富。

Q 你作品中標誌性的可愛元素是甚麼？你是如何呈現這種"可愛"的？

A 我們作品的可愛之處在於角色面部五官與頭身的比例，另外還有就是它們的表情。我們會利用面部表情及身體動態來表達角色的不同感受。看到自己創作的作品，你會感覺它們都是有靈魂的。

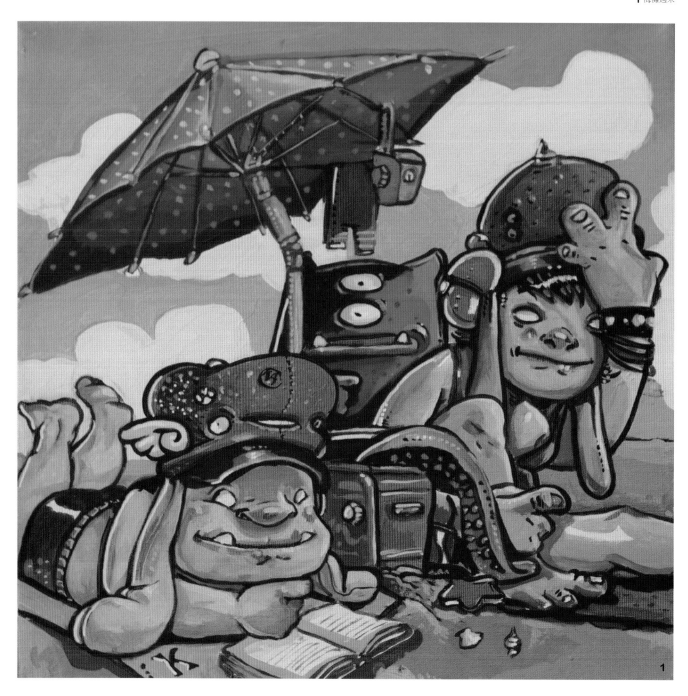

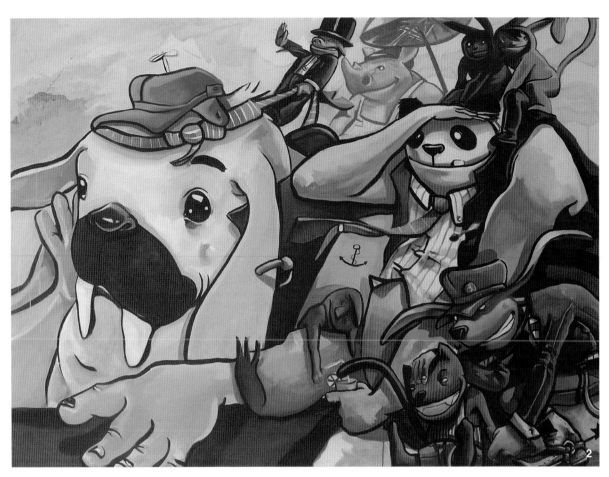

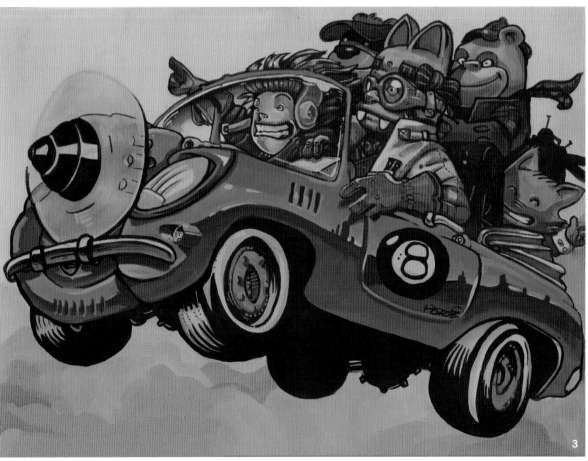

2 在一起

3 飛上天的汽車

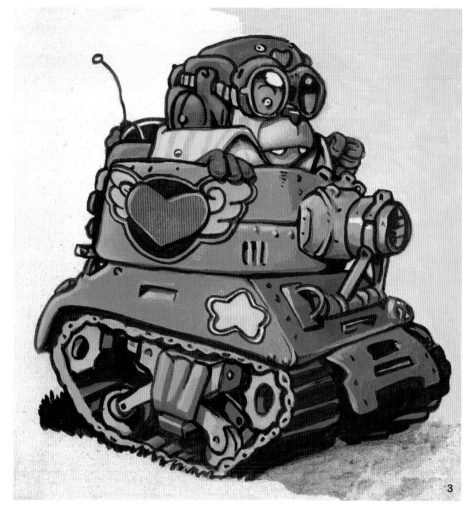

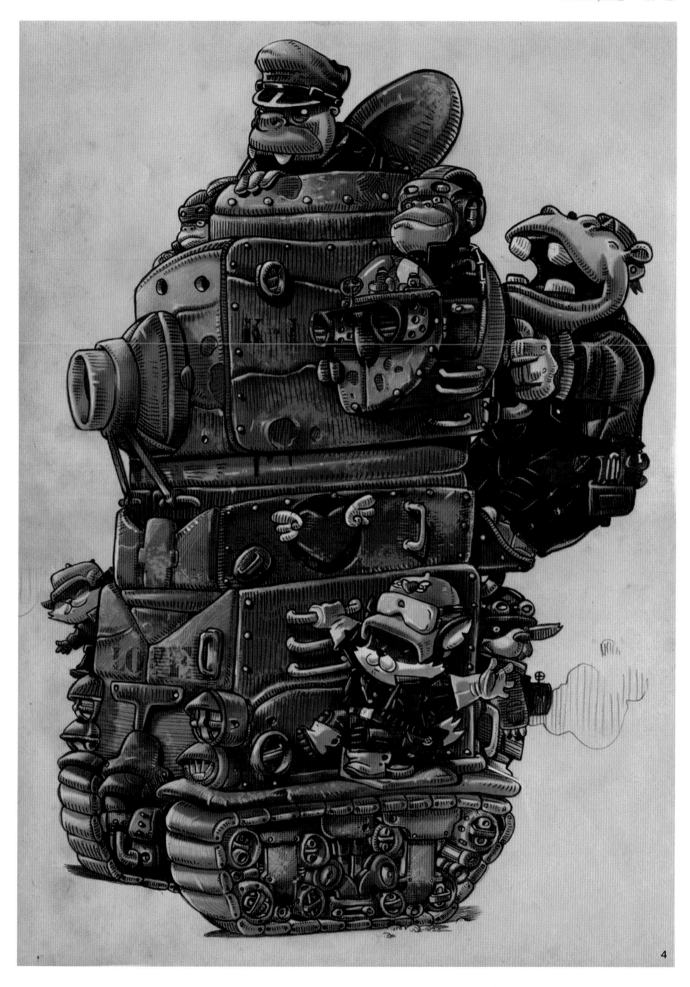

Jacopo Rosati
雅各布·羅薩蒂

Q 你認為"成人式可愛"和"兒童式可愛"之間的區別是甚麼？

A 這個問題很有意思。表面上看，我覺得二者之間並沒有甚麼不同，因為可愛是一個普遍概念，看起來比較孩子氣的可愛也僅僅與審美有關。但其實二者之間的區別主要在內容方面，因為每一幅作品或每一個產品都是有特定觀眾的，其可愛也是要傳達給這些特定觀眾群的。

Q 你作品中標誌性的可愛元素是甚麼？你是如何呈現這種"可愛"的？

A 我喜歡簡單的形狀。過去幾年我一直進行向量角色設計，後來我希望能創作出有趣又容易實現東西。在結合多年向量角色設計的工作經驗後，我開始設計可愛的隨身碟。首先，我會設計出外觀上既可愛，又能保證實現隨身碟技術需求的基本模板。待基本模板做好後，我便可根據當前特定角色進行個性化設計。通常我會在人物面部和身體上添加可愛的細節，另外每個玩具背面都是一個公用模板。這一點非常重要，因為每一個角色的隨身碟都是同一系列的產品。

2

1 隨身碟造型—向量圖

2 隨身碟造型—星際大戰系列向量圖

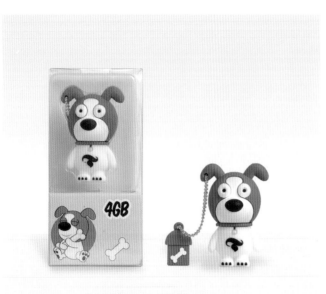

1

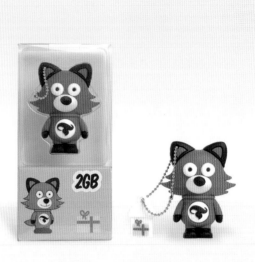

2

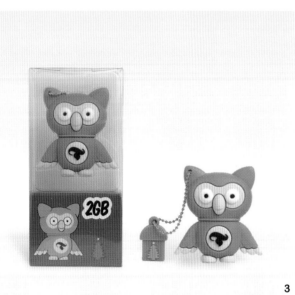

3

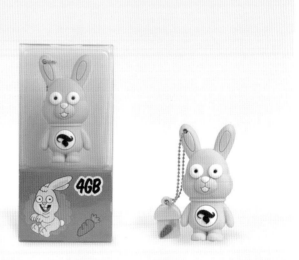

4

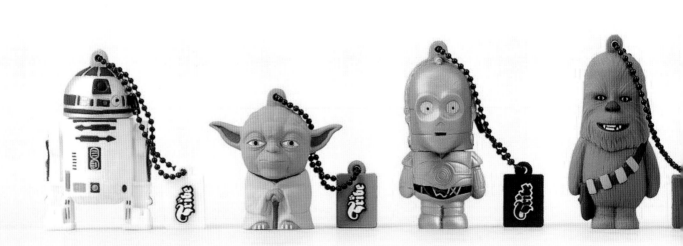

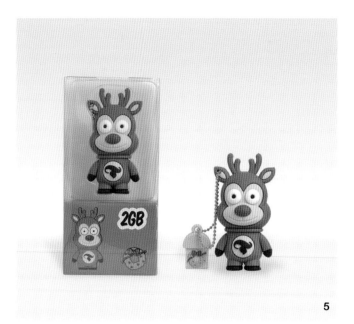

5

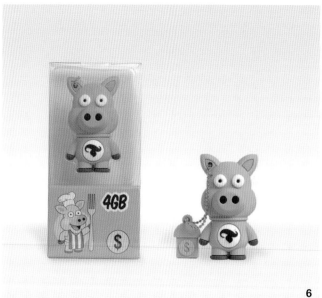

6

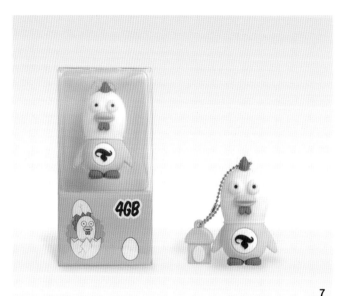

7

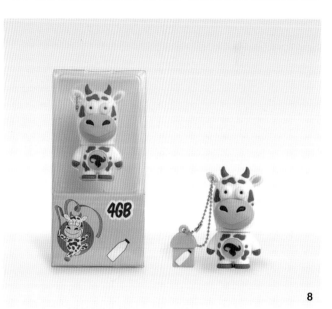

8

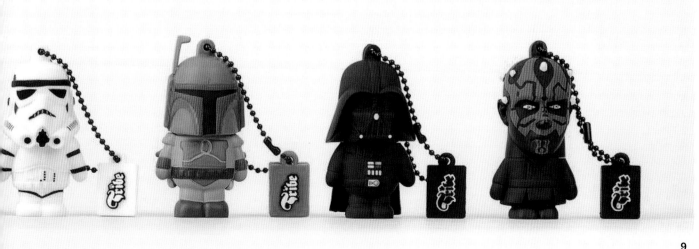

9

Eboy Studio
Eboy工作室

Q 你認為甚麼樣的特質是可愛的？你認為的“可愛”中加入了甚麼元素？

A 對於我們而言，“可愛”是賦予作品額外的特別關注。一般情況下，這種特別關注並不是必需的，但是藝術家在附加了這些“關注”後，作品會變得與眾不同。不過這樣做也是存在一定冒險性的，很可能會因此而毀壞作品。

Q 你是如何在作品中呈現這種“可愛”元素的？

A 我們會在作品貌似完成之後繼續加工創作，通常整個工作流程由兩個步驟組成。第一步，透過繁重的工作完成設定目標。在取得不錯的效果之後，才能進入第二步“可愛設定”階段。這兩個步驟並不是一個直線型過程，二者可以同時出現在同一個項目的不同階段，例如，“可愛設定”階段可以應用在早期的概念設定階段。

1 馬賽街景圖

2 Anla農場

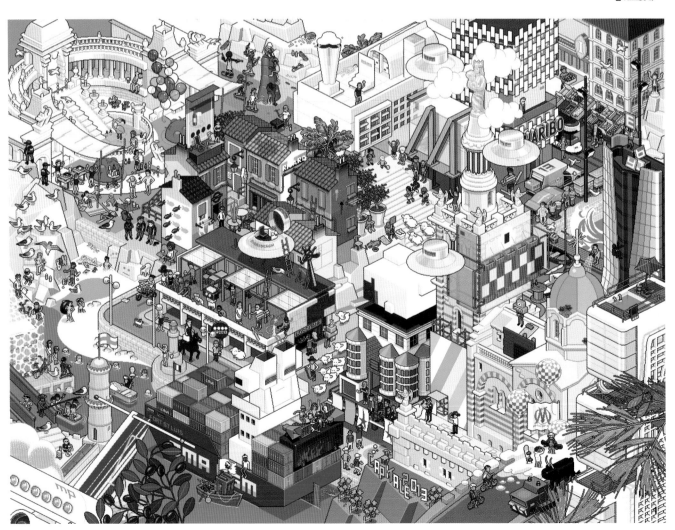

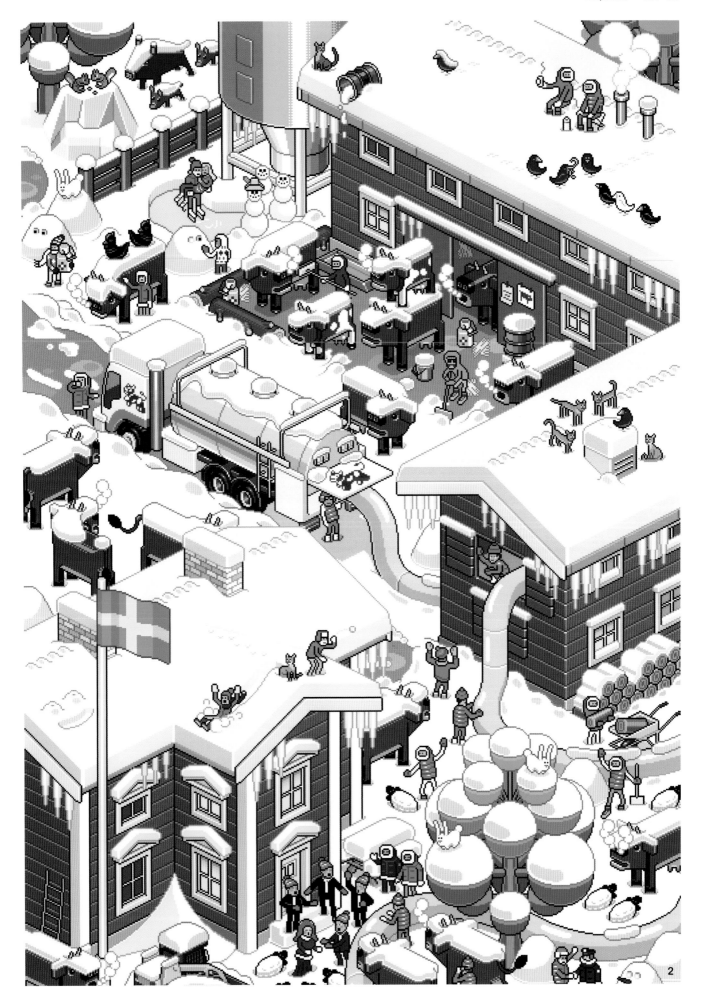

2

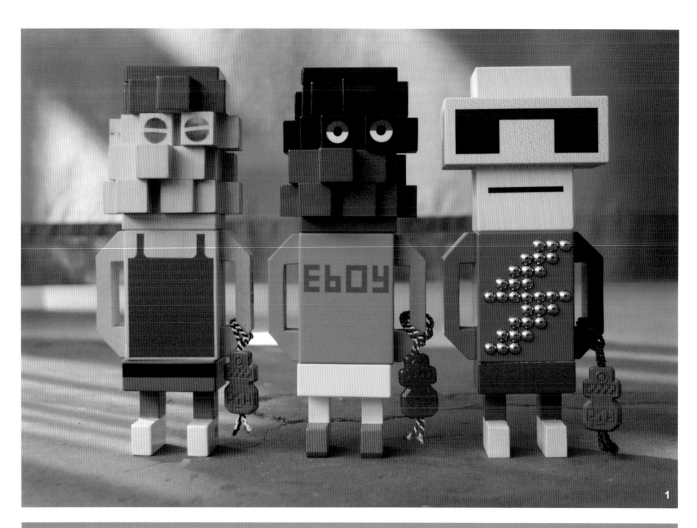

peecol®

designed by eBoy

kidrobot®

NK01 Nuke	**BR01** Bernd	**LC01** LaCruzz	**AK01** Akkiloki	**FR01** Friend
MQ01 MrQ	**BG01** Bulgr	**LA01** Lacoste 01	**LA02** Lacoste 02	**LA03** Lacoste 03
MC01 Marcos	**AS01** Astronof	**KL01** Killa	**FS01** FullOfSun	**SW01** Swizz

VV01 Volv

NY01 NYOff

WG01 WGirl

RW01 Roswell

AS01 Astronof
MQ01 MrQ

Aitch
艾奇

Q 你認為"成人式可愛"和"兒童式可愛"之間的區別是甚麼？

A 我不認為二者之間有很大的區別。無論是看一本彩色兒童書，還是一本成人插畫小說，讀者都能很容易地感受到書中的可愛，不管他們的年齡差異有多大。給予二者不同的是讀者的視覺文化，以及他們對可愛圖像的接受程度。不過，我只從視覺元素上考慮了可愛的圖像性和文學性，並沒有將聽覺元素考慮在內。我覺得兒歌更能在孩子間產生共鳴。但是，我無法解釋為甚麼隨著年齡的增長，我們對聽覺元素的可愛性反應越來越遲鈍，對視覺元素的反應越發靈敏。

Q 你作品中標誌性的可愛元素是甚麼？你是如何呈現這種"可愛"的？

A 我作品中標誌性的可愛元素來源於我多年來所累積的視覺經驗，譬如透過看電影、讀插畫書，以及從自然中汲取。而那些讓我成熟的經歷也使我在表達感情上起到了非常重要的作用。例如，大約在上幼兒園之前，我對胖女人、胖貓咪等一切胖胖的東西都很著迷。到現在，我也一直認為胖胖的體型是可愛的標誌。這也就是為甚麼我的人形角色、動物造型都是胖嘟嘟的了。除了這條"讓一起都胖起來"的個人原則之外，我還喜歡用可愛的元素和彩色調色板，即使有時我要畫的角色內心並不那麼陽光。如傷心憂鬱的女孩的畫像《白日夢》，當顏色用對了，女孩兒頭上的那些胖嘟嘟的動物，使本來憂傷的作品立刻變成了一幅可愛、溫馨的插畫。

1 糖果樂園

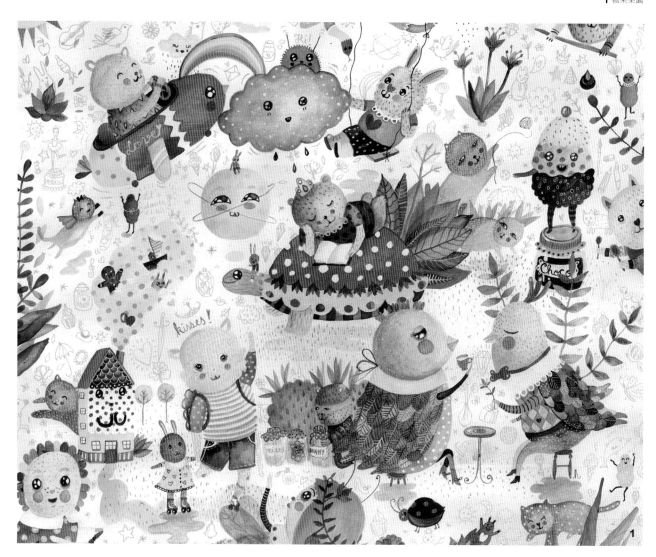

1

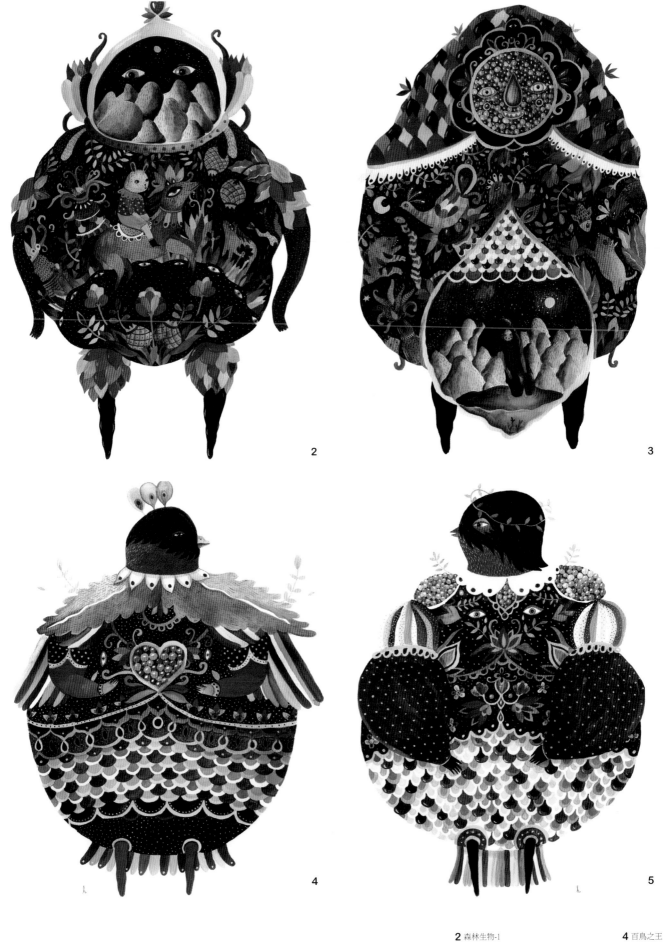

2

3

4

5

2 森林生物-1

3 森林生物-2

4 百鳥之王

5 百鳥之後

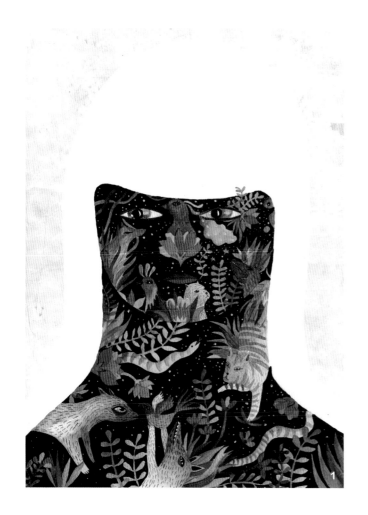

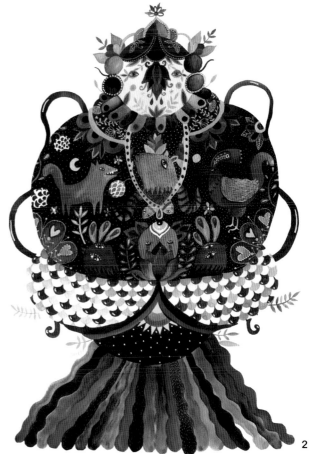

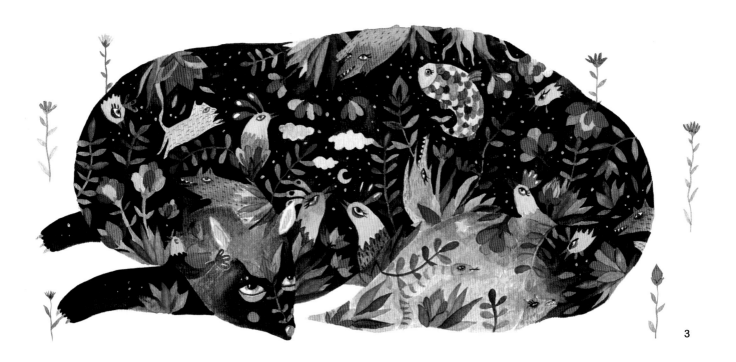

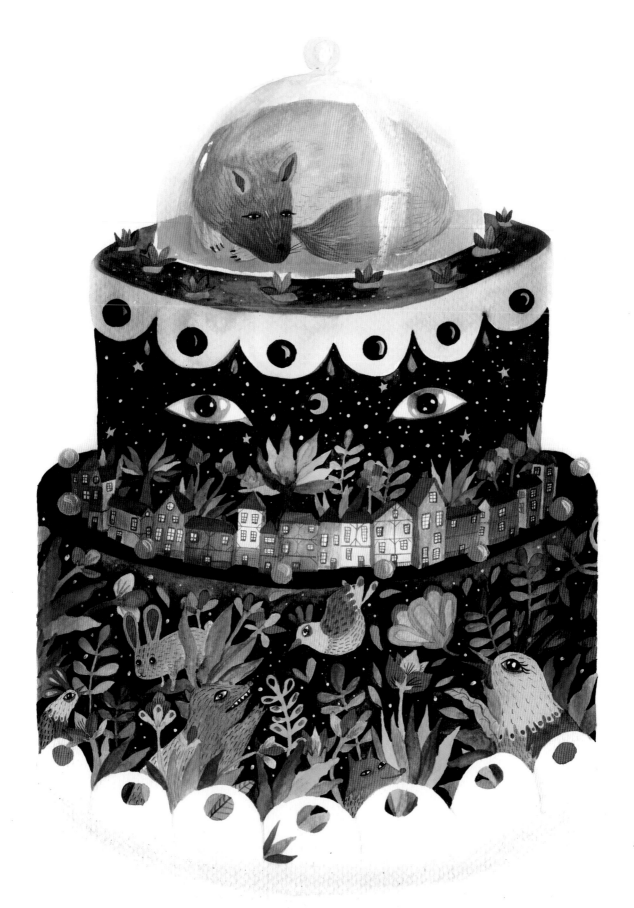

Irene Rinaldi
伊雷妮・里納爾迪

Q 你認為甚麼樣的特質是可愛的？你認為的"可愛"中加入了甚麼元素？

A "可愛"的東西是惹人喜愛。我作品中的可愛元素通常都是一些溫柔的角色，他們擁有圓圓的大眼睛，以及溫和淡雅的顏色，有時我也會加上心形、花朵、星星和彩虹這些可愛元素。

Q 你是如何在作品中呈現這種"可愛"元素的？

A 我的成長環境中沒有太多的可愛文化，當我還是個小孩子的時候，媽媽根本不允許我看日本動畫片，因此我的作品中關於可愛的參考資料有些另類。雖然作品中的大部分角色是以動物為主，但它們有時也有像人類一樣的行為舉止，並擁有甜美可愛的外表。

1 獅子兔

2 狼和兔子

3 狐狸和狼

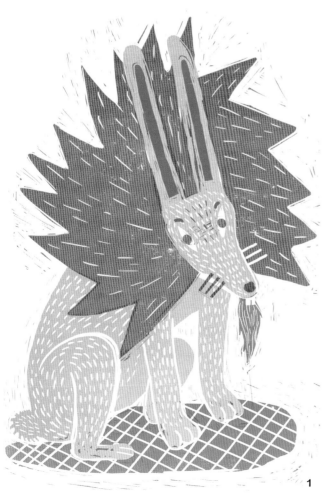

1　狐狸和烏鴉

2

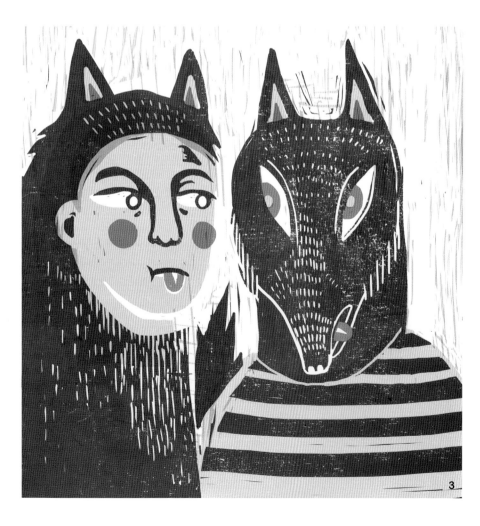

3

2 喜歡音樂的狼

3 狼孩兒

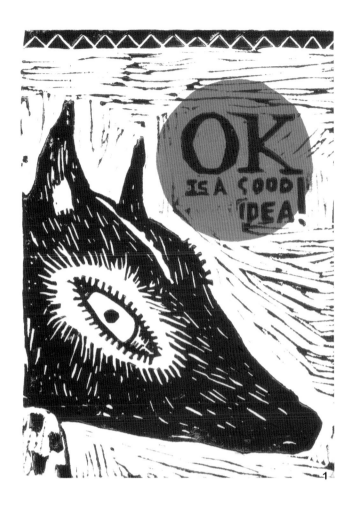

1

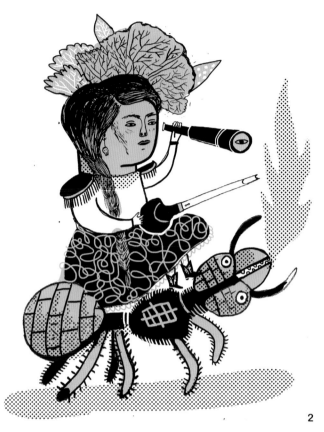

2

3

4

5

6

1 好主意

2 勇士

3 創意思維

4 墨西哥萬歲

5 青苔球

6 種子炸彈

Cristiana Cerretti
克里斯蒂安娜·切雷蒂

Q 你認為甚麼樣的特質是可愛的？你認為的"可愛"中加入了甚麼元素？

A 我認為每個人對"可愛"的定義都不同。實際上，我也並沒有給"可愛"做過任何定義，"可愛"不僅僅是人們所看到的"可愛外表"，它還帶有一絲性感和淘氣，是一種偽裝了的成人幻想，迷人但又帶些孩子氣。

Q 你是如何在作品中呈現這種"可愛"元素的？

A 你可以在我所設計的角色眼中看到一些可愛元素。他們的眼睛和眼神看起來都很獨特，似乎像是在和觀者擠眉弄眼，完全展示出了這些角色的態度。即使被叫作"野獸"，他們看起來還是很小巧迷人，性感可愛。

1 芭蕾女孩

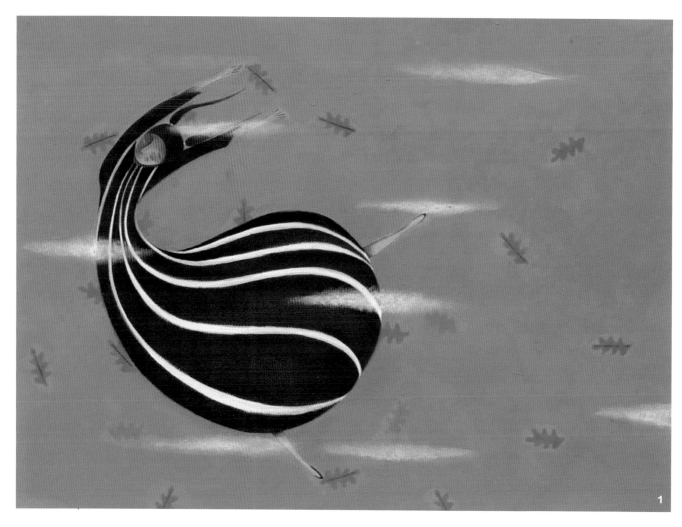

1

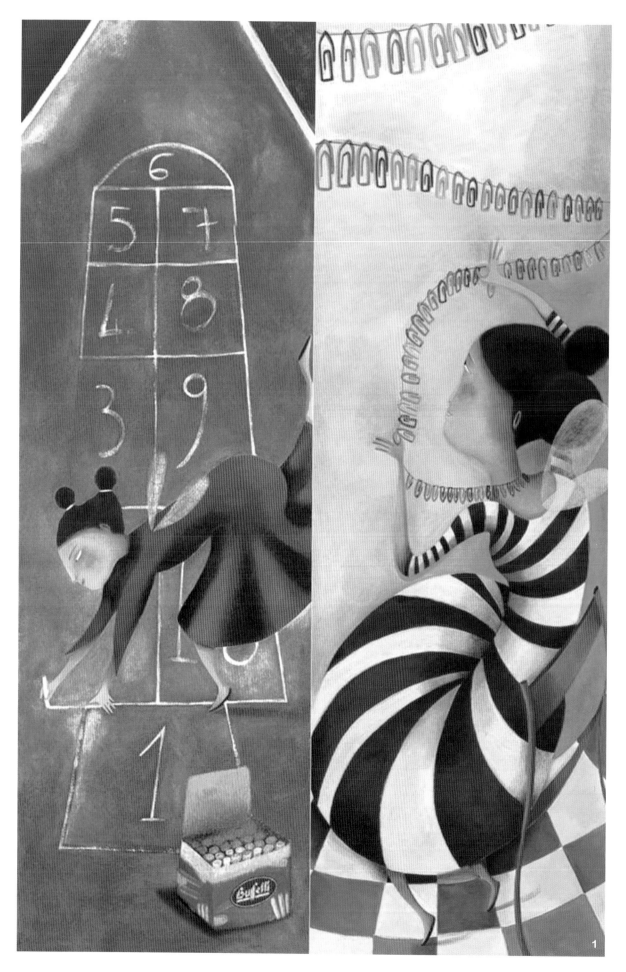

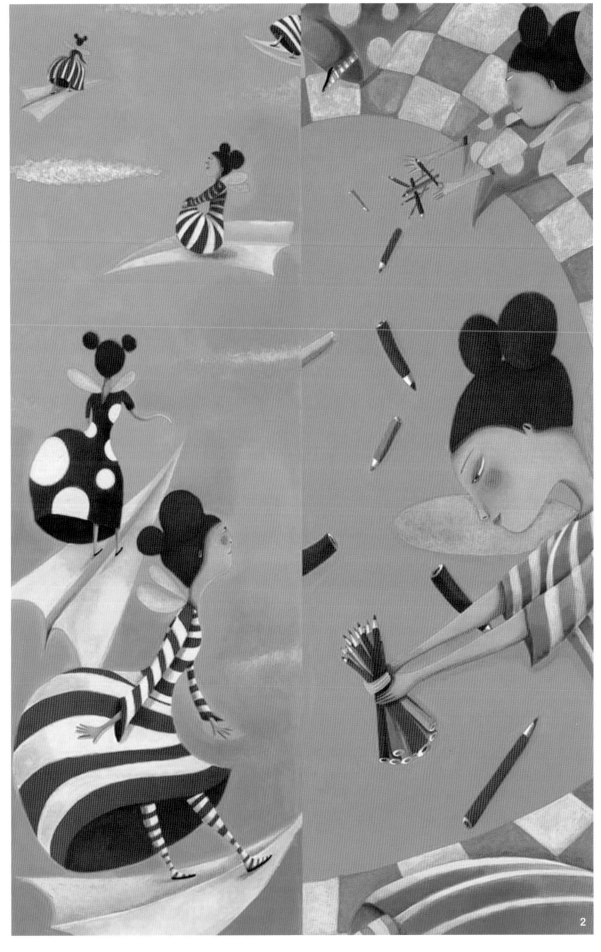

2 日曆作品-2

Erica Saiz
埃麗卡・賽斯

Q 你認為甚麼樣的特質是可愛的？你認為的 "可愛" 中加入了甚麼元素？

A 我認為可愛是帶有幽默感的孩子氣，但並不是說帶有孩子氣的作品就是針對兒童創作的，這也是一個吸引成人注意力的好方法。

Q 你是如何在作品中呈現這種 "可愛" 元素的？

A 我希望自己的作品中具有這種幽默的孩子氣，因為這是表達自我的一種自然方式。同時，我還會在作品中加入一些古怪滑稽的可愛風格。

1 秋天的松鼠-1

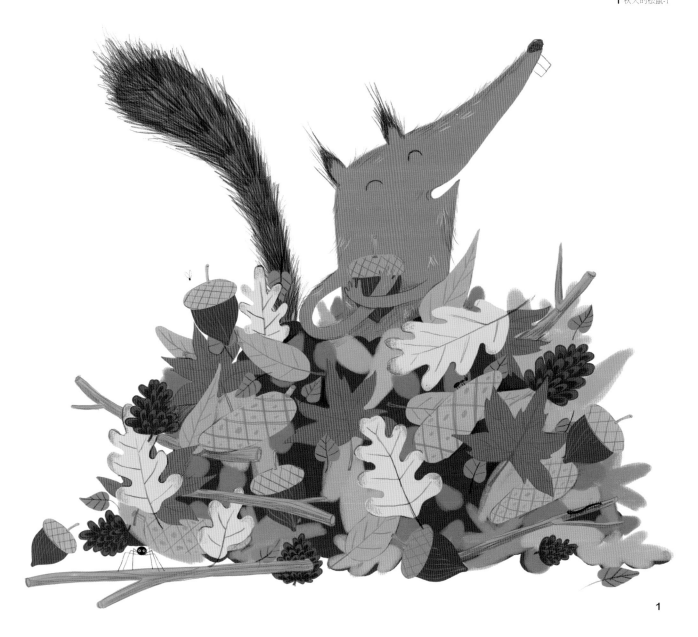

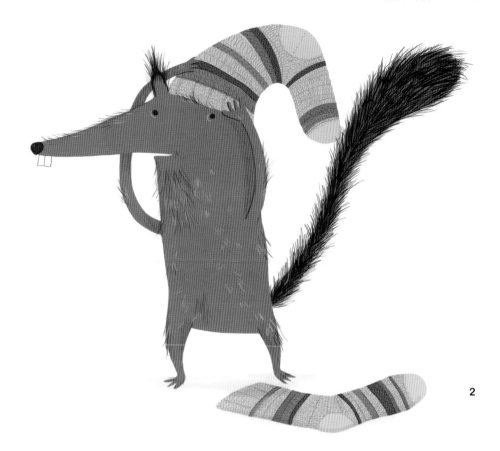

2

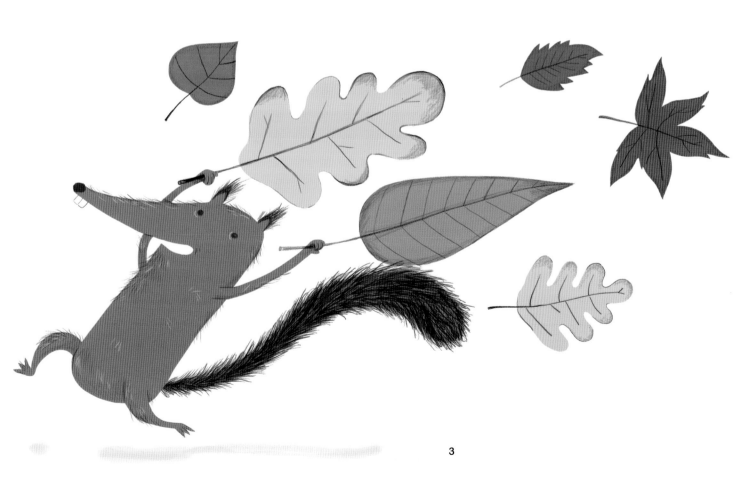

3

1

2

3

4

1~2 到處都是貓頭鷹

3~4 狐狸一家

5~6 賀卡

7 肥貓

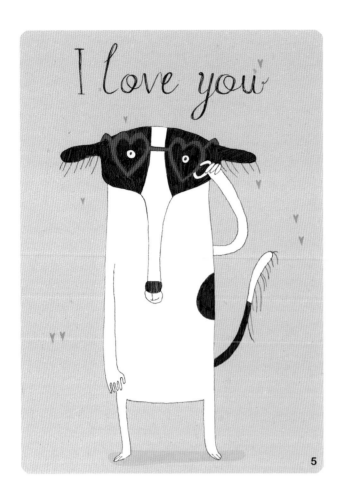

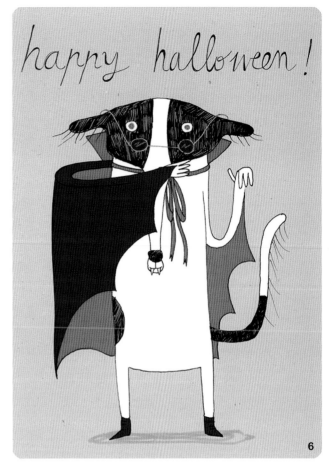

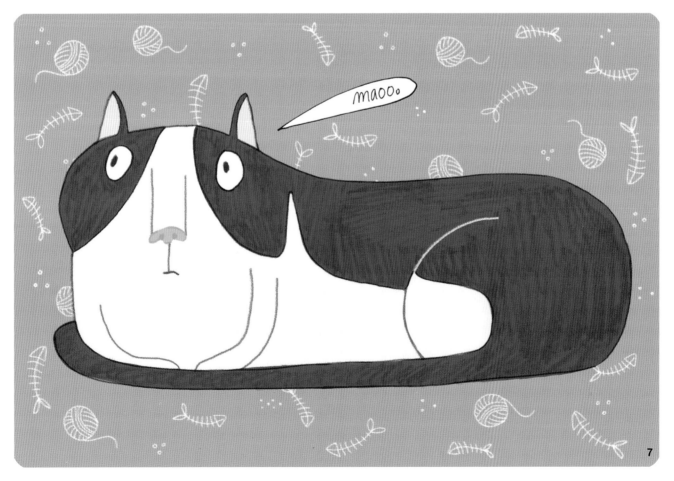

DGPH Studio
DGPH工作室

Q 你認為甚麼樣的特質是可愛的？你認為的 "可愛" 中加入了甚麼元素？

A 我們認為小巧有趣，讓人感覺快樂的東西都是可愛的。我們嘗試把這些概念融入生活中，做一些有意思的項目。熱愛自己的工作，這也是我們創作每幅作品的最終目的。

Q 你是如何在作品中呈現這種 "可愛" 元素的？

A 我們作品中的角色都有圓滾滾的身體、矮矮的個子、大大的眼睛，滿面笑容，很招人喜歡。我們之前的作品都很成功，希望大家看到這些插畫或其他作品時會面露微笑，獲得好心情。

1 摩天輪

2 Porco Mag春季海報

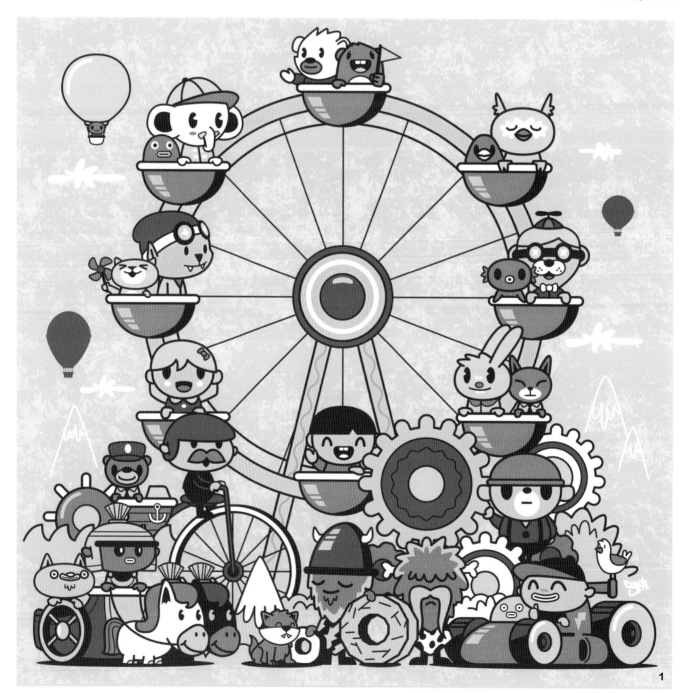

1

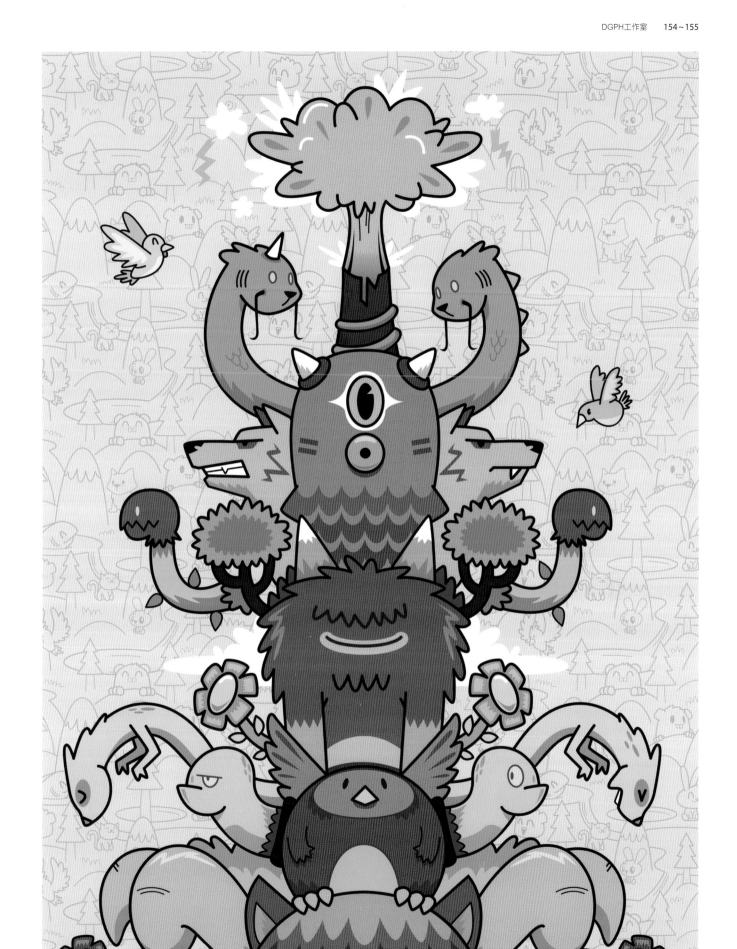

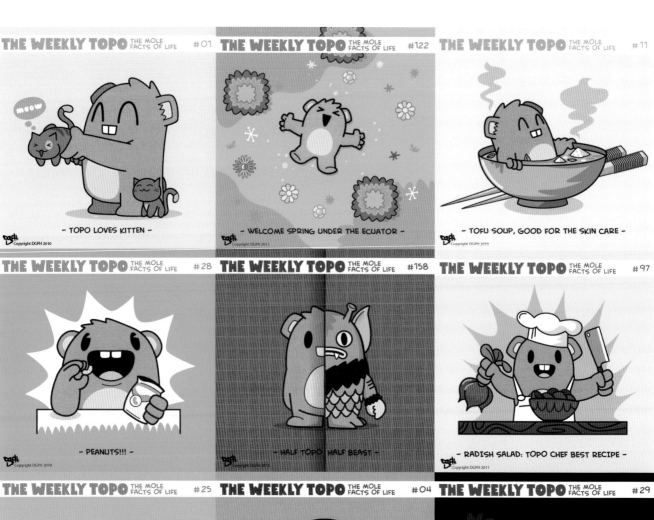

THE WEEKLY TOPO — THE MOLE FACTS OF LIFE #01
– TOPO LOVES KITTEN –

THE WEEKLY TOPO — THE MOLE FACTS OF LIFE #122
– WELCOME SPRING UNDER THE ECUATOR –

THE WEEKLY TOPO — THE MOLE FACTS OF LIFE #11
– TOFU SOUP, GOOD FOR THE SKIN CARE –

THE WEEKLY TOPO — THE MOLE FACTS OF LIFE #28
– PEANUTS!!! –

THE WEEKLY TOPO — THE MOLE FACTS OF LIFE #158
– HALF TOPO HALF BEAST –

THE WEEKLY TOPO — THE MOLE FACTS OF LIFE #97
– RADISH SALAD: TOPO CHEF BEST RECIPE –

THE WEEKLY TOPO — THE MOLE FACTS OF LIFE #25
– ECOFRIENDLY –

THE WEEKLY TOPO — THE MOLE FACTS OF LIFE #04
– ALLWAYS WEAR A HELMET ON YOUR SCOOTER –

THE WEEKLY TOPO — THE MOLE FACTS OF LIFE #29
– ZOMBIE MOLES (STILL CUTE) –

1

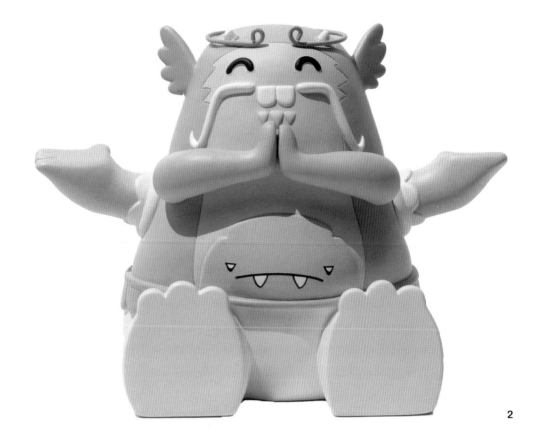

2

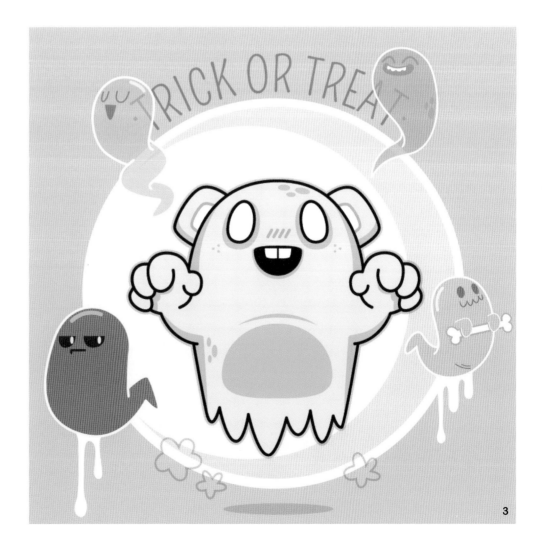

3

1 托波-1

2 Tsuchi玩具

3 托波之不給糖就搗蛋

Ioana Sopov
約阿娜・紹波夫

Q 你認為甚麼樣的特質是可愛的？你認為的"可愛"中加入了甚麼元素？

A 我覺得可愛的設計和插畫中不可或缺的元素是那些吸引人眼球的角色，他們要友善溫柔，與眾不同，就是在插畫作品或其他藝術作品中讓你一見鐘情的角色。

Q 你是如何在作品中呈現這種"可愛"元素的？

A 當我創作以人物為主的插畫作品時，我會盡力做到讓這些角色看起來善良、溫柔，讓人過目不忘。我還喜歡創作一些古怪、另類的角色，透過融合一些奇怪的特徵來突顯他們的性格。

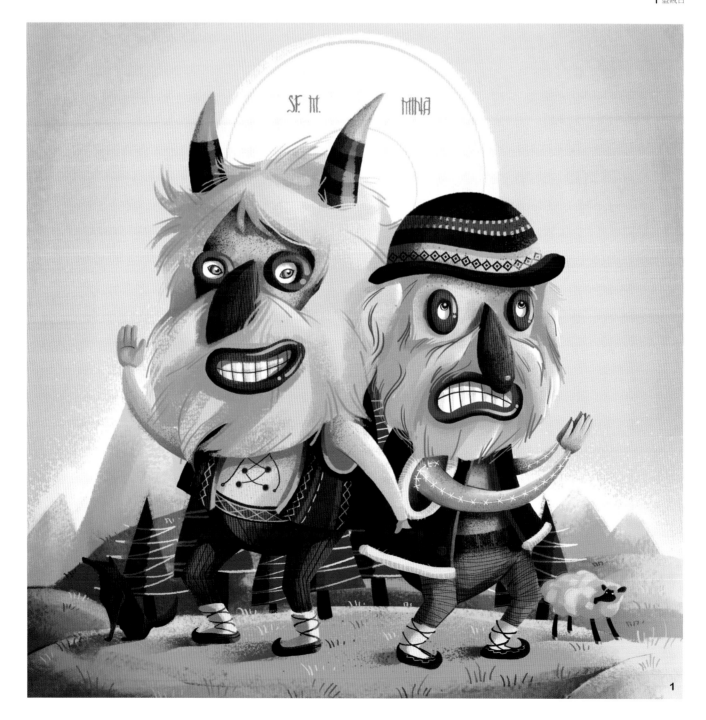

1

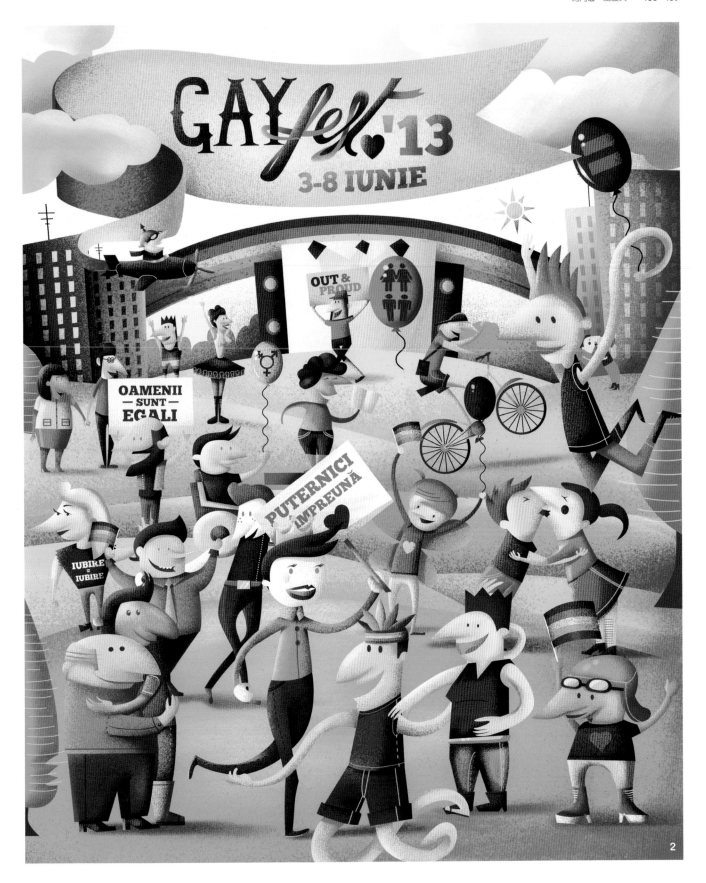

2 同性戀節海報

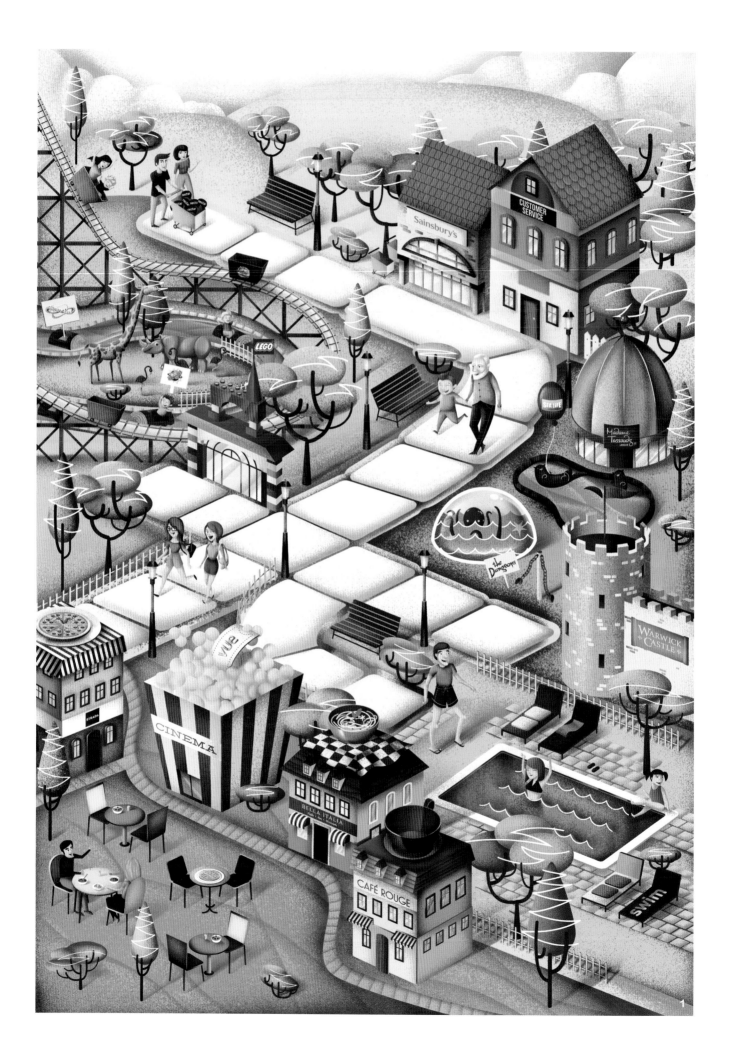

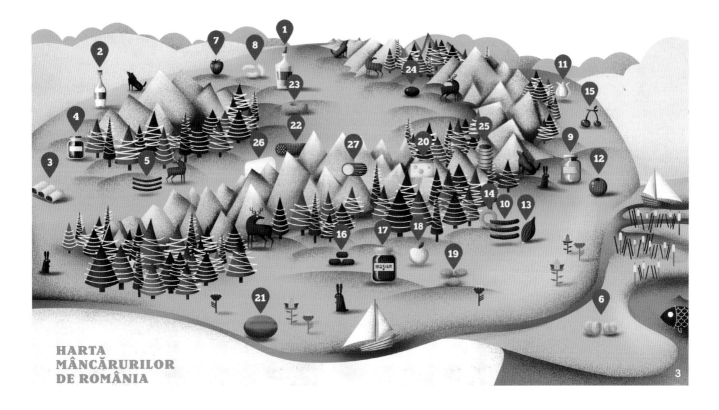

HARTA
MÂNCĂRURILOR
DE ROMÂNIA

Eduardo Bertone
愛德華多·貝爾托內

Q 你認為甚麼樣的特質是可愛的,你認為的 "可愛" 中加入了甚麼元素?

A 在我心中,可愛是世界中美好的一面,在可愛的世界裡沒有醜陋,沒有嫉妒,也沒有仇恨、惡行、不公正等所有讓我們產生邪惡的東西。

Q 你是如何在作品中呈現這種 "可愛" 元素的?

A 我認為自己的創作是用 "可愛的眼睛 "記錄真實的世界,表達我創作時的心境,給我帶來正能量,讓觀者能積極地面對現實。我希望能將這種心境躍然紙上。

1 熊旗葡萄酒

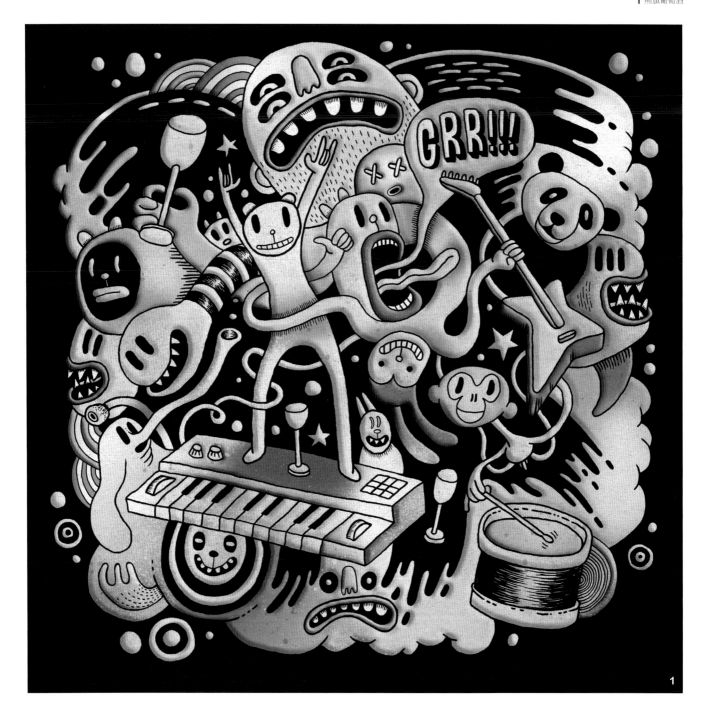

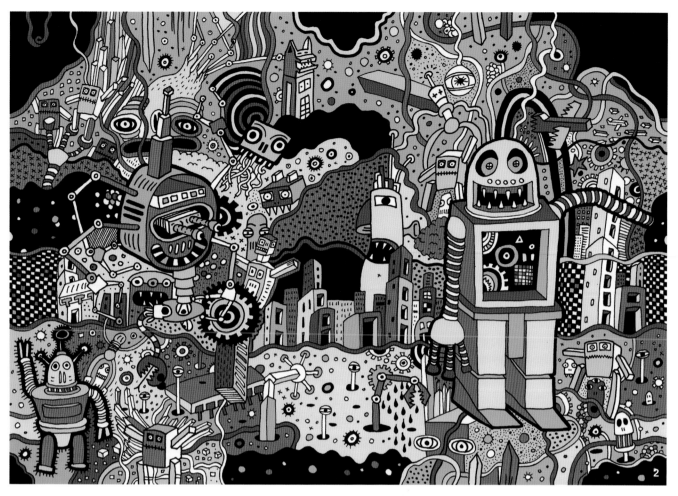

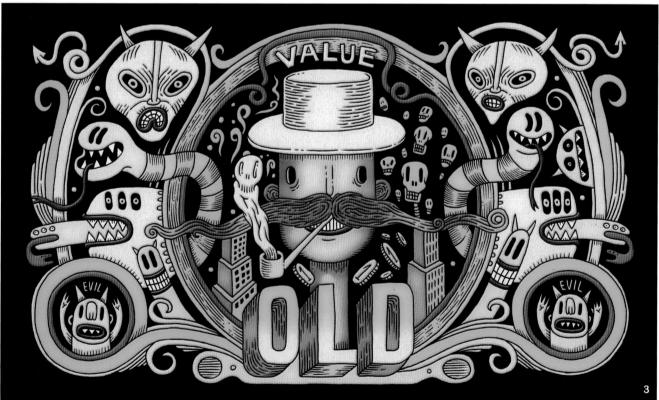

2 機器人-1

3 年邁

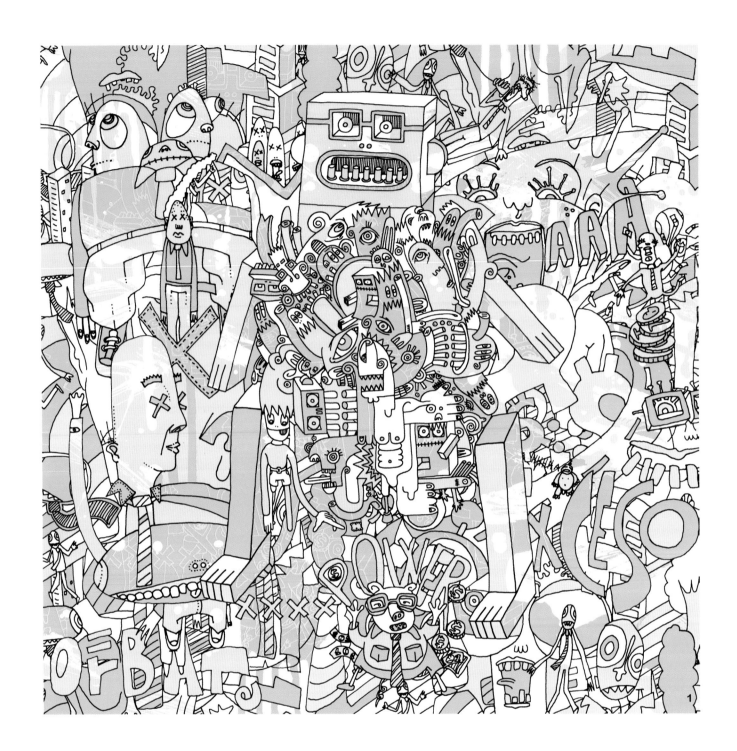

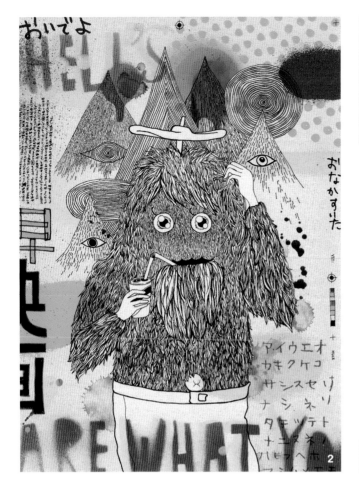

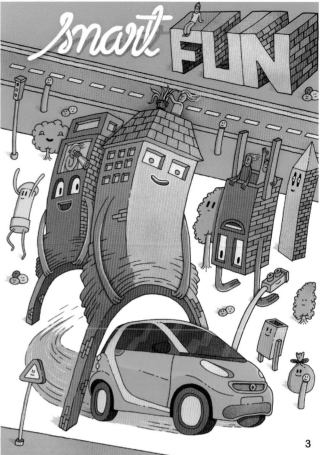

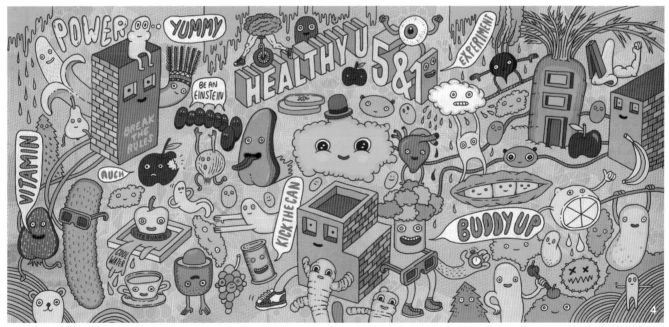

Dain Suh
戴恩・舒

Q 你認為甚麼樣的特質是可愛的？你認為的"可愛"中加入了甚麼元素？

A 我認為可愛之物能夠喚醒觀者內心孩子氣的一面，讓他們感到溫暖。在作品中融入的可愛元素可以使原本普通的物體看起來與眾不同，有化平凡為"可愛"的功效。"可愛"也可以兼具明快和暗黑元素。米老鼠的骨架，有著尖銳牙齒的怪物兔，粉色的恐龍，以及長著孩子臉孔的小鹿，它們看起來可能怪異可怕，但又非常惹人喜愛。我希望自己所創作的這些看起來笨笨的可愛生物，能為大家傳遞快樂。

Q 你是如何在作品中呈現這種"可愛"元素的？

A 我一般會運用對比的方式來表達作品的可愛。我作品中的角色大都是表情呆滯、怪異，但是配上鮮艷耀眼的顏色和圖案後，整個作品就像在講述一個甜蜜的小故事。細小的淚珠、飛舞的絲帶、顏色柔和的鑽石、飄落的花朵、圓點花樣等細節也是相當重要的可愛元素。

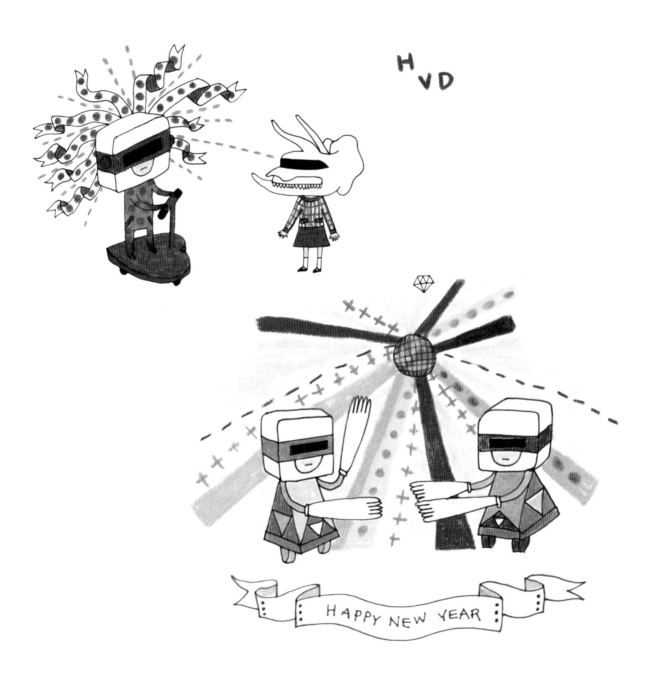

1

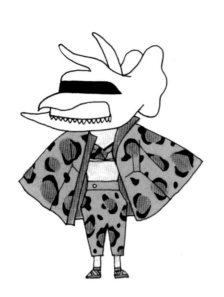
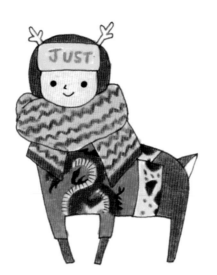
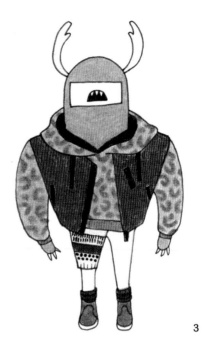

3

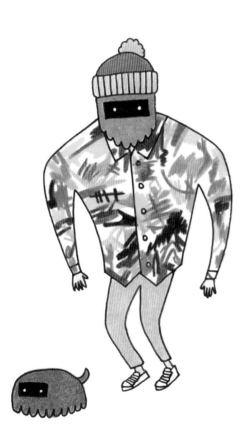
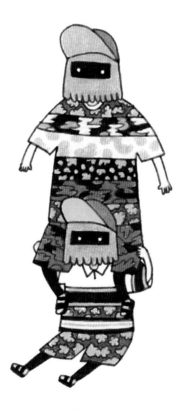
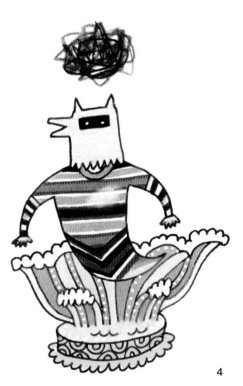

4

1 XOXO

2 視覺感受

3 未知時尚對象

4 平常人

Mumbot
穆瑪博特

Q 你認為甚麼樣的特質是可愛的？你認為的 "可愛" 中加入了甚麼元素？

A 對我而言，可愛不僅僅是那種惹人喜愛的東西，它還應該能夠給人一種溫暖、快樂和興奮的感覺，使觀者看到可愛的東西，就會馬上想給它大大的擁抱。以意料不到的方式在作品中添加一些可愛的元素是相當重要的。就算我創作有詭異恐怖內容的作品時，也能感覺到希望和快樂——我覺得這是自己與其他藝術家的區別。

Q 你是如何在作品中呈現這種 "可愛" 元素的？

A 我透過愛情、友情與暗黑、孤獨、陌生的環境之間的對比來呈現可愛的元素。我希望自己的作品能讓觀者回想起美好的童年，並喚醒他們內心的神奇世界和夢想。作品中的角色有明亮的大眼睛和卷翹的睫毛，觀者看到他們一定會情不自禁地大喊："好可愛啊！"。

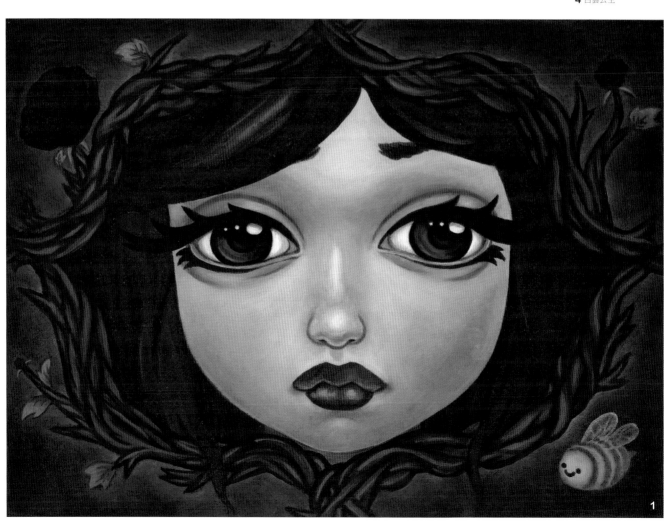

1

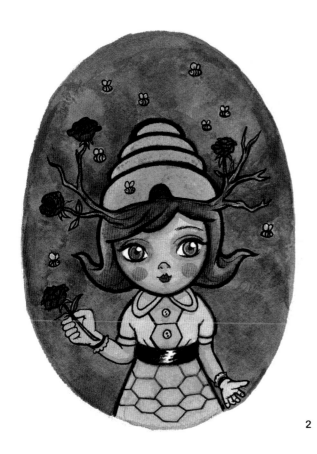

2

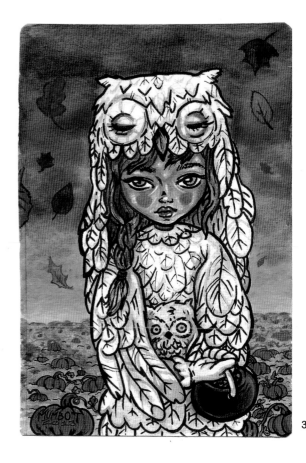

3

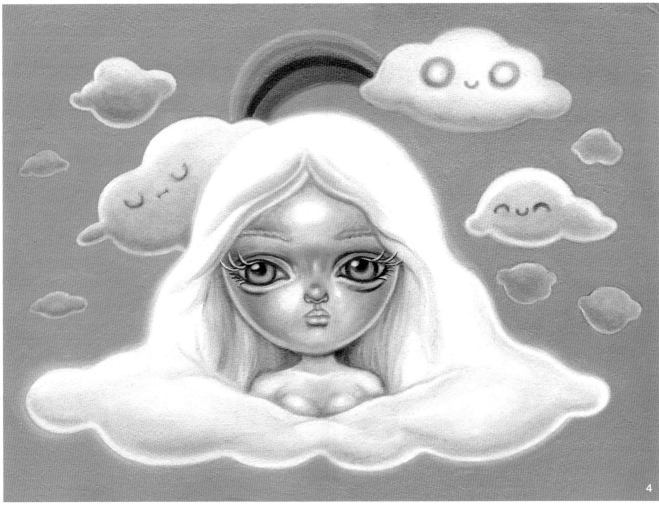

4

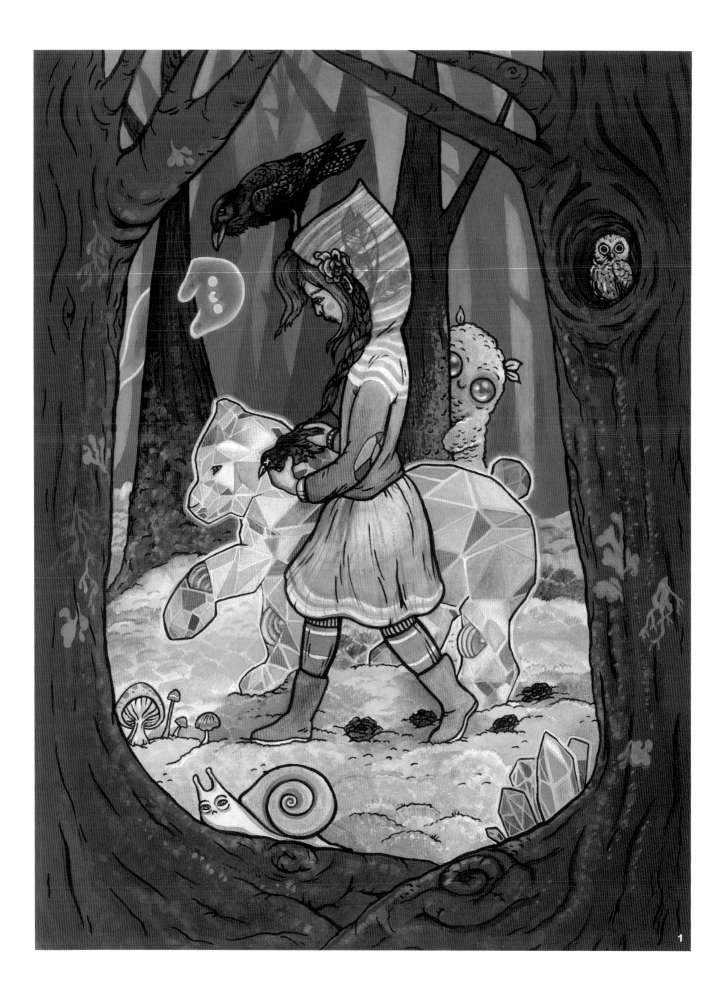

1 野外散步

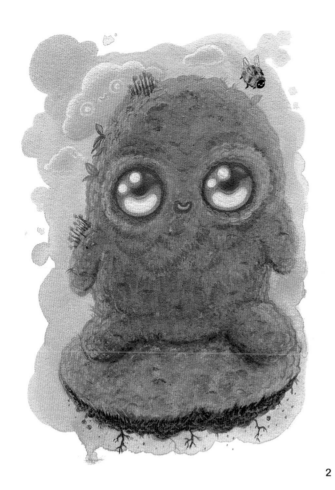

2

3

4

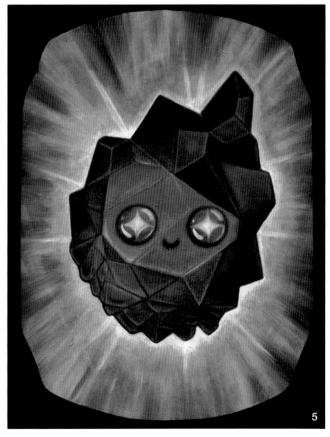

5

2 青苔昇空　　　　　4 王子之路

3 水晶骷髏　　　　　5 水晶靈魂

Piktorama
皮克托拉瑪

Q 你認為甚麼樣的特質是可愛的？你認為的"可愛"中加入了甚麼元素？

A 我認為可愛是一種有趣、多彩的風格。進行插畫創作時，我一般不會刻意加上一些可愛的元素，只是想單純地將一些東西畫出來。我一直想透過自己的作品傳遞出一種積極的訊息，希望觀者在看到我的作品時能會心一笑。可愛的形狀和顏色可能無窮無盡，你所看到的每位藝術家所展示的可愛風格可能也不盡相同，但是你肯定可以在各位不同風格的藝術家身上找到一點相似之處，那就是他們為觀者帶來的愉悅感受。

Q 你是如何在作品中呈現這種"可愛"元素的？

A 我一直想透過使用自然有趣的形狀，加上調皮的顏色來呈現作品的可愛性。我的作品中通常會有植物、雲朵及雨水這些自然元素。我認為這是生活中非常重要的元素，正因為它們才為這個世界帶來生命與希望。當然我會在這些元素周圍添加一些快樂的角色，或許你還會在某棵樹後發現我的笑臉呦！

1 愛麗絲

2 自畫像

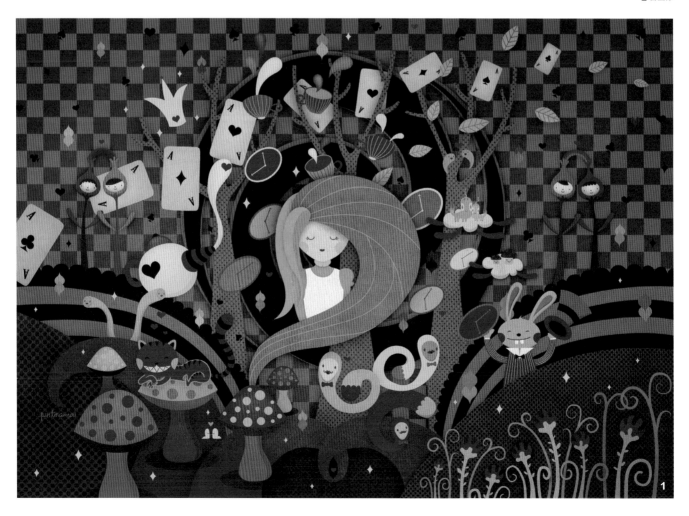

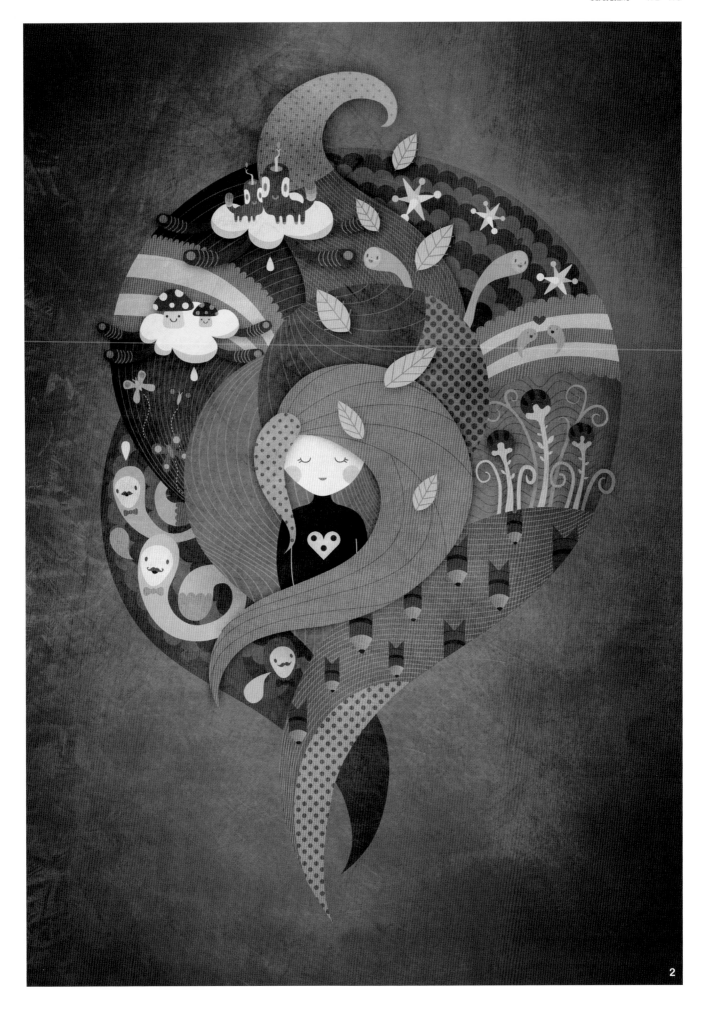

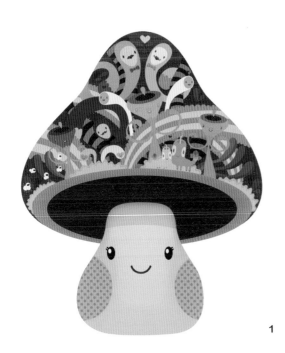

1

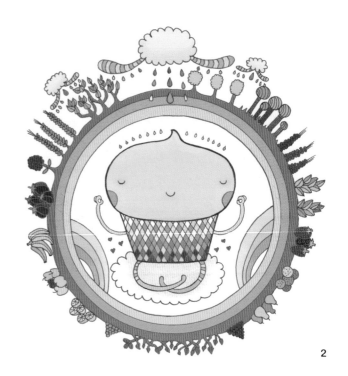

2

3

1 蘑菇女士

2 綠色紙杯蛋糕

3 Nylon雜誌墨西哥

4 Ammo雜誌

5 金槍魚

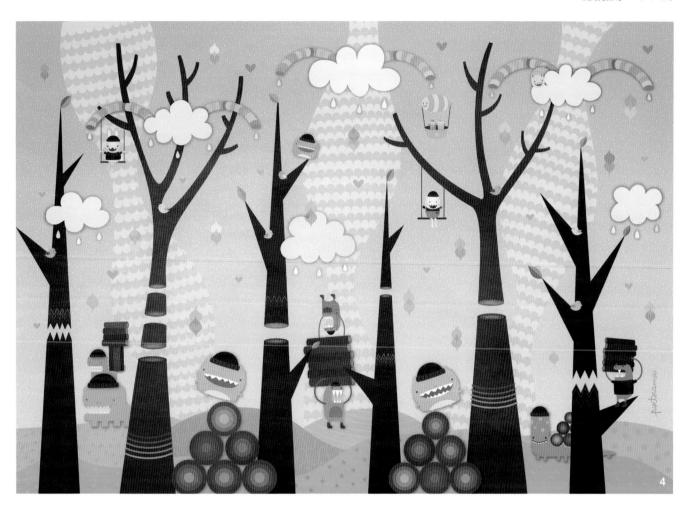

4

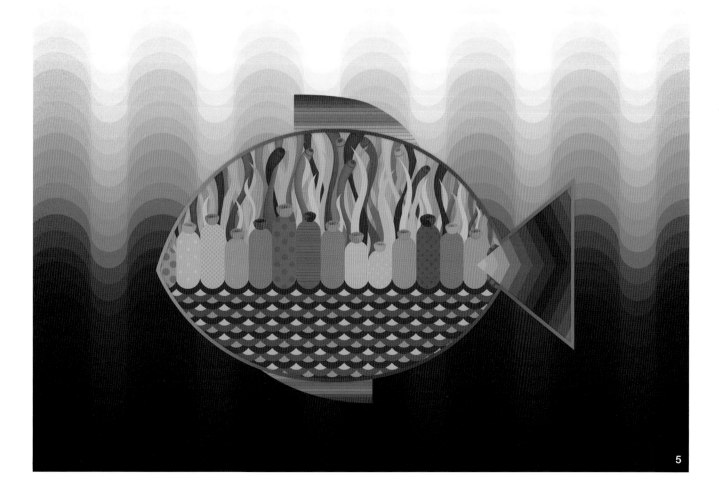

5

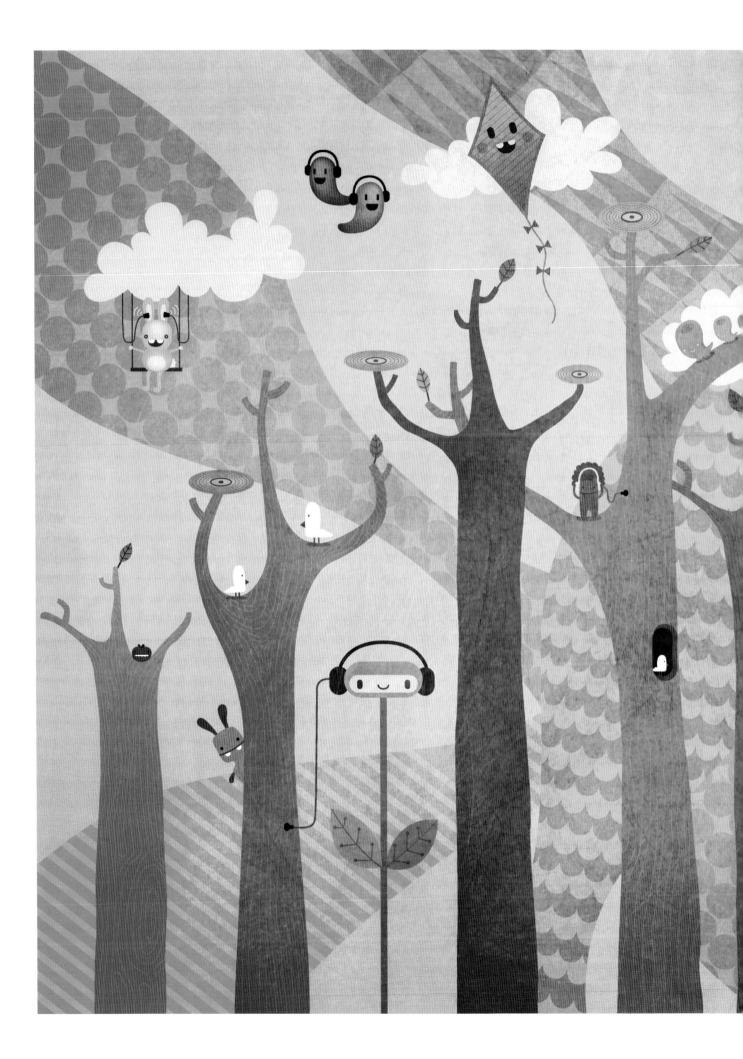

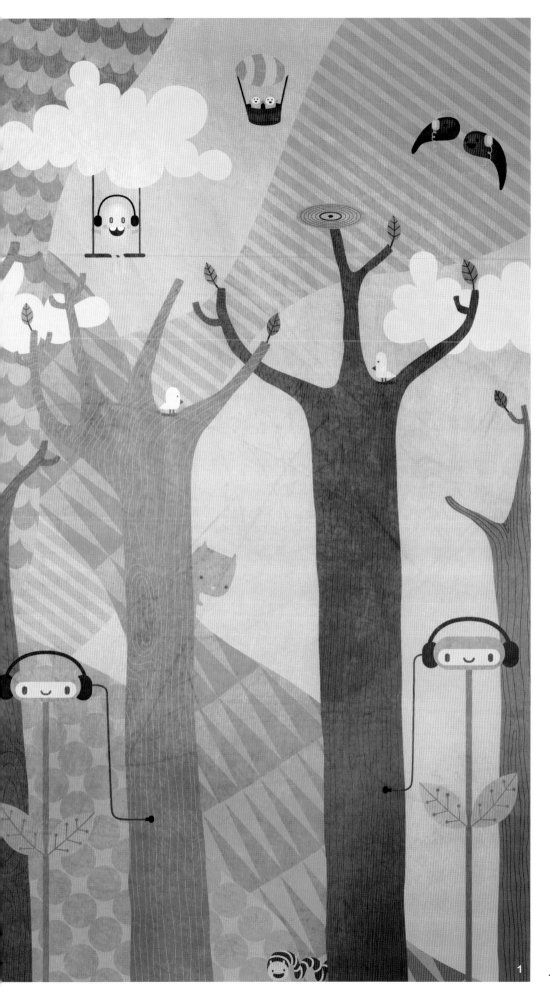

1 日曆作品

Sarita Kolhatkar
薩里塔·科爾哈特卡

Q 你認為甚麼樣的特質是可愛的？你認為的"可愛"中加入了甚麼元素？

A 我認為能讓人愉快，並惹人喜愛的，帶有夢幻色彩的事物都是可愛的。在我的作品中，可愛的元素通常是溫暖明亮的色調，以及簡單圓潤的輪廓。

Q 你是如何在作品中呈現這種"可愛"元素的？

A 我的所有作品中都有可愛元素。我會本能地使用一些讓人愉快的顏色，通常會在畫完一幅作品後，再增加一些顏色的飽和度值，盡可能地讓作品看起來豐富多彩。鮮亮的顏色如同一封邀請函，歡迎觀者來到我所創造的奇幻世界。另外，如果作品主角是孩子或者動物，大大的眼睛、純真的表情，以及明亮的顏色是為作品添加"可愛"色彩的理想元素。

1 音樂和鯨魚

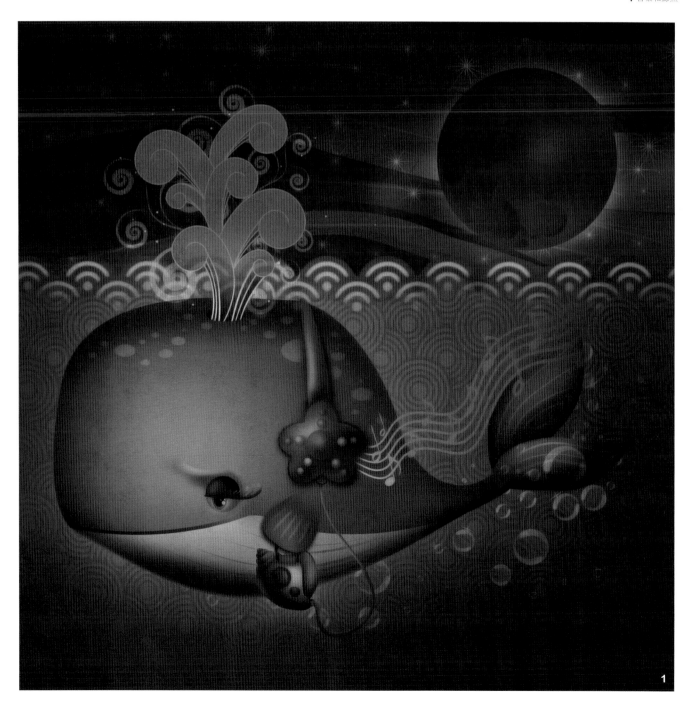

1

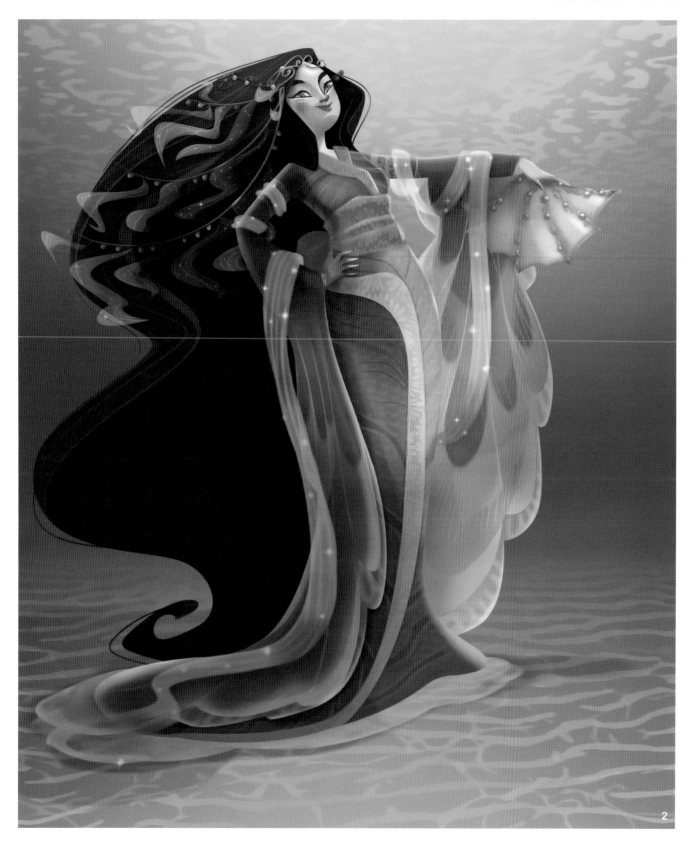

2

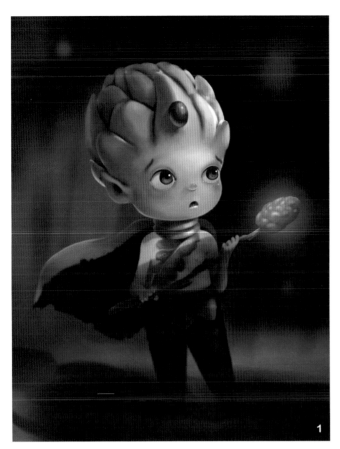

1

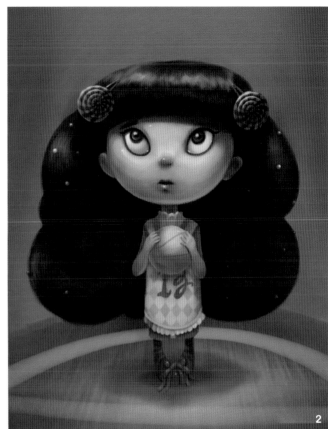

2

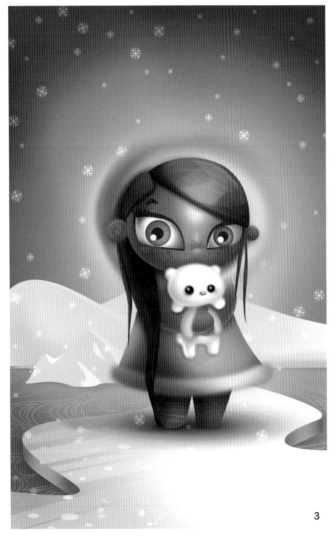

3

4

5

Nearchos Ntaskas
尼爾霍斯・恩塔斯卡斯

Q 你認為甚麼樣的特質是可愛的？你認為的 "可愛" 中加入了甚麼元素？

A 我認為可愛之物是單純而又美好的，是能夠給觀者帶來快樂，並喚醒他們內心孩子氣的一面的。在我眼中，作品中那些自然元素產生相當重要的作用，它們為作品增添了許多朝氣。

Q 你是如何在作品中呈現這種 "可愛" 元素的？

A 我經常透過使用簡單的形狀，對比分明的構圖和清晰的顏色來表達作品的可愛性。

1 荒漠上的婚禮

NEWBOrN WiSHES
2

NEWBOrN WiSHES
3

NEWBORN WISHES 4　NEWBORN WISHES 5

Rob Ryan
羅布·瑞安

Q 你認為甚麼樣的特質是可愛的？你認為的"可愛"中加入了甚麼元素？

A 我認為小巧機靈、討人喜歡的東西都是可愛的，特別是能讓你開懷大笑，忘記現實的動物，以及大自然中所有討人喜歡的角色。

Q 你是如何在作品中呈現這種"可愛"元素的？

A 我會透過構建融合美麗及奇怪元素的混合體來突顯作品的可愛性。這個混合體看起來既原始又瘋狂。觀眾看到我的作品會回想起自己的童年，那時一切都是可能的。我認為設計自始至終都應該向觀者傳遞感覺與想法，能夠引人思考，喚醒觀者內心沉寂的想法。同時，設計作品還應能傳遞出創作者的個人觀點。可愛的設計也不乏這些。

1 小腦袋

2 我的冒險

3 我保證

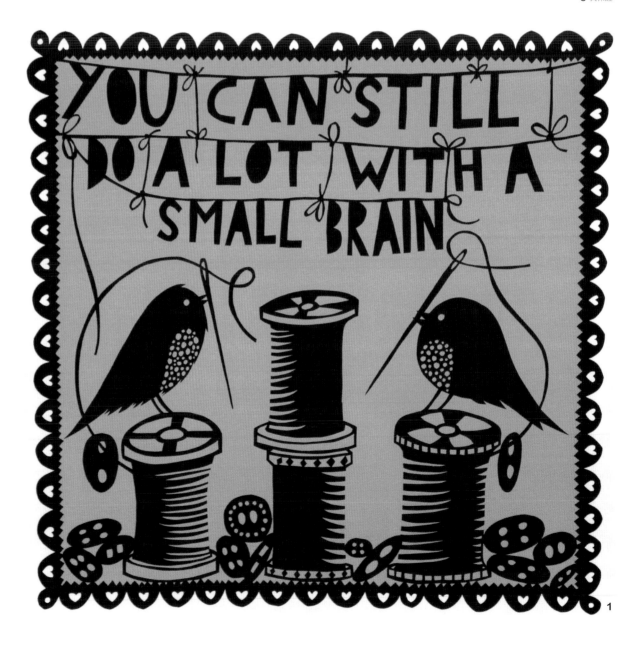

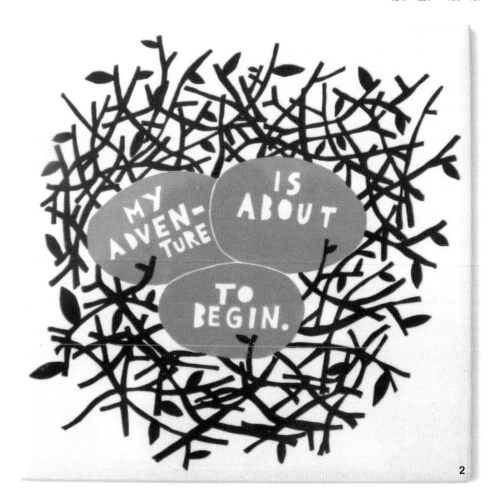

2

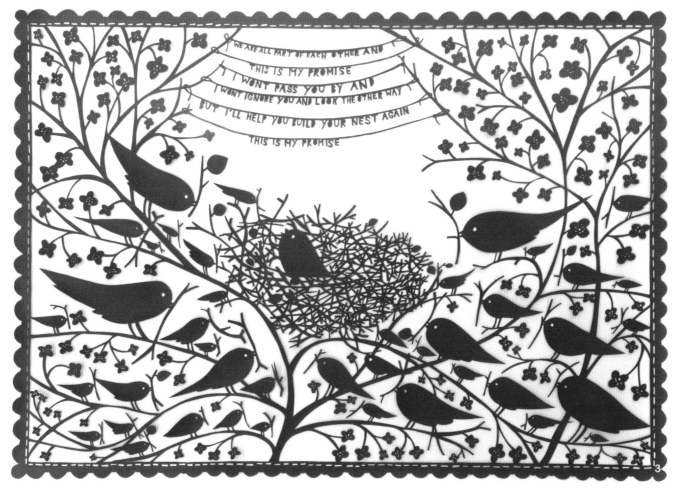

3

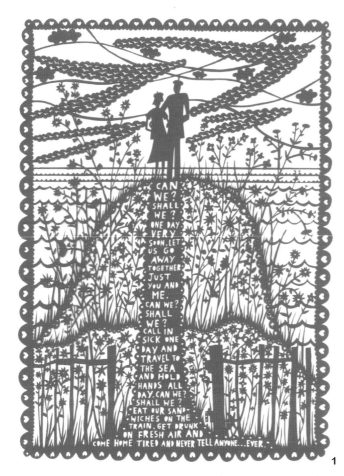

CAN
WE?
SHALL
WE?
ONE DAY
VERY
SOON, LET
US GO
AWAY
TOGETHER
JUST
YOU AND
ME...
CAN WE?
SHALL
WE?
CALL IN
SICK ONE
DAY AND
TRAVEL TO
THE SEA
AND HOLD
HANDS ALL
DAY. CAN WE?
SHALL WE?
EAT OUR SAND-
WICHES ON THE
TRAIN, GET DRUNK
ON FRESH AIR AND
COME HOME TIRED AND NEVER TELL ANYONE...EVER...

1

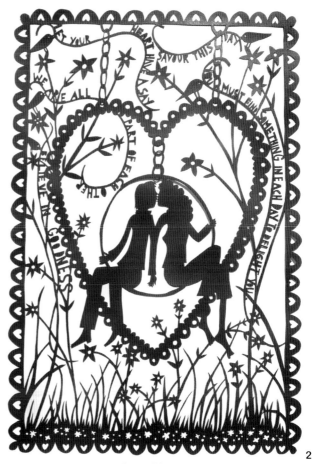

2

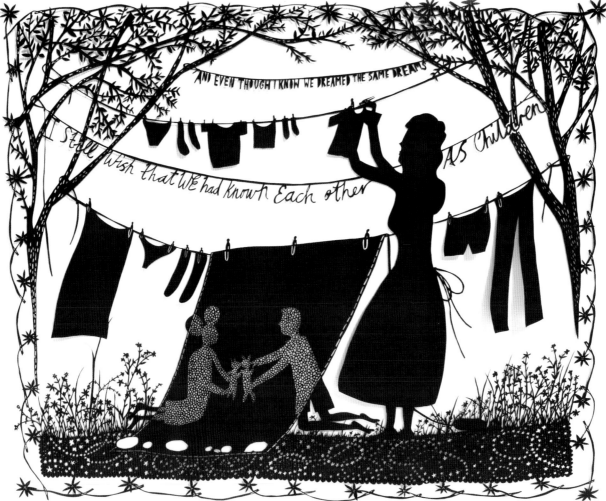

3

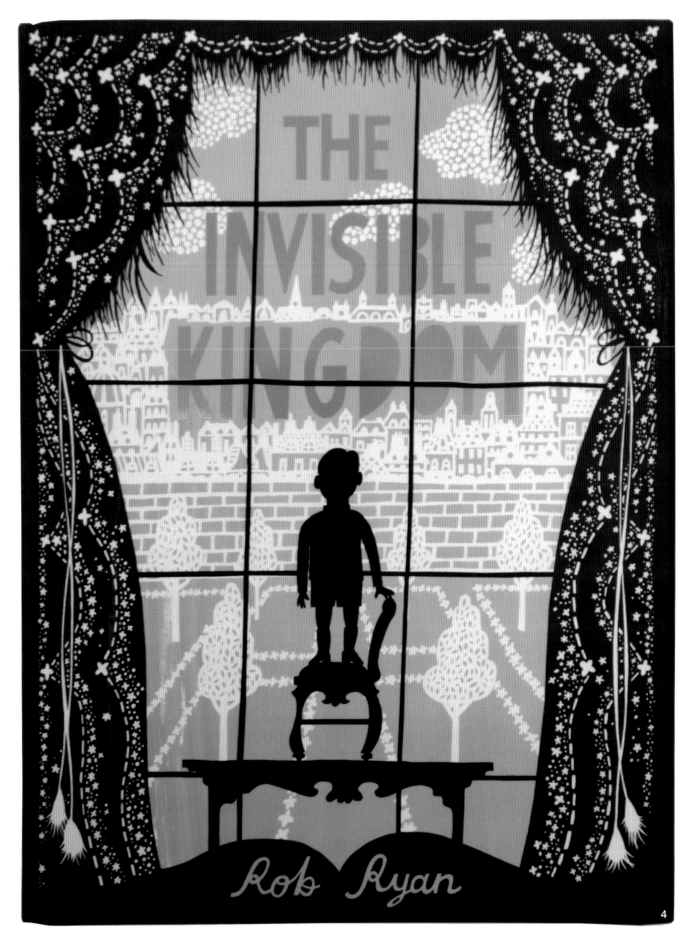

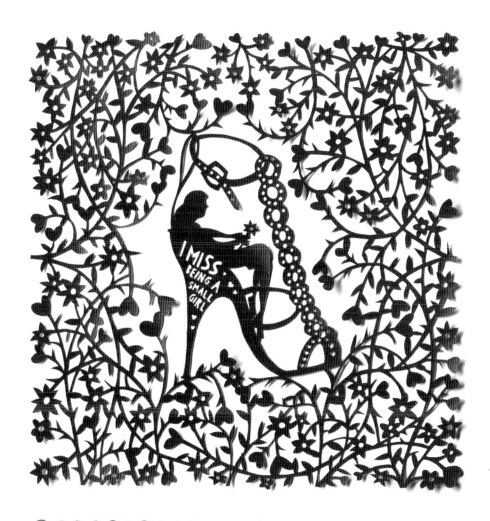

1

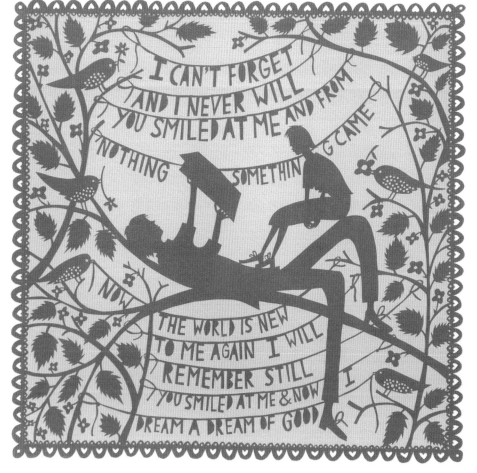

2

1 小女孩

2 無法忘懷

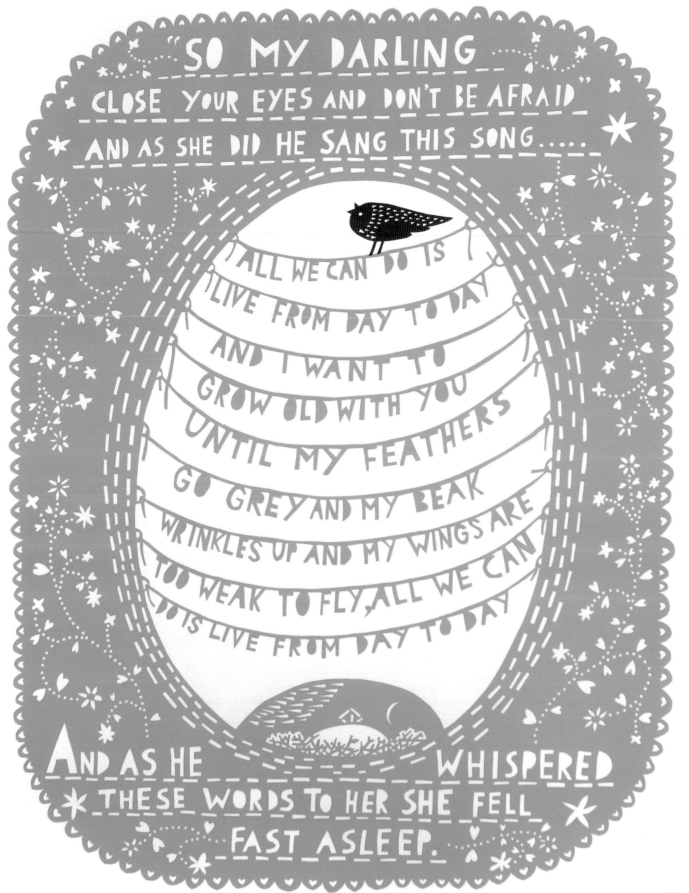

Mr. Lemonade
萊蒙內德先生

Q 你認為甚麼樣的特質是可愛的？你認為的"可愛"中加入了甚麼元素？

A 我認為所有能夠表現生活中最美好一面的東西都是可愛的，這是可愛的首要特質。我希望透過幽默、鮮亮的顏色來表達作品的可愛性。

Q 你是如何在作品中呈現這種"可愛"元素的？

A 我作品中的大部分角色都閉著眼睛，給人感覺似乎沉浸在夢中一樣。我相信每個人都擁有自己的夢想，我希望透過這一小小的細節表現出這一點。在夢中，我們可以做任何我們想做的事情。

1 聖誕快樂

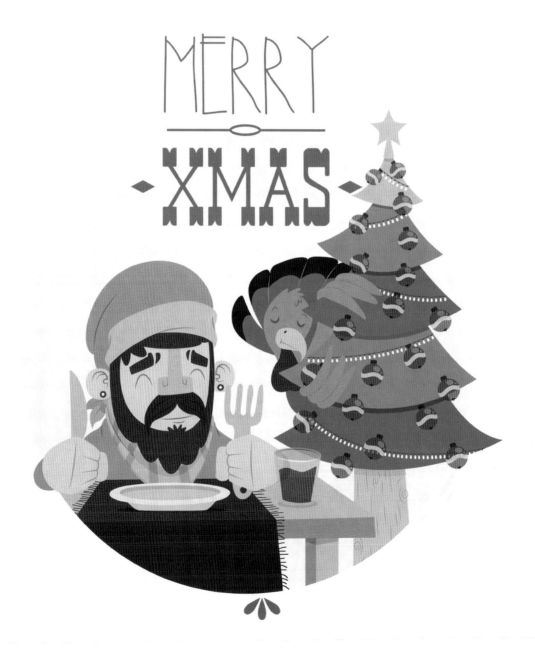

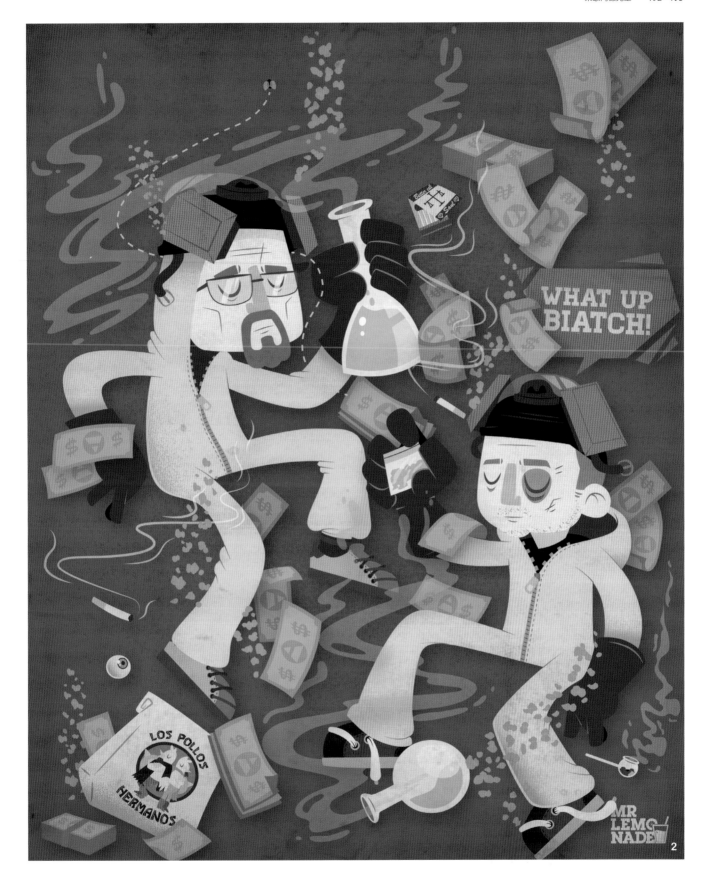

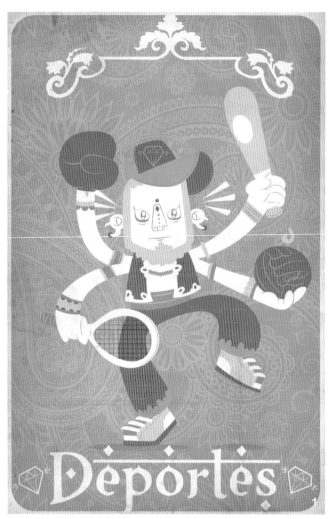

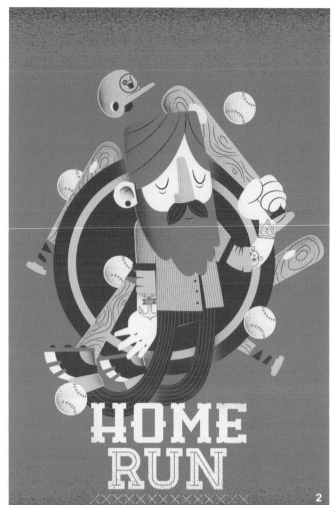

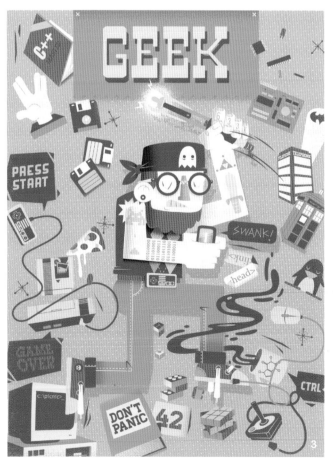

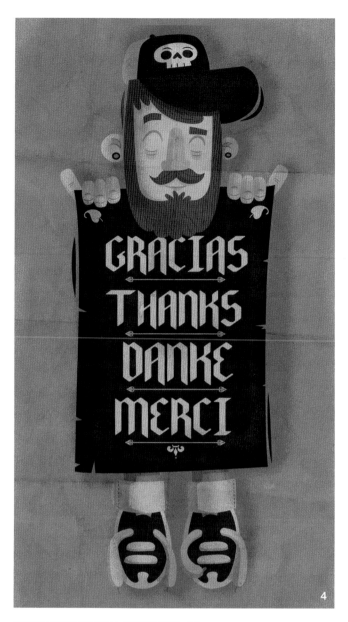

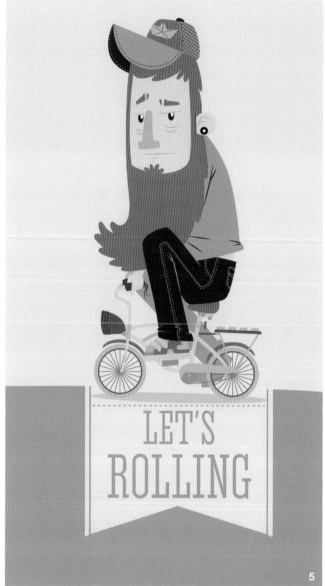

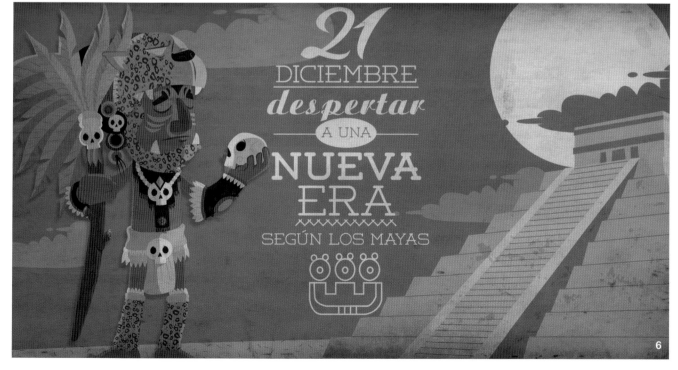

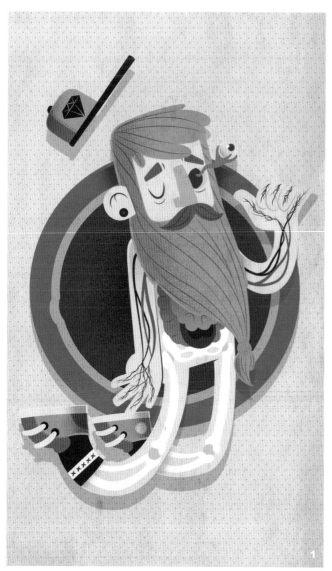

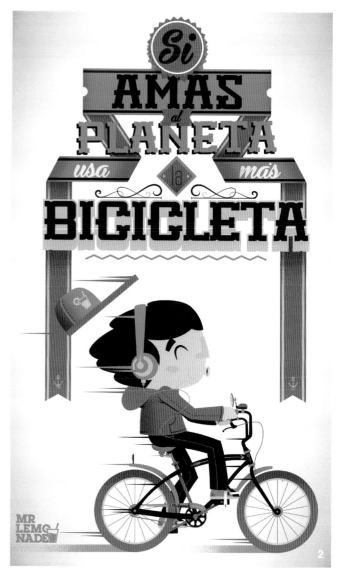

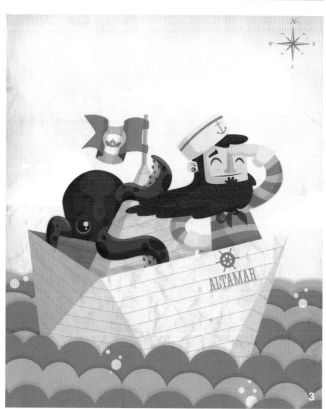

1 身體

2 愛的天地

3 旅行

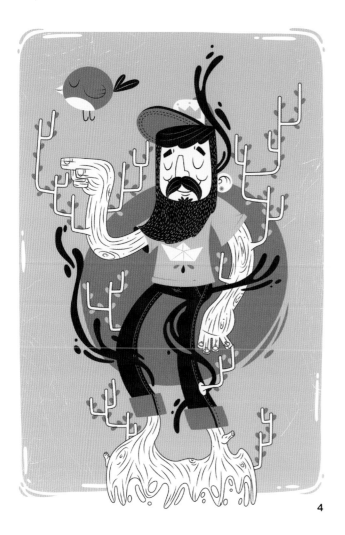

4

5

6

4 根

5 北歐海盜

6 海洋生物

Marija Tiurina
瑪麗亞·蒂烏林

Q 你認為甚麼樣的特質是可愛的？你認為的“可愛”中加入了甚麼元素？

A 我認為的“可愛”看起來要生動、迷人，但這並不代表要像迪士尼樂園中的那些角色一樣傻傻的。那些創作可愛角色或插畫的藝術家，仍然需要嘗試以另外的方式來感染觀者，讓人在看到作品時能產生毛骨悚然的感覺。

Q 你是如何在作品中呈現這種“可愛”元素的？

A 我一直在朝著這個方向努力，用全新的方式來吸引陌生人的關注。目前我的大部分作品都帶有暴力色彩，充滿了黑色幽默，但是角色看起來仍然還很卡通夢幻。這樣做不會讓觀者覺得作品有很現實的暴力感，也不會覺得這是一個沒有任何主題的歡樂故事。我希望自己的作品能夠給觀者帶來新鮮的感覺——集可愛與暴力於一體，給觀者留下深刻的印象，並豐富他們想像力。

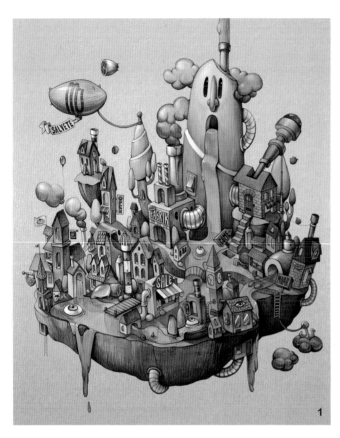

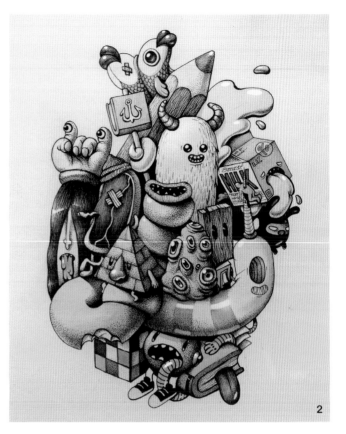

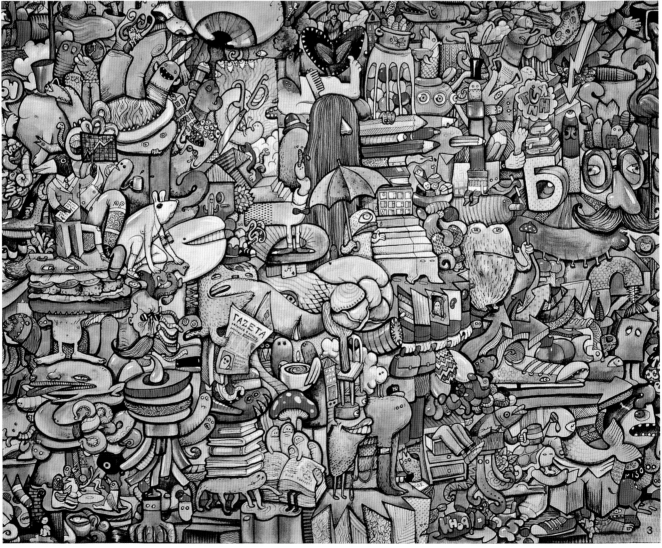

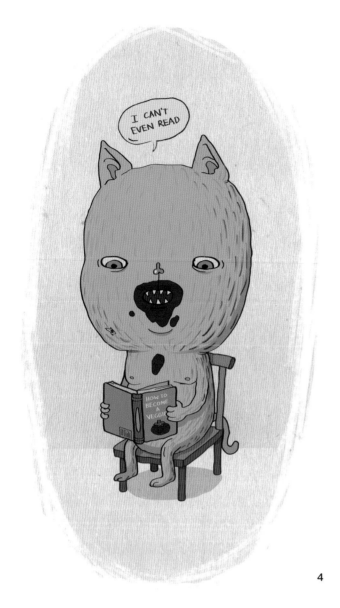

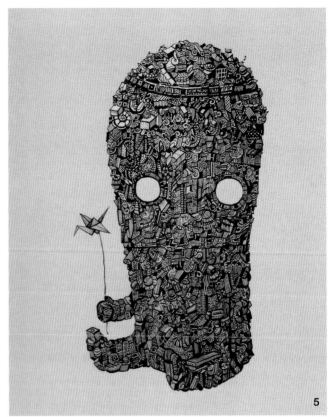

5

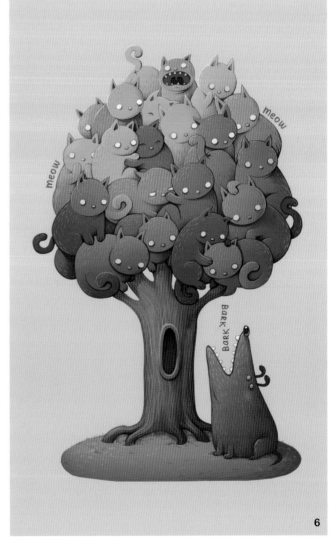

6

4

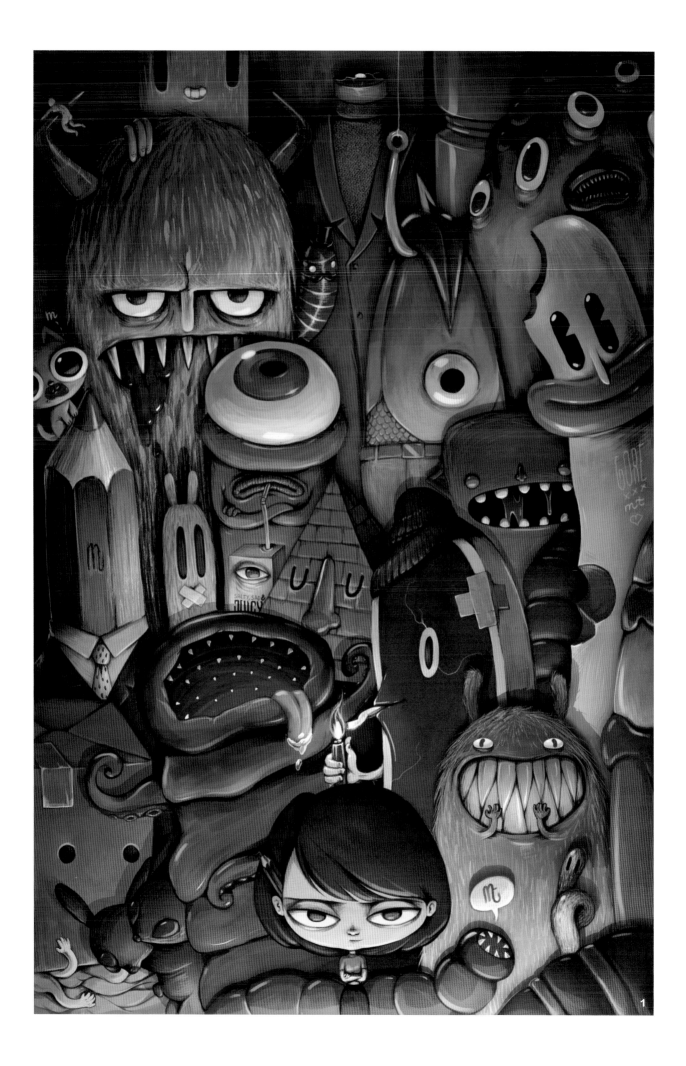

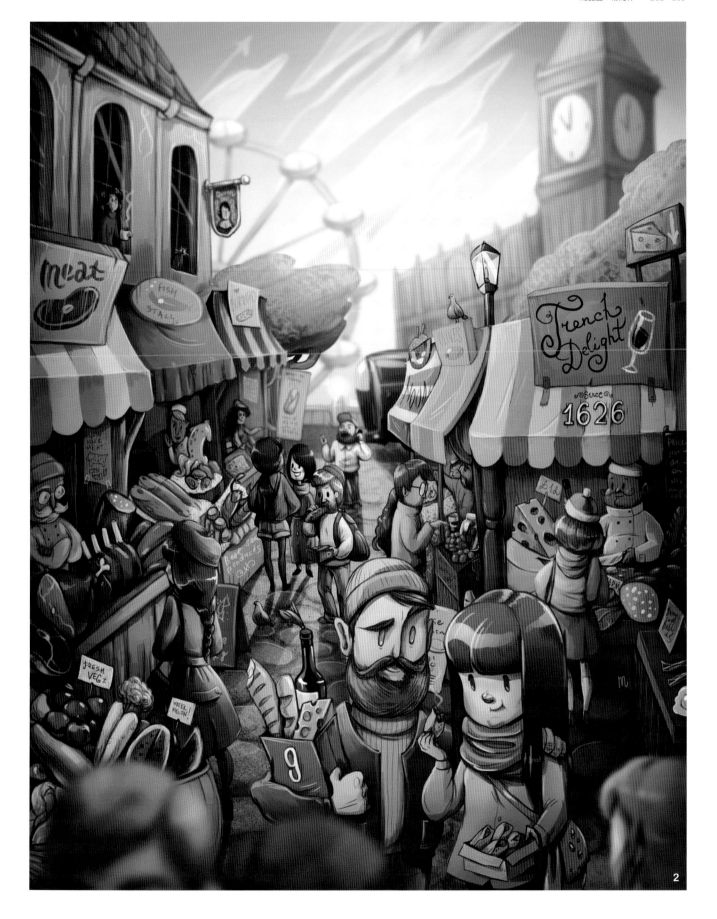

Lei Melendres
萊特・梅倫德斯

Q 你認為甚麼樣的特質是可愛的？你認為的 "可愛" 中加入了甚麼元素？

A 通常而言，我覺得 "可愛" 是指那些小巧且招人喜歡的漂亮東西，但是每個人對可愛又有著自己獨特的想法。對我而言，讓我從心底微笑，讓我內心暖融融，或者讓我想去擁抱的東西都是可愛的。我作品中會讓人覺得可愛的元素大概就是那些像毛絨動物的怪獸吧！

Q 你是如何在作品中呈現這種 "可愛" 元素的？

A 我在創作時，一般不會刻意追求可愛的外表。我會畫我想畫的東西，但大部分情況下，作品最後呈現出來的都是一些可愛的角色、圖案或其他可愛的內容。

1 金髮美女塗鴉

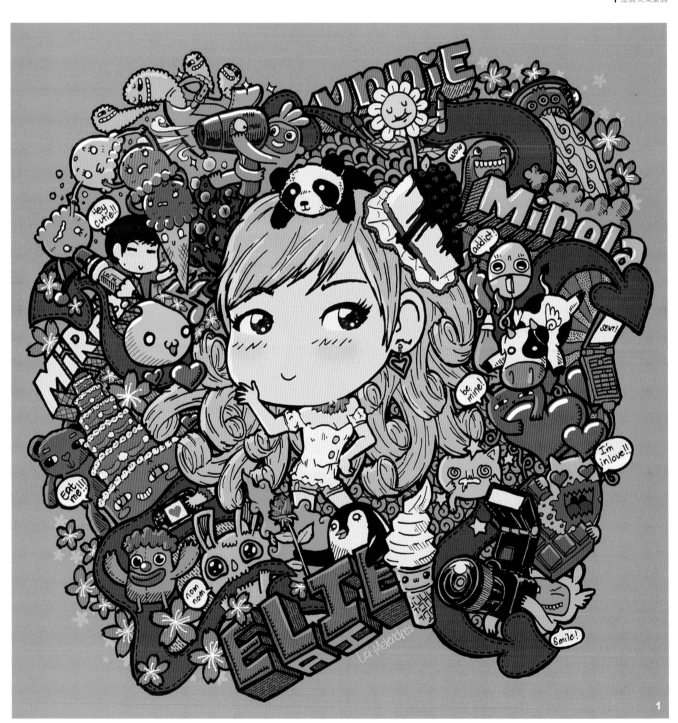

1

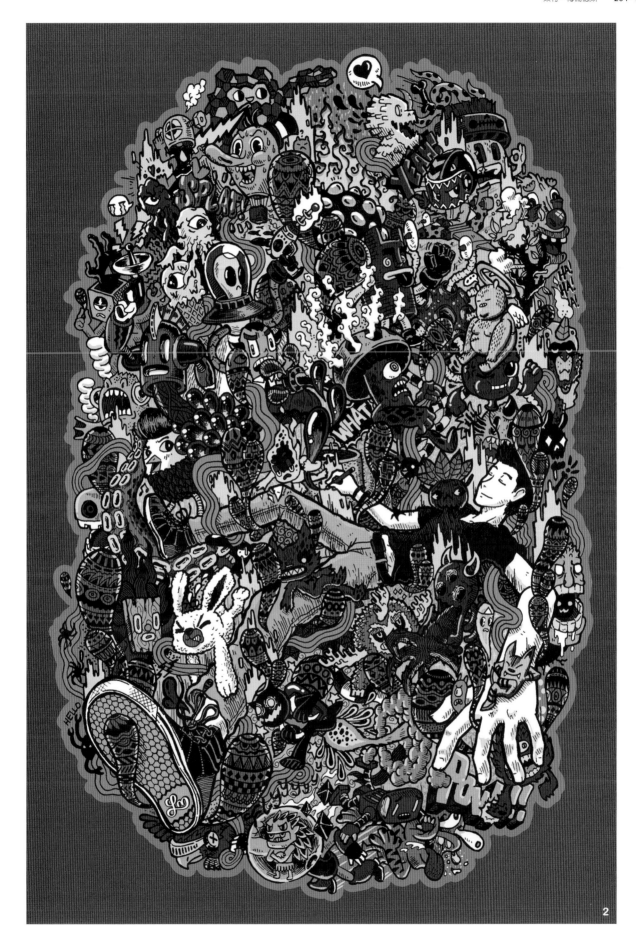

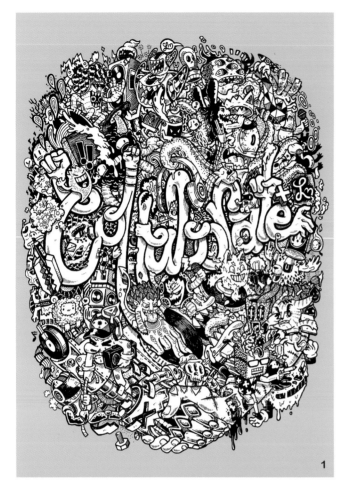

1 合作-1

2 走自己的路

3 無事可做

4 十顆鑽石

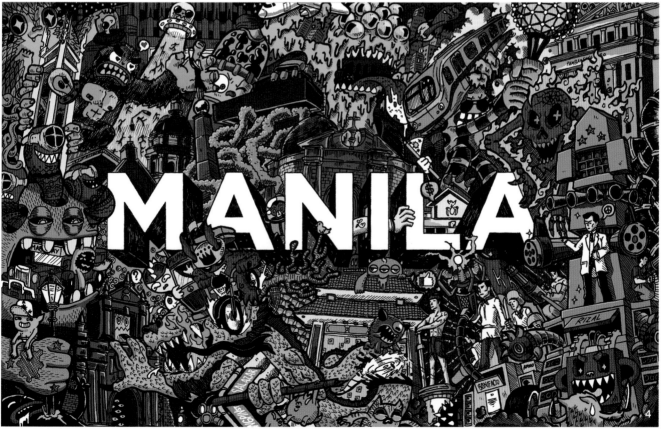

1 塗鴉人躲貓貓：躲貓貓　　　　　**3** 塗鴉人躲貓貓：怪獸海報

2 塗鴉人躲貓貓：讓我們享用吧！　　**4** 入侵馬尼拉

Gustavo Montañez
古斯塔沃·蒙塔內斯

Q 你認為甚麼樣的特質是可愛的？你認為的"可愛"中加入了甚麼元素？

A 我認為可愛應該有著迷人的美麗、簡單的視覺語言和輕鬆的美學等。可愛的作品通常看起來有些奇怪，甚至是令人費解，會讓觀者聯想到日本文化，但它也能激發出觀者內心的原始情感，譬如對嬰兒或小動物的柔情和依賴之情。

Q 你是如何在作品中呈現這種"可愛"元素的？

A 我會透過創作一些親密的，帶有催眠色彩的圖像來表現作品的可愛性。首先，我會運用基本的素描造型勾勒出一些看起來很自然的動物或女性特徵，然後再加入一些和諧的動態線條，用水墨畫出溫柔細緻的形象，並加入柔和的顏色。最後一步是添加細節，在作品和觀者之間建立起一種視覺關聯。

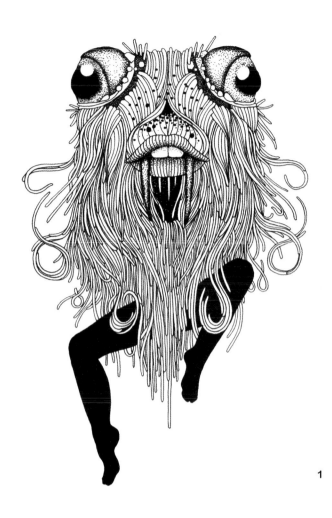

1

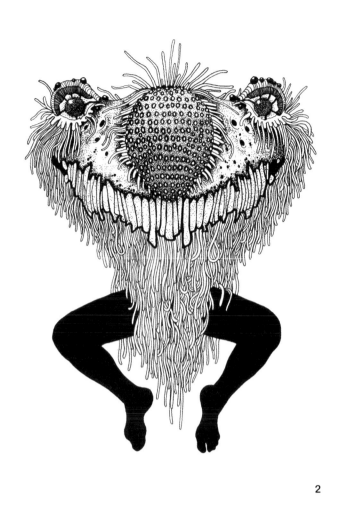

2

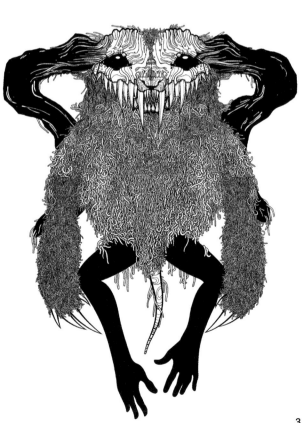

3

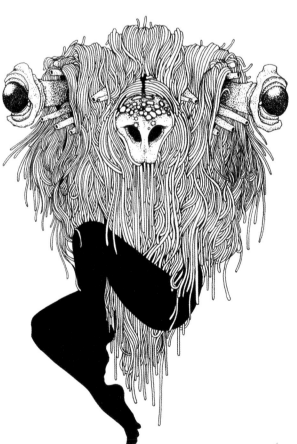

4

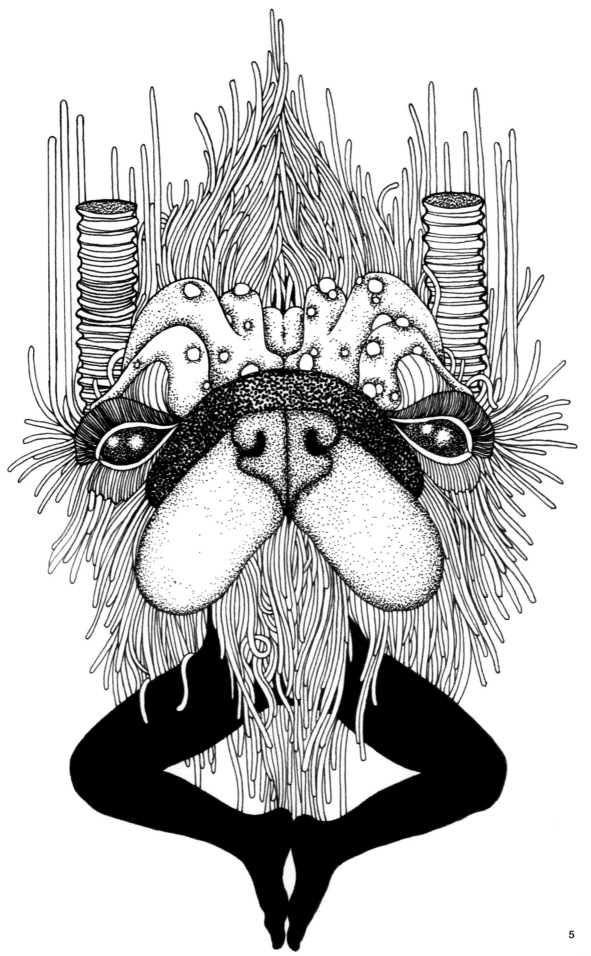

1~5 怪物-2

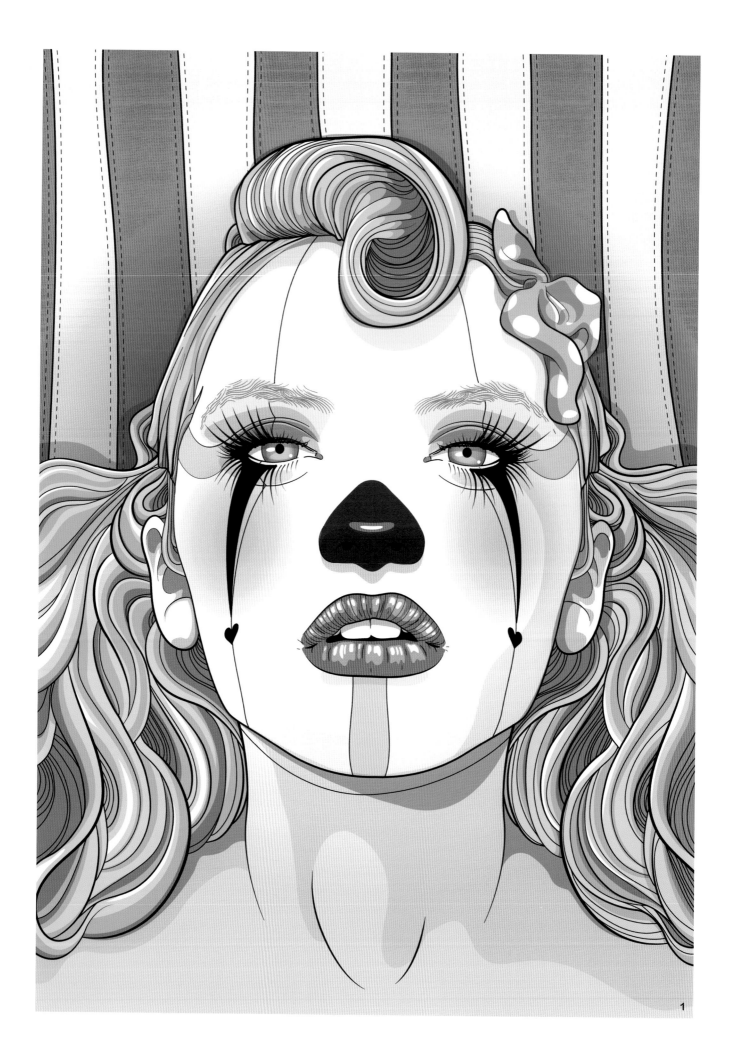

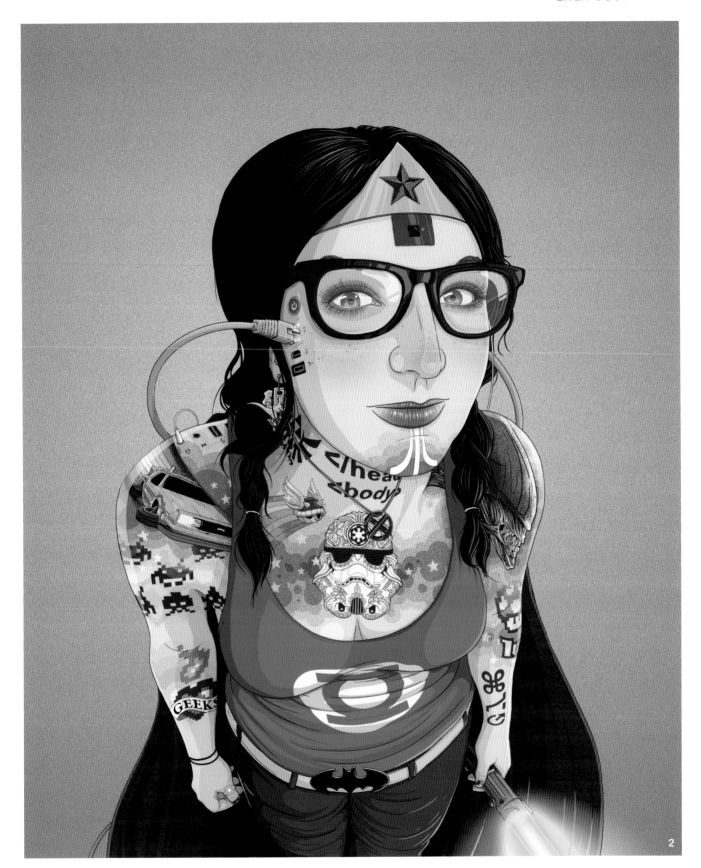

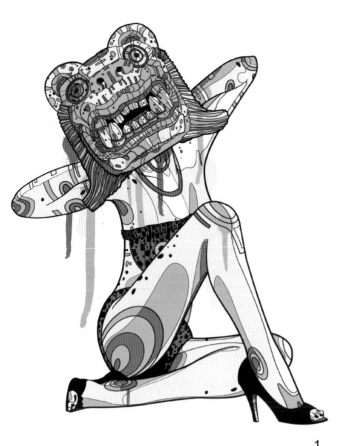

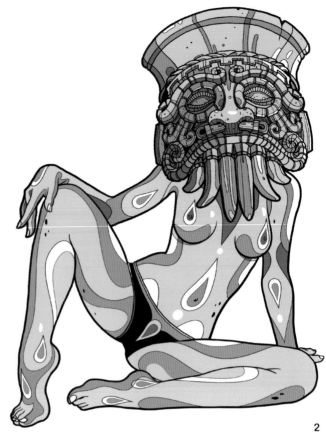

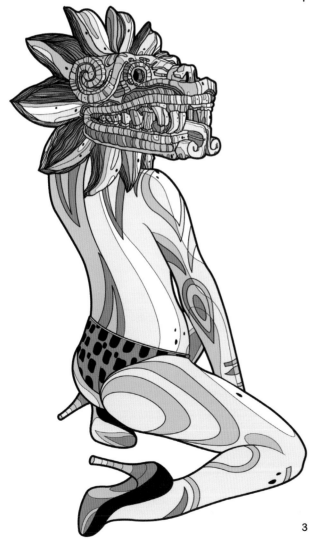

1 女神系列—惡神

2 女神系列—雨神

3 女神系列—羽蛇神

4 克萊芒蒂娜

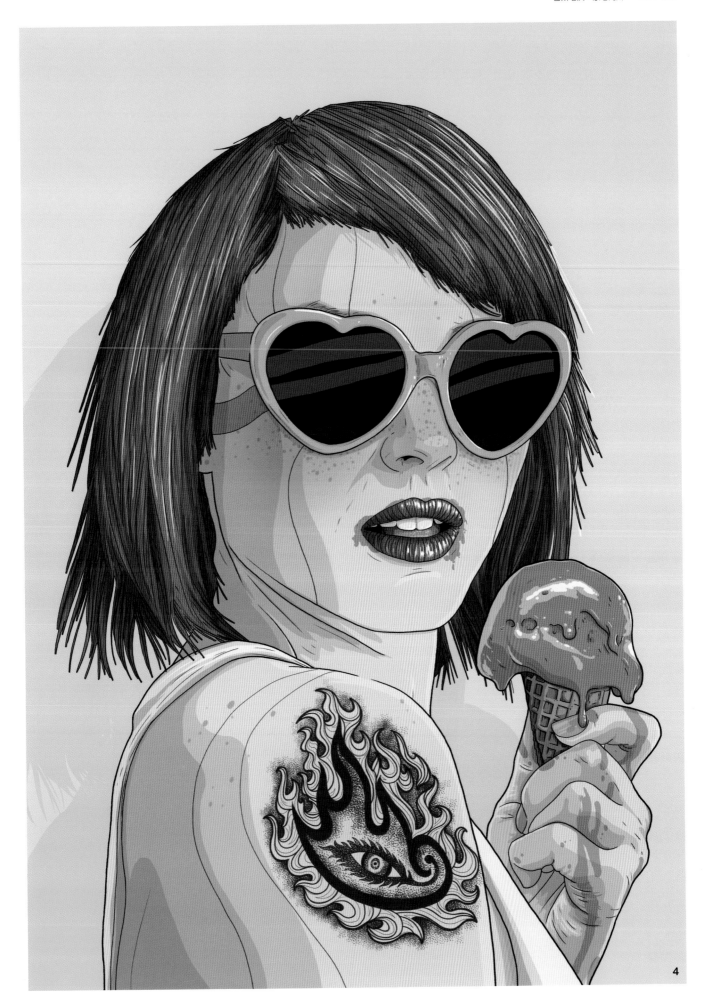

亞歷山德拉・彼得拉基

國籍：法國

職業：插畫師、平面設計師

個人主頁：www.faitetrit.com

亞歷山德拉・彼得拉基（Alexandra Petracchi）是一位插畫師和自由平面設計師，曾在兒童讀物出版社擔任插畫師和藝術總監。同時她也是一位"仙女"，喜歡在想像的天空下自由飛翔。她喜歡創作關於文化藝術方面的動畫及其他視覺形象，也喜歡運用圖像為我們講述自己謎一般的生活。在她生活裡，到處都是奇怪而又神秘的生物和靈感。

西坎・德差卡魯哈

國籍：泰國

職業：角色設計師

個人主頁：www.studioaiko.com

受到日本動畫的影響，西坎・德差卡魯哈（Sikan Techakaruha）自五歲起開始學習繪畫，後又選擇了平面設計作為自己的專業。受到美國著名導演提姆・波頓（Tim Burton）作品的影響，西坎開始熱衷於角色設計。經過幾年的實踐探索，他轉而開始設計有趣、可愛的角色造型，並會從大自然以及動物世界中汲取靈感。他認為無論動物或植物都有自己的生命故事，它們是世界上獨一無二的，可愛、善良又有趣的小小生靈。

安迪・沃德

國籍：英國

職業：插畫師

個人主頁：www.andyward.com

安迪・沃德（Andy Ward）是英國的一名插畫師，曾在諾維奇藝術學校（Norwich School of Art）學習繪畫，後搬到倫敦做了八年的自由職業者，在出版和廣告界擁有很多客戶。在意大利工作生活了六年之後，他將工作重點擴大到玩具、珠寶和時裝設計。

米基・莫泰斯

國籍：以色列

職業：插畫師

個人主頁：www.mikimottes.com

米基・莫泰斯（Miki Mottes）生於以色列的特拉維夫。熱愛繪畫的米基會在任何可以畫畫的東西上創作，包括幼兒園牆面、課本、機密軍事文件等。自學成才的米基，有些憤

世嫉俗，也有些懷舊，喜歡黑色幽默。她曾參與建立諷刺性網站Cusbara，並一直與大型網站、雜誌社、商業公司、電視台，以及有趣的藝術家合作。

特奧多魯・巴迪烏

國籍：羅馬尼亞

職業：插畫師、角色設計師、3D藝術家

個人主頁：www.theodoru.com

特奧多魯・巴迪烏（Teodoru Badiu）出生在羅馬尼亞的錫比烏，之後搬到維也納正式開始學習影視和應用藝術設計。2006年，特奧多魯獲得音頻工程學院（SAE College）的創意媒體設計學士學位後，開始從事插畫和3D設計工作。特奧多魯是一位有著獨特風格的幻想藝術插畫師、角色設計師和3D藝術家。他所設計的角色，初看之下可愛且色彩豐富，仔細欣賞後又會發掘其中帶有一絲邪惡。特奧多魯的作品曾被多次收錄在《3D Artist》《Digital Artist》《PSD》雜誌、Pictoplasma藝術節，以及《Photoshop新銳大師：第二輯》（New Masters of Photoshop: Volume 2）《Expose》等圖書。

古納萬・洛

國籍：印度尼西亞

職業：創意總監

個人主頁：www.gunawanlo.com

古納萬・洛（Gunawan Lo）生於印度尼西亞，如今在新加坡工作。過去五年裡，古納萬在擔任創意總監一職的同時，還作為自由插畫師進行創作。他喜歡觀察日常生活中的點點滴滴，透過將五顏六色、古靈精怪的角色人物置於不同的場景下，享受著人物和背景之間的感官轉變。古納萬・洛還於2011年啟動了Indozu這一項目，該項目旨在探究印度尼西亞獨有的動物，他希望透過這個項目人們可以更好地瞭解大自然。

格拉謝拉・貢薩爾維斯

國籍：阿根廷

職業：插畫師、平面設計師

個人主頁：www.animalitoland.com.ar

格拉謝拉・貢薩爾維斯（Graciela Goncalves）畢業於布宜諾斯艾利斯大學（University of Buenos Aires），並於2004年開始從事平面設計工作。格拉謝拉曾為多家電視廣告公司、玩具

製作公司進行角色設計，以及為交互式應用程序進行美術指導和插畫設計。其個人作品曾被著名視覺藝術雜誌和網站收錄，並多次舉辦個展和參加聯展。

吉井廣司

國籍：日本

職業：插畫師、角色設計師

個人主頁：www.yoshii.com

吉井廣司（Hiroshi Yoshii）是日本最著名的數字藝術家之一，是日本插畫界使用數字圖像的先驅。他作為自由職業插畫師為日本主要的電視節目、廣告、企業網站等創造了各類人物。自2003年後，他逐漸將注意力轉移到3D角色設計上，同時還手工製作了許多限量版玩具。

洛倫佐・米利托

國籍：意大利

職業：插畫師

個人主頁：www.lorenzomilito.com

洛倫佐・米利托（Lorenzo Milito）是一位有著多年創意工作經驗的資深插畫師，曾與多家著名公司，如KML航空、Nickelodeon兒童頻道、P&G、Philips公司，以及國際廣告代理W+K、BBH倫敦分公司、DDB紐約分公司合作，目前就職於MediaMonks公司。他的個人風格深受意大利流行漫畫家如貝尼托・亞科維蒂（Benito Jacovitti）、奧斯瓦爾多・卡維多利（Osvaldo Cavandoli）、安德烈・帕齊恩扎（Andrea Pazienza）、美國漫畫家羅伯特・克魯伯（Robert Crumb）及美國卡通頻道（Cartoon Network）角色設計的影響。基於這些藝術風格，洛倫佐在自己的作品中又融合了新文化主義和一些20世紀60年代至70年代意大利典型的廣告風格。

歐文・科

國籍：荷蘭

職業：角色設計師

個人主頁：www.ceskills.com

2004年從恩斯赫德美術學院（AKI）畢業後，歐文・科（Erwin Kho）曾在多家設計工作室工作，並在業餘時間創作了大量宇宙飛船和大規模殺傷性星際戰艦。直到2010年，歐文開始涉足插畫領域。受RTS游戲、生物學圖書，以及水族生物的啟發與影響，他靈活利用3D

作品中多邊形結構和材質，使其作品具有鮮明的個人風格。

米斯・米扎

國籍：法國
職業：自由插畫師
個人主頁：www.miss-miza.com/

自小著迷於"圖像"世界，喜歡繪畫的米斯・米扎（Miss Miza），畢業於法國波爾多的高等視覺傳媒藝術學院（ECV）視覺傳達專業，後在法國、西班牙等多家廣告機構擔任藝術總監一職。目前米斯正在忙於製作一本兒童故事書，同時也在為法國DLP品牌及某西班牙品牌開發配飾產品。

上田風子

國籍：日本
職業：插畫師
個人主頁：www.fucoueda.com

上田風子（Fuco Ueda）畢業於東京工藝大學（Tokyo Polytechnic University of Arts Graduate School），曾多次在歐洲、亞洲等國家舉辦個人展覽，如"2010年亞洲頂級畫廊酒店藝術展"（Asia Top Gallery Hotel Art Fair 2010）、2012年及2013年"紐約全新城市藝術展"（New City Art Fair New York）。風子希望能透過作品中的超現實場景來喚醒觀者內心沉睡的情感。

傑若米・科爾

國籍：澳大利亞
職業：平面設計師
個人主頁：www.jkoolart.blogspot.com, www.paperfoxbook.com

傑若米・科爾（Jeremy Kool）是一位來自澳大利亞的藝術家，同時也是一位平面設計師。他所設計的"紙狐狸"項目（The Paper Fox Project），其實是用3D製作出的紙張效果，他花了很多時間研究並創造出這種獨特的風格，雖然看起來像折紙藝術但實際上卻是由3D所構建出來的。

切斯・格拉內

國籍：西班牙
職業：角色設計師、自由插畫師
個人主頁：www.ceskills.com

切斯・格拉內（Cesc Grané）是一位數碼插畫師，他的作品深受日本美學和藝術玩具的影響。切斯的心中住著無數個簡單角色，透過這些角色，他可以輕鬆構建出奇特的世界，並向觀者講述夢幻般的正面故事。切斯的早期作品多以二維場景為主，為了使這些場景更具立體感，他開始使用三維軟件，並透過數字印刷和動畫最終成型。除了在軟件應用上的轉變，切斯正在研究使其角色更具個性的細節之處，也正是這些細節讓他的作品有了自己的風格。

弗朗切斯科・波羅利

國籍：意大利
職業：平面設計師
個人主頁：www.francescoporoli.it

弗朗切斯科・波羅利（Francesco Poroli）是一名自由職業插畫師、藝術總監，曾為全球多家知名公司服務，如《The New York Times》、《Intelligence in Lifestyle》、《Glamour》雜誌，以及Reebok公司等。

水島海因

國籍：日本
職業：插畫師、毛氈手工藝術家、
　　　動畫設計師
個人主頁：www.hinemizushima.com

水島海因（Hiné Mizushima）在日本出生長大，主修日本傳統繪畫，畢業後曾在日本及歐美多國擔任插畫師、設計師。海因作為一名毛氈手工藝術家、動畫設計師，曾參與了多個商業音樂視頻的製作，其中包括歐美樂隊組合They Might Be Giants的音樂視頻製作。海因的插畫主要以硬紙板模型和數碼藝術的形式展示，她的毛氈作品也曾在紐約、洛杉磯、舊金山、東京、大阪等地的美術館展出，並以圖書和雜誌的形式出版。Etsy手工品交易網也正在出售她的毛氈作品和印刷品。

胡安・奧羅斯科

國籍：哥斯達黎加
職業：平面設計師、插畫師
個人主頁：www.deviantart.com/jml2art

胡安・奧羅斯科（Juan Orozco）是來自哥斯達黎加的一名學生，同時也是一位自由插畫師和設計師。充滿活力的胡安，喜歡創作新鮮怪異的東西。他在創作每幅作品時都很仔細，並在常其中加入新穎有趣的細節。他的

夢想之一是在動畫工作室或類似機構裡學習和工作。目前胡安主要從事T恤設計和其他的插畫項目，其作品已被多家T恤設計公司，如Threadless、Teefury、Shirtpunch網站所採用。

克里斯・諾瓦克

國籍：波蘭
職業：平面設計師、插畫師
個人主頁：www.behance.net/Chkn

克里斯・諾瓦克（Chris Nowak）是波蘭魯達希隆斯卡（Ruda Śląska）的一位平面設計師和插畫師，畢業於卡托維茲美術學院（Academy of Fine Arts in Katowice）平面設計專業。克里斯創建了自己的工作室Miszmaszyna™，專業從事向量圖形製作、企業標識和紡織品圖案設計工作。

邁克爾・達肖

國籍：美國
職業：插畫師
個人主頁：www.michaeldashow.com

邁克爾・達肖（Michael Dashow）是一位職業科幻及蒸汽龐克風格藝術家，已在電子遊戲領域工作二十餘年，曾擔任Broderbund和Blizzard公司美術總監，目前就職於Kabam公司。他的作品風趣幽默，大量書籍和雜誌出版都刊登過他的插畫作品，其中包括英國《ImagineFX》雜誌、中國《幻想+》系列叢書，以及《幻想藝術的未來》等。

宋洋

國籍：中國
職業：藝術家策展人
個人主頁：www.blog.sina.com.cn/songyang

宋洋，被媒體譽為"難以定義的藝術家"，擅長油畫創作，同時也涉及漫畫、設計、寫作、影像、音樂等領域。宋洋的藝術作品豐富多彩，大學學習時期已出版過多部風靡一時的漫畫作品，並被譯成英、法、意等版本。他還曾在《Time Out Beijing》雜誌長期開設美術專欄，並被國內外眾多媒體轉載。他還曾應邀參與Mercedes、Swarovski、Nike、Hugo BOSS、Tiger Beer、羽西等國際品牌的創作和設計活動。近年，宋洋一直活躍於中國當代藝術創作之中，其作品風格獨樹一幟，並榮獲2008年北京創意設計"年度青年人物"金獎。

拉法舒

國籍：墨西哥
職業：插畫師、動畫設計師
個人主頁：www.rafahu.com

拉法舒（Rafahu）是一位墨西哥動畫師、插畫師和設計師。他喜歡天馬行地想像，並最終將這些想像用畫筆描繪出來。插畫和動畫設計是拉法舒在工作和生活中進行自我表達的方式。參與能夠挑戰自我的項目給他帶來了新的創作媒介。

Manifactory工作室

國籍：意大利
個人主頁：www.manifactory.com

位於意大利特雷維索Manifactory是兩年前幾位從事設計和插畫的朋友共同成立的工作室。除了自己的客戶資源外，Manifactory工作室還與世界上最具創意和有趣的機構建立了合作關係，旨在"利用純粹的創造力創造出具有藝術價值的作品，時刻關注市場動態。"

雅各布·羅薩蒂

國籍：意大利
職業：插畫師
個人主頁：www.jacoporosati.com

雅各布·羅薩蒂（Jacopo Rosati）具有多年數字藝術設計經驗，後因厭倦了每天面對電腦屏幕工作，轉而開始思考如何透過手工藝術表達自己的設計思想。最終，雅各布選擇了在插畫藝術中利用毛氈進行創作，形成了自己獨特而統一的藝術風格。目前，他在一家專業生產隨身碟的公司擔任設計師，該系列產品的主題包括星際大戰、藍精靈、魯邦三世、辛普森一家等。

Eboy工作室

國籍：德國
職業：藝術家
網址：www.hello.eboy.com

EBoy工作室（Eboy Studio）由卡伊·費梅爾（Kai Vermehr）、斯特芬·紹爾泰格（Steffen Sauerteig）和斯文·斯米塔爾（Svend Smital）共同創立，主要從事可重復使用的像素圖像製作，以及拓展性藝術品設計，同時也進行玩具製作。

艾奇

國籍：羅馬尼亞
職業：藝術家、自由插畫師
個人主頁：www.aitch.ro

艾奇（Aitch）是一位藝術家、插畫師，曾多次參加國內外藝術展。在羅馬尼亞的蒂米什瓦拉設計藝術大學（University of Art and Design in Timisoara）學習期間，艾奇就已經開始創作一些怪異、圓潤的幻想類角色了，這是他對人類解剖學理論的一種顛覆性認知的反應。艾奇的藝術作品風格多樣，有時候是粉嫩可愛、優雅美麗，有時候又是令人毛骨悚然，帶有半宗教色彩，但是這些角色都會被置身於超現實主義的場景之中。

伊雷妮·里納爾迪

國籍：意大利
職業：插畫師
個人主頁：www.yoirene.tumblr.com

伊雷妮·里納爾迪（Irene Rinaldi）自從藝術專業學校畢業後，就一直從事於手工印刷和蝕刻版畫製作。她的大部分工作都與雕刻印刷研究相關，她希望能在印刷品中加入自己對作品的詮釋。

克里斯蒂安娜·切雷蒂

國籍：意大利
職業：插畫師
個人主頁：www.cristianacerretti.it

克里斯蒂安娜·切雷蒂（Cristiana Cerretti）1997年畢業於歐洲設計學院（European Institute of Design），並曾在羅馬美術與新技術學院（Academy of Arts and New Technologies）任教八年，先後為50余本兒童及青少年讀物創作過插畫作品。

埃麗卡·賽斯

國籍：西班牙
職業：插畫師
個人主頁：www.ericasalcedo.com

埃麗卡·賽斯（Erica Saiz）曾在卡斯蒂利亞—拉曼查大學（Castilla- La Mancha University）學習美術，後畢業於瓦倫西亞理工大學（Polytechnic University of Valencia）平面設計和插畫專業，並獲得碩士學位。埃麗卡的繪畫風格融合了手繪技巧和數字繪畫技巧，並喜歡在插畫作品中加入大量的幽默元素。

DGPH工作室

國籍：阿根廷
個人主頁：www.dgph.com.ar

2005年，同為平面設計師的馬丁·洛溫斯坦（Martin Lowenstein）和迭戈·魏斯貝格（Diego Vaisberg）與工業設計師安德烈斯·魏斯貝格（Andres Vaisberg）合作成立了DGPH工作室（DGPH Studio）。結合插畫、CGI圖像、角色設計和開發、玩具設計、裝置和藝術展的背景，DGPH工作室樹立了自己獨特的設計風格，他們希望透過自己與眾不同的設計風格，在設計領域裡開闢出一條特殊的設計之路。

約阿娜·紹波夫

國籍：羅馬尼亞
職業：插畫師
個人主頁：www.ioanasopov.com

25歲的約阿娜·紹波夫（Ioana Şopov）是一位自由職業插畫師，現居於羅馬尼亞布加勒斯特。約阿娜從事商業插畫和場景設計已經有五年時間，她力求創作風格不一的作品，不斷嘗試各類技巧，並盡最大可能將它們融合在一起。約阿娜自幼學習繪畫，大學學習的是室內設計專業，但她最終還是決定追求自己成為插畫師的夢想。

愛德華多·貝爾托內

國籍：阿根廷
職業：插畫師、設計師
個人主頁：www.bertoneeduardo.com

愛德華多·貝爾托內（Eduardo Bertone）從事插畫設計已有30年的時間，他對這個世界有著自己獨到的見解，並長期追隨藝術走遍了世界各地。其作品曾收錄在大量著名書籍和雜誌中，如德國Taschen出版社的《插畫現在時》及德國頂級廣告雜誌《Luerzer's Archive》的《世界最佳插畫200例》。

戴恩·舒

國籍：韓國
職業：插畫師
個人主頁：www.dainsuh.com

戴恩·舒（Dain Suh）在韓國出生長大，現居於美國。除了美國、韓國外，戴恩曾到過加拿大、日本、巴哈馬群島、法國、瑞士、奧地利、意大利、德國、荷蘭、比利時和英國。

少年時期長期旅居國外的戴恩想像力和情感都極其豐富，這也為她的創作帶來了取之不竭的靈感源泉。戴恩的作品色彩鮮艷豐富，視角獨特，作品中的怪物穿著時尚。戴恩希望能夠繼續環游世界，去看別人的生活，認識新的朋友，傾聽他們的故事，去她從未去過的地方，希望透過她的視覺語言給別人帶來靈感。

穆瑪博特

國籍：美國
職業：新媒體藝術家、插畫師、動畫設計師
個人主頁：www.woodenantlers.com

穆瑪博特（Mombot），真名傑德·桂（Jade Kuei），是一位新媒體藝術家，畢業於位於紐約的視覺藝術學校（School of Visual Arts）的美術和二維動畫專業。傑德透過創作詮釋著她古怪但又令人著迷的夢幻和經歷。人們常將她的作品定義為"既惡心又可愛"的設計。她作品中的孩子及這些孩子們的超能力是她創造靈感的催化劑，同時也作為她進一步創作的支點，幫助她完成了一幅幅傑作。

皮克托拉瑪

國籍：委內瑞拉
職業：插畫師、設計師
個人主頁：www.piktorama.com

皮克托拉瑪（Piktorama）真名阿馬蘭塔·馬丁內斯（Amaranta Martínez），是一位來自委內瑞拉的插畫師，曾在美國Nickelodeon國際兒童頻道任美術總監。後自立門戶，成立了Piktorama工作室，開始為MTV拉丁美洲音樂頻道、Discovery頻道、Home & Health頻道、AXN、FOX、MUN2，以及MTV TR3S等頻道製作自由插畫作品，樹立了鮮明的個人插畫風格。她希望把自己內心那個有趣的神奇世界帶到生活中來。

薩里塔·科爾哈特卡

國籍：阿聯酋
職業：原畫設計師、插畫師
個人主頁：www.BubbleRockets.com

薩里塔·科爾哈特卡（Sarita Kolhatkar）畢業於聖何塞州立大學藝術設計學院（San Jose State University's School of Art and Design）動畫和插畫設計專業。薩里塔的超現實奇幻作品色彩鮮亮，具有豐富的層次和視覺縱深感，從視覺上給觀者帶來很大衝擊。她的作品多以幻想題材為主，故事性強，被讀者稱作是頗具"孩子氣"的故事書。

尼爾霍斯·恩塔斯卡斯

國籍：希臘
職業：插畫師、設計師
個人主頁：www.tumblr.com/blog/polkadot-design

尼爾霍斯·恩塔斯卡斯（Nearchos Ntaskas）是一位插畫師、設計師，從1994年開始便在歐洲從事動畫腳本繪製。2008年，尼爾霍斯與妻子克萊爾·格奧爾傑利（Clair Georgelli）成立了Polkadot Design工作室，為客戶、個人項目和展覽製作插畫。尼爾霍斯長期活躍在藝術領域，透過對藝術的探索，他更傾向於製作"誠實的"而非"外觀好看"的插畫作品。受創作風格的影響，尼爾霍斯曾多次為文化活動、書籍封面、報紙等創作插畫，如典美格隆音樂廳（Megaron- the Athens Concert Hall）、希臘Alpha銀行、雅典之聲(Athens Voice) 及以色列卡梅拉塔交響樂團（Camerata Orchestra）等。

羅布·瑞安

國籍：英國
職業：藝術家
個人主頁：www.robryanstudio.com

羅布·瑞安（Rob Ryan）曾在特倫瑞理工學院（Trent Polytechnic）學習美術，以及英國皇家藝術學院（Royal College of Art）學習版畫製作。自2002年起，羅布一直主要從事剪紙藝術，並曾與英國時尚品牌Paul Smith、Liberty百貨公司、首飾品牌Tatty Devine和Vogue雜誌合作。

萊蒙內德先生

國籍：Mexican
職業：平面設計師、插畫家
網址：mr. lemondade.com.mx

萊蒙內德先生（Mr. Lemondade），真名加博·加利西亞（Gabo Galicia），畢業於德拉薩大學（University of La Salle）平面設計專業。在大學學習期間，他發現自己真正的興趣在於插畫創作，希望自己能透過不同方向的線條繪製出作品，並表達出自己的心情。之後，加博與他人共同創立了視覺傳播機構Elua，並希望透過繪畫來彌補自己的不足之處。他的大部分作品為向量圖，但是其中也不乏用傳統繪畫技巧，如彩筆、油畫和馬克筆繪製的作品。

瑪麗亞·蒂烏林

國籍：俄羅斯
職業：插畫師、游戲設計師
個人主頁：www.marijatiurina.com

瑪麗亞·蒂烏林（Marija Tiurina）目前在一家游戲設計工作室任游戲設計師，主要負責游戲場景和角色設計。同時，她還是一位兼職插畫師，長期居住在倫敦。她覺得這裡到處都是機遇，是歐洲重要的文化中心，希望自己能在此繼續受到啟發，並不斷提高自己的繪畫技巧。

萊特·梅倫德斯

國籍：菲律賓
職業：自由職業塗鴉藝術家、插畫師
個人主頁：www.iamleight.tumblr.com

24歲的萊特·梅倫德斯（Lei Melendres）曾在廣告公司工作了兩年時間，目前為一名自由藝術家。萊特的作品經常被不同的藝術媒介所採用，如海報、定製品、T恤、包裝設計、APP應用程序等。另外，他的藝術作品也曾被多家設計和藝術網站、雜誌等選用，並在當地多家美術館進行展覽。

古斯塔沃·蒙塔內斯

國籍：墨西哥
職業：插畫師、平面設計師
個人主頁：www.tavomontanez.com

古斯塔沃·蒙塔內斯（Gustavo Montañez）別名塔沃·蒙塔內斯（Tavo Montañez）。受到自然象徵和自然紋理，女性之美及奇形異狀之物的影響，原本學習平面設計的古斯塔沃轉而從事插畫創作，並將插畫用於角色設計、企業形象設計中。他還曾為多家醫療機構、公司和出版物創作過插畫作品。古斯塔沃個人的獨立工作室也為《Picnic》雜誌和《La Mosca》雜誌提供作品，並與位於英國創意公司Kazoo Creative及挪威Teft Design出版公司進行合作。

國家圖書館出版品預行編目(CIP)資料

可愛設計/Newwebpick編輯小組，度本圖書(Dopress Books)
編著. -- 初版. -- 臺北市：視傳文化, 2015.02
　　面；　　公分

　　ISBN 978-986-7652-80-5(平裝)

　　1.設計　2.作品集

960　　　　　　　　　　　　　　　　　103025675

可愛設計 KAWAII DESIGN

作　　者：NewWebPick編輯小組
　　　　　度本圖書(Dopress Books)　編著
發 行 人：顏士傑
校　　審：鄒宛芸
編輯顧問：林行健
資深顧問：陳寬祐
資深顧問：朱炳樹
出 版 者：視傳文化事業有限公司
　　　　　新北市中和區中正路908號B1
　　　　　電話：(02)2226-3121
　　　　　傳真：(02)2226-3123
經 銷 商：北星文化事業有限公司
　　　　　新北市永和區中正路456號B1
　　　　　電話：(02)2922-9000
　　　　　傳真：(02)2922-9041
行銷企劃：新一代圖書有限公司

印　　刷：五洲彩色製版印刷股份有限公司
郵政劃撥：50078231新一代圖書有限公司
定　　價：800元
本版特價：660元

◎ 本書如有裝訂錯誤破損缺頁請寄回退換 ◎
ISBN: 978-986-7652-80-5
2015年2月初版一刷